U0099299

干儛集

三民叢刊 25

三民書局印行

黃翰荻著

席閣羅斯 「挑戰」

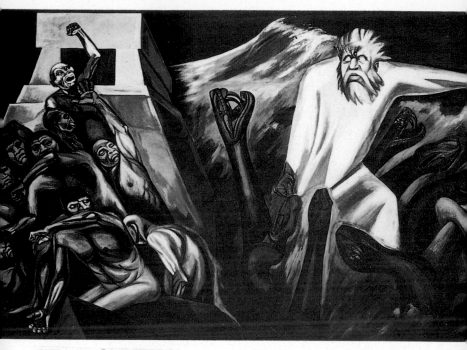

歐羅茲柯 「中美洲的出發」

柯里斯托 「綑包的樹」

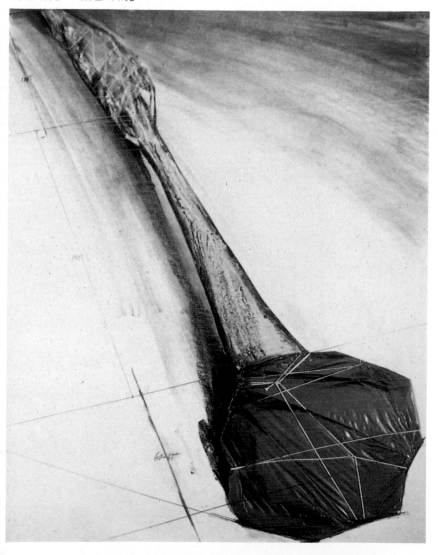

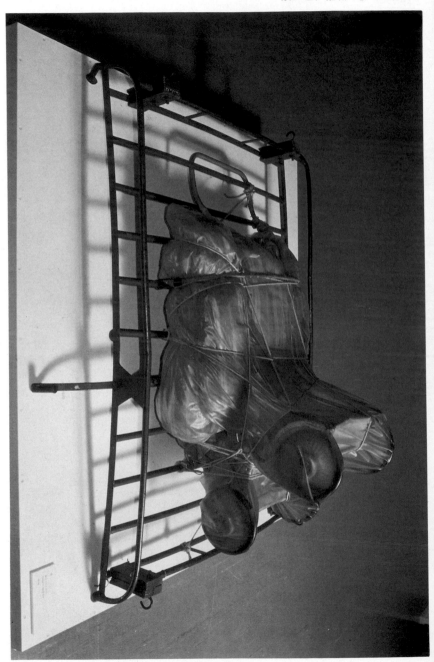

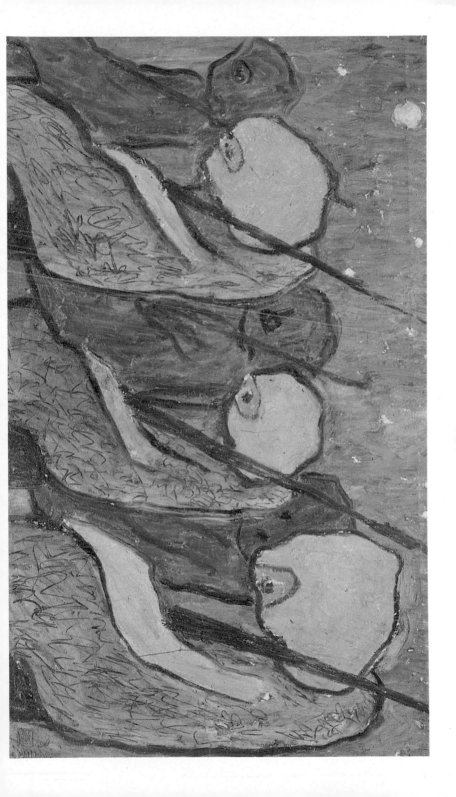

鄭國惠 「指揮」

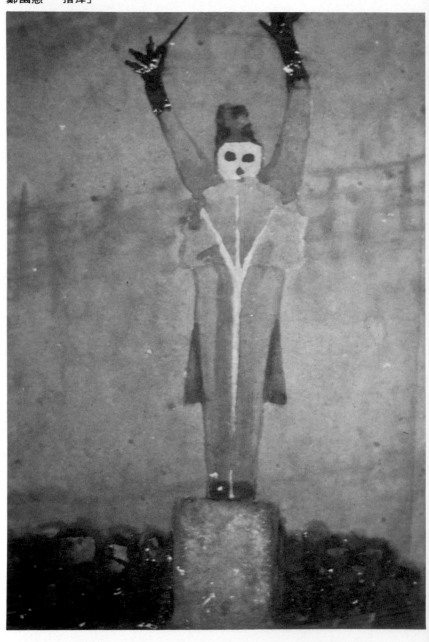

龐斯德里昂 「禮讚」

龐斯德里昂 「女妖」

章光和　「死灰」

章光和 「無題」

康乃爾 「麥迪錫王子」

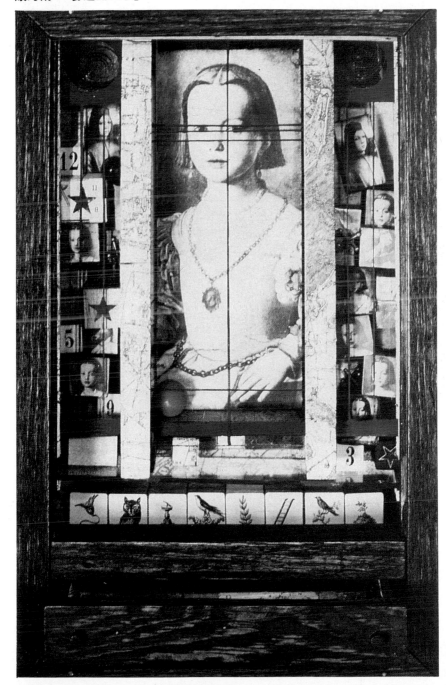

康乃爾 「仙后座」

巴斯利茲　「非晶質地位」

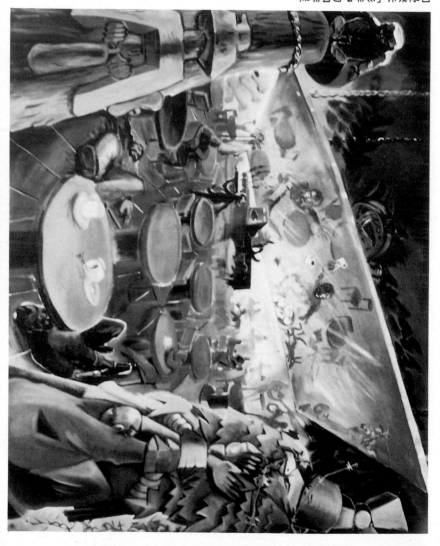

印象柔夫「彩排中的咖啡屋」

黃翰荻 「顫動的恐懼之海」

黃朝湖　「春雨」(給劉禹錫)

微雨夜來雨
不知春草生。

康寧漢舞姿

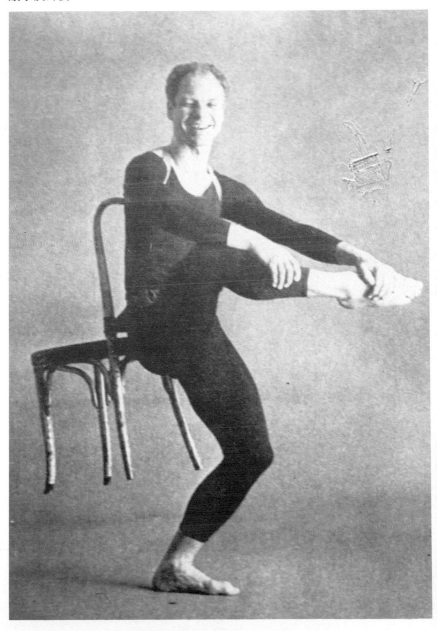

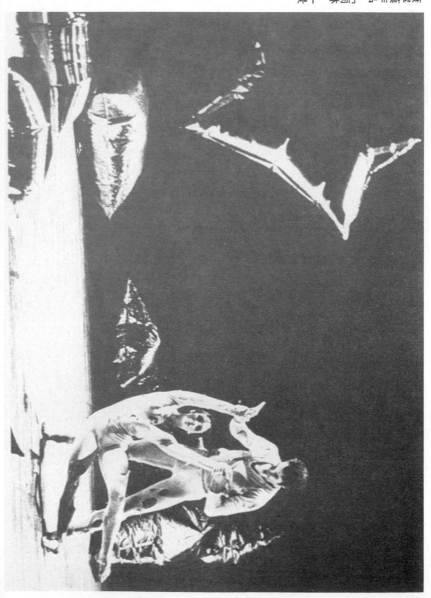

康寧漢作品 「雨林」——景

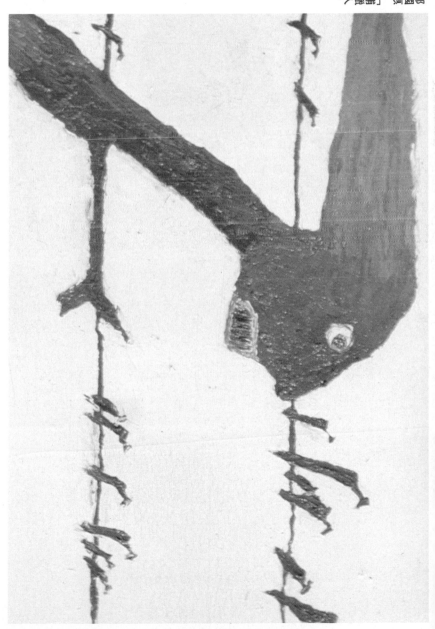

鄭國惠　「捕獵人」

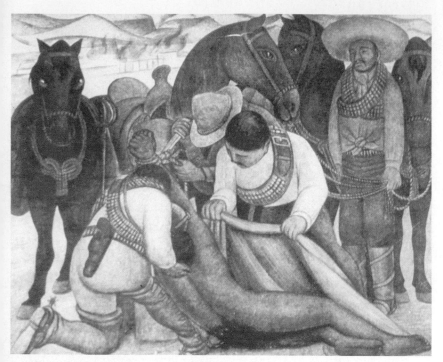

黎維拉 「庇昂的自由」

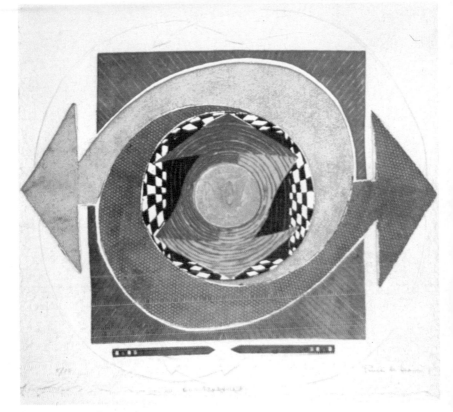

龐斯德里昂　「互信」

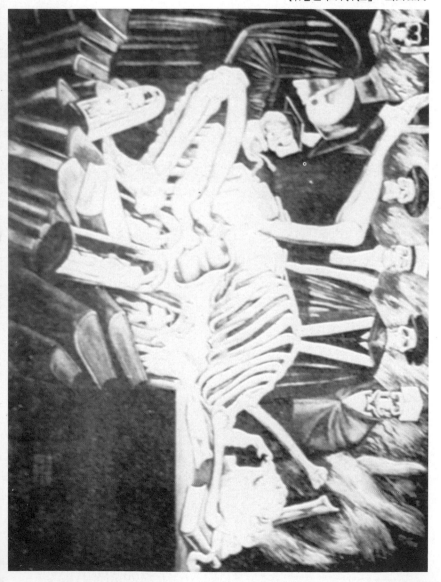

歐羅茲柯「現代世界的神祇」

張才 「一九四〇年代上海」

黃翰荻　「儵忽天際」

黃頷蛇

「賀延磧大漠所見」黃賀延磧大漠所見

陳澄波　「自畫像」

陳澄波　「淡水河邊」

呂貝茲　「魚」

基弗 「馬克荒地」

章光和 「二〇〇一」

自 序

《干僻集》，當然是出自陶詩「刑天舞干戚，猛志固常在」。這本書蒐入的大抵都是初習寫作時的文字，雖不敢說「悔其少作」，但受「感時」的限制是十分顯明的——「感時」的文章未必不好，若能反映一時一地的風氣，並兼以些少碔砝之意。早年我寫這些文字時，曾所獲得的是一種兩極式的反應：一類如激浪摩天，連一己亦感駭然，像：〈妄言藝術教育〉，我所收到的電話、書信總在二十件以上，然於實際教育的變革，由於懷著一種深歎的無能為力，只能給予這些讀者消極的答覆，那便是「在無能改變大環境的情況下，做一個本分的、實踐的人」，而不是逐波隨流，做成為自己所憎惡的濁流的一份子。另一類則以為作者是個惡脾氣的、歡喜罵人的人，這樣的批評或許不是全無道理，我一位極有學問的朋友，便曾說過：「從事批評的人，其實是在別人的缺點上討生活。」有段日子我亦企思改修自己這樣的缺點，直到一回遇見七十幾歲的臺灣前輩攝影家張才老先生，與聞他論談時人時事的

1・序

不苟態度，方卻醒悟自己的淺薄乏識，國人的誤把「修養」當成「不持是非」的「人際關係的資本」，在俗凡傳流的善書中最爲明顯。

關於我自己的這些早年文字，我想起的是中國神話中的「鴟」。「鴟」是一種專發惡聲的鳥，民間把一切禍秧、不祥全歸諸於牠，然若由另向的觀點來尋索，鴟的惡音未始不可視爲一種警惕，若果牠的音聲果眞具有這般的預示作用。臺灣大環境的毀壞墜落，說穿了其實是由於不求「眞」而思求「妄念式的美、善」而產生的，若執這樣的觀點來看，這樣一本書或許不至全無意義。

視覺是一種和語言、文字完全不同的思考形式，這些年來除了討生活外，我所從事的其實是一種視覺思考活動，然而在這印刷、出版都還不是那麼茁壯的臺灣，自己一些比較珍重的作品還不能和大家見面，這是要對愛護自己的讀者表示抱歉和遺憾的。

批評時事的文章，若有好的機會，我還要再寫。

千儸集　目次

時尚是另一種陷阱

——由××畫展引發的一些回憶與感想

四、五年前我還住在紐約時，正好看到如今所謂「壞畫」或稱「新表現主義」興起最初的浪花，不過當時還沒有這樣的名辭出現，只有所謂的「新形象」、「龐克藝術」等名稱，但克里蒙特（Francesco Clemente）已經出現在史波隆・魏斯渥特・費雪畫廊（Sperone We-stwater Fischer Gallery），大衛・沙爾（David Salle），朱利安・夏納伯（Julian Schna-bel），以及後來壞畫中幾位重要成員則一起在新開張的瑪麗・朋畫廊（Mary Boone Gallery）向蘇荷區的藝術觀眾行禮，早在歐洲享有相當聲名的奇歐格・巴斯里茲（Georg Baselitz）在紐約上城東區的札維葉福凱畫廊（Xavier Fourcade Gallery）現身，靠塗抹紐約地下鐵廣告板崛起的凱斯・哈林（Keith Haring）已經開始受不少畫廊及藝術雜誌矚目，這兩、三年才被人歸入「壞畫」的蘇珊・羅森伯（Susan Rothenberg）早就屬於蘇珊・卡德威爾畫廊（Susan Caldwell Gallery），和波拉・古柏畫廊（Paula Cooper Gallery）合作多年的

鮑洛夫斯基（Jonathan Borofsky）已備受歐、美各地注意。不過當時紐約畫壇還有另一件盛事，那便是一八九三年出生的美國老一輩畫家密爾頓·艾弗利（Milton Avery）的作品，在半年內由紐約七、八家以上畫廊先後推出。艾弗利是位孤寂的自然主義圖象詩人，很叫人輕輕昇起一股心靈顫動，看慣各種前衛藝術風貌的人無異受到一場精神的洗滌，像在暴風雨中尋到可以避難的港口。等我回到臺灣，「壞畫」潮流愈演愈盛，儼然成為藝術主流終而泛溢到此地，不但藝術雜誌不斷報導，而且鼓勵此地新人創作的獎也由「新寫實主義」轉到「新表現主義」手中，眼看著這些事發展，學生時代起畫的許多回憶不禁倒流回來。

我唸大學時，臺灣正掀起所謂的中國現代畫之路，「五月」、「東方」都以前衛為標榜，企圖將中國山水及民間藝術的元素揉入抽象繪畫中，當時畫廊多集中在中山北路美軍顧問團附近，顯然賣畫的對象是以洋人為主，畫家中亦有傾向超現實主義或表現主義的，但不多見。後來美軍離臺，畫廊陣地也慢慢由中山北路移向初興起的東區，美新處及東區少數畫廊竟也開始在這段遷移中出現了接近歐普、普普、硬邊這一類的藝術。東區畫廊盛極時，臺灣開始引入新寫實主義，題材始而鄉村懷舊，後因頗受疵議趨向都市所見。再而一轉便是如今所謂的「新表現主義」潮流，或許因為社會經濟型態的改變，「新寫實主義」及「新表現主義」步趨外國的情況比從前更大規模也更普遍緊湊。有人或以為這是臺灣藝術進步的現象，

但每當想起這些事，我底心頭卻常扭擰得像條毛巾似的，雖然自己在國外時免不了也受當時潮流的影響，回來時也應命介紹了一點這方面的東西。倒不是我贊成做老師的、辦雜誌的、寫文章的應該捂住年輕學生的雙眼，讓他們不知道國外藝壇發生了些什麼新的事件，而是我覺得擔負教育工作的老師以及雜誌的作者編輯們，更重要的工作應該是教導年輕一輩「藝術是怎麼一回事」，而不是「什麼是最流行最新最好的」。我每聽國外回來的人說他要在臺灣推展某某運動，心中總有一股毛骨悚然的感覺。國外幾乎每個大小流派的發生，都是先有一羣人在做自己喜愛的作品，後來或由於本性的相近集結在一塊，或由於某些畫商看到他們共同的市場價值這才匯聚在一處，因此每個流派的出現都代表該社會中某一問題或某些問題的雄渾欲望或力量。而我們則是追逐列車似的，不自覺地在每一流派興起後趕緊製造這一類的畫家而沾沾自喜，但不同班次的外國列車不斷在臺北開出，有最新型的產物也有幾十年前的舊車廂，全都掛在一道，老畫家中有以幾十年前的洋牙慧做為自己新發明的，有開一次畫展便拓展整個舊畫派的，悲劇、喜劇、鬧劇各種滋味都混合在一道。值得同情的是年輕一輩，失敗的整體藝術教育使他們在年紀極輕時便誤認自己是超級天才型的大畫家，卻於藝術的本質、甚至藝術史上的掌故軼事一無所知，於是有人在開過第一次展覽後自殺、崩潰了，有人到了國外以後精神狀況完全兩樣，這樣的例子我所知道的總有十幾、二十起，若要說是

現今臺灣整體藝術教育的結果，偏頗、刻薄的罪名想是難逃，之所以斗膽硬著頭皮來講，應該說是對此地的幻想和期望還沒有滅絕吧！

以前讀詩的時候，曾聽人說：「並沒有什麼詩派，只有詩人罷了。」我想藝術也是一樣。若果一定要說有什麼詩派、畫派，那麼只能解釋為某一時空中曾經有一批人有過那麼一種共同的傾向，為了談論方便起見，我們稱之為××派。有些人很熱切地希望臺灣能有一個真正屬於自己的藝術流派，這種弱勢文化的心理頗令人同情，但其中蘊存的自覺性卻也不能不令人稱許，一個文化中「自省力」是至極珍貴的環寶，英國雕刻之所以能夠建立起所謂的「英國學派」並在世界藝壇中佔有重要的影響地位，靠的便是這股自省力量；但更值得一提的是，英國幾位雕刻家在世界上聯合建立起所謂的「英國學派」後，還能繼續提醒自己以及更年輕的一輩不要落入「英國偏見」的危機。這令我們領悟到所謂的反省力量不能僅止於一種弱勢文化的抗拒心理，它必須是一股時時警醒的力量才能產生真正的累積作用。

至於如何建立一個真正屬於我們自己的藝術流派，我有兩個想法或許可以做為有志從事這方面工作的朋友參考。第一，要把此地名負於實或竟是默默無名的藝術工作者發掘出來，從他們以及現在已經享有名氣的好的藝術家的作品中尋出一個共通點來，當然這除了相當的人力、財力外，必須有真正懂得的藝評家才能做到。單據我個人所知，臺灣此地三十歲以上

眞正從事藝術工作，以不欲營謀而默默無名或名負於實的便有：葉世強、王攀元、陳其寬、馮盛光、許雨人、王明月、蕭如松、呂璞石、蕭惠明、陳夏雨、劉錦榮、鄭國惠、江漢東等這麼些人，當然這純粹是個人私見，且遺漏難免，不過提了出來哪天或許可供旁人參考！第二，我覺得從事國畫創作的朋友沒有理由認爲這件事跟他們沒有關係，凡是新的東西都是爲了使傳統更富生命力地延續下去，所謂「壞畫學派」的日的不過是要更而擴展「好畫」的變數，如果我們想起當年從事文學史研究工作的盧冀野寫來諷刺傅抱石作品的打油詩：「遠看似多瓜，近看癩蛤蟆，原來是山水，哎呀我的媽。」以及當年旁人嘲笑黃賓虹的畫黑成一團的事，不正說他們也是固執傳統的人眼中的壞畫麼？朱光潛在《談十字街頭》一文中提到，出了象牙塔走到十字街頭後有兩種威權極大的危險等著我們，一個叫「傳統」，一個叫「時尚」，我們當引以爲戒，而且揭穿了這兩種陷阱基本上是沒有什麼兩樣的，在今天的臺灣，「時尚」是年輕一輩在反對僵化的傳統之餘很容易誤落的陷阱，因爲一些自以爲革新派的所謂藝術推動者，經常抱著到百貨公司逛新產品的心情來要求年輕人，關於這點我所能給年輕朋友們的建議只是：「循著自己的本性去做！」若要再逼問下去，只能說：「只畫自己非畫不可的東西。」至於日後應當如何澄清自己的理念、鞏固自己的理論基礎並拓展個人視野，那完全要靠生活中長年的努力。

××的畫在今天的臺灣很容易被人歸類爲「壞畫」或「新表現主義」，但我並不想由這一類的角度來談，因爲基本上我是不相信流派的，但我想來試探一下他的創作源頭和他可能受到的影響，還有在他這條路子上前人曾經做過的努力，以及某些我知道底應該注意的事。

比起其他同年齡的學生，××的畫具有比較多的一致性，創作核心也比較凝聚成形，直覺上我覺得他的畫是具有某種自我醫療及自我救贖成分的，言談中他似乎也欲吐露某些私人的傷痛，但被我制止，我想一位從事藝術及治療的人不需太用故事來解釋自己的作品，從畫面上我們可以看出受著地獄試煉般的人物以及頓挫後的頹喪無奈，人物經常拉長變形得只賸臉和手、腳可以辨認，周身點燃著紅色和綠色的火焰，許多畫的畫肌和人物處理很令人想起奧國的藝術家席勒（Egon Schiele），我想不用我來說，××的情感一定也是很受席勒吸引的。

但在思考方式上，××卻和席勒有著很大的不同，席勒是把強烈的情感灌注到他所見的、他所描繪的眞實物體上，而××基本上是藉用自動技法來引發圖像視境以捕捉內心的情感，因此××稱自己的創作信念爲「遊戲」。這種「遊戲」使我想起紐約現代博物館中所掛的帕維爾・崔里奇（Pavel Tchelitchew）鉅作「捉迷藏」（Hide and Seek），「捉迷藏」在畫面中營造出一座豐富沉邃的圖象迷宮，好像要把人引失在視覺及心靈的幻象裏頭，崔里奇完成這件企圖龐大的作品後，再也不敢嘗試這種創作而轉向單純的路子。比起崔里奇的遊戲，

××的遊戲顯然要單純多了，這其中固然牽涉到創作語彙的問題，自動技法最大的敵人——

——慣性——也是重要的原因，目前我們在××的繪畫中只看到頭、手和腳少數幾種圖象語彙，事實上是和他的技法有著密切關係的，當年超現實主義者組織「超現實研究會」，其中有一大部分成果便是指向如何克服人的慣性這項敵人，而把一個人或好幾個人的可能性更加激發出來，××若能找出這段資料來讀讀，或許對他個人的創作會是有幫助的。

至於在畫的尺幅上我的建議是不要貪大。現在年輕一輩時行幾百號、上千號的大畫，適足以暴露個人的缺點，大畫如果沒有強勁的內在力量做為支撐很容易露出貧弱、造作的癥象，平常練習時五十號、近百號左右的作品已經夠大，等掌握力強時再來增加尚不嫌遲。同樣我覺得××最好的作品也不是他的大畫，反倒是幾張小畫及隨意點染在畫刀柄上的遊戲隨興之作，有些中型作品也可以稱得佳構。二十四歲的他具有這樣的潛力是值得關心藝術的朋友們來留意的。

又或照例在展覽會場上，會有人問××……「你的畫面上為什麼都是西方式的情感？」

我想先替他及所有差不多年紀的年輕朋友們反問：「為什麼我們的教育及社會使我們至於如此？」

談藝術教科書的出版

前陣子偶然發現手邊的一些中文藝術書籍，赫然以藝術教科書的姿態出現在雜誌廣告上，心中不禁有一股駭然。早在知道這些書被視為教科書之前，這些書的校對及內容便給了我很深的印象，如今無意中卻撞見它們以教科書的身份出現，不能不與起一種愀然不樂之情，我很怕真有些人把它們拿來當做教科書使用，雖然我並不確知真實的情況。

這樣的例子當然不少，但我也很知道有些書雖然不是以教科書做為宣傳，不僅學生們去看，連學校的老師也讀了去說給學生聽，它的可怕也是可以想見的，我有位好事的朋友曾經統計過某一本翻譯的書，其中平均每一頁都有一兩個錯處，不過這不在我們今天的話題內，而且有些夾纏的人也不需我們去撥弄他，日子久了他們自然要露出蹄子。此外我總認為只要主持出版的機構對出版有了正確的認識和態度後，這樣的事自然消弭無形。

口說無憑，我們隨意拿劉其偉先生所著的《現代繪畫理論》來做這篇小文的例子。讀者

們切莫以為我對其偉先生懷有任何惡意，其實在讀過本書後我是頗為其偉先生叫屈的，其偉先生是老一輩藝壇人物中對西洋繪畫理論造詣最深的一位，他的學問和見地恐怕連後生的中年一輩也沒有幾個人能及得上，當然過本書中或也有些值得商議的譯名上的小疵，但也有許多部分譯寫得十分精妙，不能不令人敬慕。今天我們要提出來談的是關於這本書出版方面的事：這本書在校對方面的表現最差，十分明顯的中英文錯誤總有七、八十起，如果拿了字典細細去查只怕還要超過，圖片的安置也有差誤，不過不熟習的人看不出來罷了，我手頭上這本書是第三版應市，不知第一版是如何面貌，或是自始至終沒有修訂過，便不得而知。細心的讀者們還會發現書中的譯名並不統一，同一人旅行到書中的另一部分名字也隨帶更換了，這種情形很容易造成知識傳遞上的混淆。而我個人覺得尤其可惜的是：一些比較精神性、理論性的圖表和插圖說明都沒有譯成中文重新處理過，只是用剪刀漿糊從外文書籍上裁割下來而已，不要說國內比較不熟悉蟹形文字的朋友看不懂，就是和蟹形文字相識的朋友恐怕也看不清那麼小的字體，我個人因為有資料蒐集的癖好，剛巧知道這些東西正是臺灣最缺乏的，如今明明看它印在書上卻不能讓大多數人看懂，總覺扭腕。

幾個月前李渝先生有篇文章，評的是他自己所寫的《任伯年》一書，談的也是他自己的書如何在出版時被添加了一些不必要的「商業促銷劑」，這一類的事在臺灣大概是層出不窮

而且不僅於藝術書籍方面吧！執筆桿的人我想都碰過人家要你來譯書寫書，當然書商們都希望這本書能愈快完成愈好，可以早點拿去賣錢，另方面卻又希望稿費愈少印刷出版的本錢愈低愈好，免得割多了他身上的肉，有份量的好書他們是斷斷不肯出的，因為「現在的人讀書習慣太壞，沒有市場」，於是市面上能出現怎樣的書大家便很容易明瞭。反觀國外好書的出版，除了得力於幾家有魄力有見識的大出版商外，許多大學本身的出版機構也功不可沒，這些大學的名字都是大家耳熟能詳的，不要我來撥數。本來一個從事知識傳授和學術研究的團體，對於擁有一個出版部門專門出版自己內部教學上所需要的書籍應當是十分迫切的，不過我們這麼許多高級學府卻都沒有這些顧慮，眞可以說是天之驕子！

「妄言」藝術教育

這個標題準定要令許多人皺眉，不過以我的學習背景來談藝術教育似乎也只有這個標題最爲恰當。大學時代我讀的是科學，後來進了臺大中國藝術史研究所，領了三年多公費終卻沒有繳出論文來，到了美國唸的是沒有考試，沒有成績，沒有學位，臺灣教育部歉難承認的紐約藝術學生聯盟，回來以後始終也沒有和臺灣的藝術教育沾上邊，如今要來談藝術教育確實有點滑稽。

或許有人要說這些都脫離臺灣的藝術教育現實，這幾乎是可以預見的，但若能從西方的非學院教育之流中汲得一點可以使我們已趨僵化的學院藝術教育重新恢復彈性的助力，即是我無知的願望，更況且我們必需記得，所謂的藝術教育其實並不僅限於學院之內，也不只是那人生中青綠稚澀的幾個年頭……。

先談藝術學生聯盟的背景。這學校有人說是極好，對他的一生有無窮的助益，有人說是

胡說八道的野雞學校，在裏頭幾年什麼也沒學到，人底差異本來多有不同；雖然在美國現代藝術史上幾個重要的學校裏的確以這個學校最享盛名，而且不可否認的事實是紐約畫派第一代、第二代的畫家許多都和這個學校有關，就是後來的羅森堡、湍伯里（Cy. Twombly）、張伯倫（John Chamberlain）、龐斯德里昂（Michael Ponce de Leon）也都出自這個學校，但是偏也有一批早期的學生認爲這是一所令他們一無所得的學校，於是他們跑到緬因州、墨西哥去尋找自己的藝術源頭，最後在自然中找到了自己，這其中以女畫家歐奇芙最爲人知。不用說，這些當年的盛況我們都只是由老一輩的老師或學生（有的已經九十多歲了）能看見當年藝術教育的理想，雖然無可諱言這個學校已經沒落了。中國人唸這個學校的並不多，我在時曾有一年只有我一個，大家所知曉的電動雕刻家蔡文穎、畫家顧福生也進過這個學校，我在校中曾聽過他們的故事。

想進藝術學生聯盟非常簡單，只要繳上十幾二十張作品幻燈，不問學歷、年齡、背景、行業，任何人都可以入學，托福、GRE更是學校裏聽也沒聽說過的事，基本上他們認爲人人都可能成爲藝術家（說得更準確些，藝術決不是少數人或是具備某種資格的人的專利品），教育的目的在提供人們發掘自我的機會。因此同學中有八歲到八十八歲的男男女女，妓女、

小偷、販毒者、木匠、博物館的工作人員、吧臺的侍者，應有盡有，不過要唸這學校必需有一種「糊塗」，那就是除了藝術是唯一可能的收穫外，你什麼現實世界的憑藉也得不到，想拿學位去教書或找工作的人絕對是和這個學校無緣的。

一旦進了這個學校，每人可以自由選擇自己喜歡的老師和工作室，每逢月初可以重新更動，不管原因是老師不合適或是想要嘗試接觸新的表現媒材，在這個工作室裏待倦了隨時可以轉到另一個。學校裏的課程分為素描、版畫、油畫、水彩、雕塑、壁畫……等，每種課程都有好幾個不同的教室，分別由不同的老師擔任，他們承認每個老師都有不同的專長和不同的限制，而教育應該以學生的性向喜好為最重要的基礎，這項設計固然是為了讓學生們能依自己的步調、頻率來吸收學習，另方面對任課教師也是一項重大的考驗，如果不能對學生有所助益，那麼你所領導的課室可能每天都人跡絕無，負責學校行政的校務會議（他們稱做 Board of control）就要來檢討你。至於這個校務會議，是由校中的元老份子及熱心傑出的學生所組成的，決定整個學校的大小事情，包括教師聘用、獎學金的頒予、學校設備的增添……等。新老師的聘用要靠展覽及演講來決定，舊老師則要看他所領導的工作室在每年結束前所呈現的作品展示，每年五、六月各工作室都要在學校的畫廊裏輪流展示學生的作品，是師生之間的競賽也是觀摩，有的老師表現太惡被學生聯合抵制，展出失敗只有走路一途。我們

的教育制度常常只談對學生的各式各樣要求，殊不知師資的聘用更是教育成敗的樞紐，不過這在講究「尊師重道」的中國總是諱於談論的，儘管這個窟窿已經大到可以容納好幾座山了，這需要有心辦好教育的人還有學生們（不要忘了你們是受害者）共同來爭取。

聯盟的獎學金設計也頗具特色，他們獎助學習和創作但絕不養你去畫畫。基本的想法是：人人都應該養活自己，沒有理由寄生在別人身上，認為自己對社會有所貢獻而對外界存著不合理的奢望只會害了自己的藝術，一個人必需對自己的每一個行為、每一個動作、每一個呼吸負責任。獎學金分三種：一類是免學費，一類是免學費之外，每個月供應你若干金額的創作材料，但不是現金而是到福利社裏選取你所需要的東西，第三類是眾所垂涎的到歐洲遊學一年，但這筆錢分四期領取，只夠你很儉省地去四處旅行學習，至於校史中得過這個獎的人後來從來沒有出人頭地過，那是題外話。

接著來談談這個學校裏好的老師怎樣教導學生，不過限於篇幅的關係，我只談少數幾個例子，一來是給此地愛好藝術的年輕朋友做為參考，另方面也算懷念我在紐約的老師。在學校幾年的時間裏，令我獲益最多的是龐斯德里昂先生，這人是個奇特的人，作品非常好，在美國版畫界享有相當的盛名，對藝術理論及藝術教育極有研究，但在課室裏很少正經下來，口中總是不停地談論關於女人和貓的笑話，我第一年剛去時，一來因為環境變遷的壓力，很

少開口，二來總覺得坐在椅子上一面讓女孩們按摩，一面和其他學生調笑的並不是他的真實自我，所以他每一開始扯淡，我都避閉眾人去做自己的事，不過偶或看他教導學生，雖然只是那麼一閃即逝的幾分鐘，心中卻常湧現難禁的敬意和佩服。

有一回他教導一個喜歡畫「圓」的學生說：你的圓都是順時鐘方向形成的，個個流利暢順，乍看技巧很高，其實千篇一律，你有沒有想過逆時鐘方向畫畫看？人在破除了自己的慣性這項死敵之後，常能令自己過去由於虛妄的自我約束所形成的「不可能」成為「可能」。立刻他又用點狀的虛線畫了一個圓，再把紙舖到木頭地板及鐵絲網上各畫一個圓，結果都由於該一平面的不同質地和凸凹變化獲得相異的產物，最後他把這些不同的圓都加在一塊，一句話也不說掉頭就走，像是連那學生的「謝謝」也沒聽見。

我受益最大的一回是這樣的：在他的工作室裏已經跟了將近一年，他一次也沒有個別指導過我，我們兩人之間似乎有一種僵局始終沒有打破，他知道只要他一打開他的鹹濕笑話盒子，這小子一定掉頭避開，所以他總是取笑我老做單刷版畫把工作室的同學都帶壞了（cor-rupted everybody）。第一年快結束了，我決定把一年來的成果都帶給他看好好請教他，其實嚴格來說我的作品並不是版畫，而是一種轉印後的繪畫，所以不像工作室裏的其他同學一樣，一年下來不過三、五件作品，而是一疊百來大張烏七八糟的玩意。我尋了一個間隙間

他：「麥克！我從老遠的地方來跟你學習，可是一晃一年過去了，你什麼也沒教我，我確實知道你有很好的東西可以給我，可以找個機會把我一年來所作的與你看麼？」他說：「星期六上午來吧！那時人最少，大家都還在睡覺呢！」（美國工作五天，紐約客星期五晚上都去拼命玩樂，星期六早上多在昏睡之中）。那天一早去到學校，他已經喝著咖啡在那兒等候，取過我的一大疊作品，他很快地讀過然後從裏頭挑出七、八張，一張張地解說他爲什麼覺得這幾件要比那其他一大疊好，接著立起身來到工作室的櫃子裏，取出一大堆過去學生所留下來的作品（版畫工作室裏有個慣例，每個人都要留幾件作品下來，給後頭的同學做爲技法上的參考），要我從裏面挑出最「討厭」的十張來，又說：「你不要考慮我的喜好，自己也從自己的作品中挑出十張你『最喜歡』的作品，然後把這些你喜歡的作品疊印在你討厭的別人的作品上頭，再來找我。」

之後我花了兩個星期時間，每天整日整夜地耗在工作室裏，把我的五張單刷版畫及另五張別人的版畫轉印在石頭上總計得了十個版，十個版相互疊印下來，我已經得到他所要教我的東西了。在這些圖象重疊的新產物裏有的是一團混亂，但其中有三、四張我對它們的喜愛程度要遠勝過我從前的一切作品，這時我頓然像鑿開了窗穴的幽室一樣，原來一個人之所以和旁人不同，不僅因爲他的喜好和別人不一樣，而且也因爲他的憎惡和別人相異。懂得這點

之後你的藝術會更清楚、更完整、更人性。後來我並沒有帶我的實驗成果去找他，只在碰到

他時跟他說：「麥克！我想我知道你要教我什麼了，謝謝！」他笑了：「一個人如果心裏沒

有藝術，到了那裏都學不到，如果你心裏有藝術，誰也沒有資格教你。」從那天起，我也成

為他的鹹濕笑話的忠實聽眾。

說了這些故事，我以為我們不可不注意這種教學是完全建立在老師對學生的仔細觀察上

頭的，即使他很少跟你說話，可是他由觀察及敏銳的直覺中知道你是怎麼樣的一個人，應該

在怎麼樣的時機用怎麼樣的方法來引導你。談到此地的教育問題，座談會上總聽大家熱病般地

討論如何招生，因為這些討論會上的人都是所謂的師長輩。但我總覺得師資聘用是教育中更

大更癥結的問題，如果參與座談會的是考生、學生或學院以外的人，他們會提出怎樣的問題

呢？不負責任人格卑劣的老師我們不去說他，狂情地想把所有的學生都塑造成他自己心目中

的理想型態，這種老師也是非常令我害怕的，不過或許這也是人的屬性之一難以避免，所以

我總贊成一門課由好幾個老師共同來開，學生可以由於聽到各種不同觀點的意見慢慢培養獨

立思考的能力，有心向善的老師們可以相互切磋，也可以汰除不負責任的壞老師，本來今年

要請三位老師分別擔任三個不同的課程，何妨讓三位老師共開三個課程，相互重疊？當然這

不僅是藝術教育的問題，而是牽涉到整個只知重視學位的僵化教育制度，尸位素餐的人們是

一定要出來反對的。

寫到這裏已經快要超過時報朋友們給我的篇幅限制了，本來文章起筆時也想談談西方藝術教育中最大的精神堡壘包浩斯，如今已經不可能了，改日有機會再談。但是惡習難改忍不住要多嘴幾句。包浩斯以「人」為出發、以「人」為終結的教育精神是十分值得我們借鏡的，它的許多課程設計都有特別的理由，我希望有心辦好藝術教育的人尋個機會去了解這些「為什麼」，而不是空口白話地說「中國也有很好的東西」或是「除了包浩斯之外還有旁的」，人的智慧是不分國籍的；此外不可不提的是，包浩斯曾經出版的十幾部舉世矚目的藝術教育著作都是應該譯成中文介紹給國人的，不過這些或許都是我的癡人說夢吧！說歸說，可是一點都不能當真的，在高唱中國本位文化的今天來談這些洋人的、個人的事似乎是有點（恐怕是「十分」）不智的，還是就此收筆。總歸一句話，要想辦好藝術教育，如果沒有一批具有新的思想的人（不管在中國文化或西外文化方面），縱有再多的機構、科系、學校成立也是徒然。

設置捕光器的人

——談黃明川的攝影作品

「任何東西都可以被設想成一件『光線調節器』(light modulator)，因爲它除了反射光線之外，也『調節』或『改變』撞擊在它上頭的光束，它反射一部分光線，而吸收其他的部分。如果這件東西是透明的，有時它還可以容許一部分光線穿透它而做某種程度的折射；如果這件東西是半透明的，那麼它既不會吸收這些光線，也不會反射這些光線，而是使這些光線擴散。」

「……把一張淨素的白紙放在桌上……嘗試用各種不同的方式去折疊、切割或是彎曲這張白紙，這件光線調節器的變化可以說是具有無盡的可能性，然後我們再試著加入另一項因子——或者是另一種更容易發光、更接近透明或是不透明的金屬或玻璃質材——（來觀察它對光價 light values 排列的影響）。再而在這一組合中添入一件具有直邊的不透明物體，或者讓光線在落在光線調節器之上前先洩過，道直邊，以觀察調節器上的曲線和這直線在兩相

對照下有多顯目，也看看自己手邊已經創造出怎樣的空間幻覺和深度感。」

「從不同的角度，用不同的光線組合來照亮你的調節器，觀察這件調節器的整體和每一部分的效果有些如何的變化。」

「然後開始拍攝這件調節器，努力把它最大的特色揭發出來——也就是說，使你的照片能夠在最短的時間內，把你的調節器在另一個人心裏所呈現的眞正形狀和特質辨認出來。」

「仔細觀察，在你的記憶裏記下每一種特性改變光線的方式，經過某些思考和練習之後，如果這些特性出現在你要拍攝的物體上，你便可以把這些資料應用在相類的平面或輪廓上。」

「在攝影創作的領域裏，有一種非常重要的光線調節器的運用方式，那就是當你觀察它在光線中的效果時，你必需注意自己對每一套形狀、輪廓、肌理、色彩和照明組合的情感反應，注意光線怎樣和其他的因子結合而產生該項反應，這樣你便能夠擁有一種基礎，從而細膩地由別人身上引發一種相似的本能反應。『用光線作畫』的攝影可以創造出這種境界，就像畫家拿油彩作畫以及文學家以文字造句造辭同樣是毋庸置疑的，這是攝影的新領域。」

上面這幾段文字是從一九四〇年三月出版的《小型照相機》(Minicam) 雜誌第七期裏頭莫侯里・諾廸 (L. Moholy-Nagy, 1895-1946) 所寫的〈造一件光線調節器〉(Make

a light modulator）一文中摘譯出來的。莫侯里・諾廸是匈牙利籍的畫家、雕刻家、設計家兼攝影家，年輕時在布達佩斯大學攻讀法律，後來轉到藝術方面，受俄國絕對主義和構成主義影響很深，曾執教於舉世聞名的柏林包浩斯學院，對攝影的新技法、抽象電影的製作以及各種能夠結合創造出新空間的媒材做過許多不同的實驗，二次大戰後移居美國，爲芝加哥「新包浩斯學院」的創始人之一，雖然許多藝評家認爲他的作品不是第一流的，但是他的教學法、藝術理論以及他在藝術表現的許多實驗對後世卻有非常重要的影響。

讀者們在看完這許多之前或許早已開始覺得奇怪，握住筆管的這個人要講的究竟是黃明川的攝影作品，或是莫侯里・諾廸的思想見解？其實是兼具著道理和巧合的，道理是黃明川便是在莫侯里・諾廸的理論下設置捕光器的人，而巧合的是原來兩人都是法律科系出身，後從事繪畫，轉而攝影及其他許多方面的嘗試。

乍看黃明川的作品，很容易以爲都是些在深海、星際、雲端、沙漠及水岸邊獵取到的瞬間影像，或是一些在暗房裏做出來的疊影效果，可是事實上他的作品沒有一件是這樣得到的，他的捕光器（也就是莫侯里・諾廸的「光線調節器」）是用層層間隔的玻璃板加上紗網、貝殼、噴點、墊子和一盞單向光源所組成的。影像中每一個細部的位置和角度以及空間深度的感覺都經過精心設計，鏡頭所面對的都是靜態的，經過嚴格控制的物象，但所呈現的卻是一

種瞬間奇景的驚奇，有的像天際的星殞或宇宙間的無盡膨脹，有的像怒放的不知名奇花或爆裂中的美麗雲石，有的像山顚雲頂的朝霞初射，有的似幽微深海中的逆光潛航，當我看到這些作品時，不由想起俄國藝術家羅欽訶（Rodchenko, 1891-1956）所說的：「只有當一件事實被由強有力的角度拍攝下來，而且它驚人的攝影特質不但可與繪畫藝術匹儔，還能展現一種全新的方法去發現科學、科技的世界以及現代人的物質環境時，眞正的攝影革命才算發生了……。」當然這種論調不過浩瀚的藝術思想領域中的一端罷了，而且它的發生是絕對具有其特殊的時空因子的，不過這些話卻頗能激發我們面對黃明川作品時的想像。和黃明川初識是許多年前的事了，不過大抵是因緣的關係罷，我們並不熟稔，話也沒說上許多，但是我所知曉的黃明川是具有濃烈的藝術性格的，因此我不想俗套地說些溢美的話來稱讚他的作品，只希望我這文抄公式的工作能夠幫助一些有心的讀者大致了解他的創作意圖，甚至能夠把這種至今臺灣仍不熟悉的攝影思考方式帶給臺灣一些氣質相近的年輕藝術工作者使用，相信這也是黃明川所樂於見到的。

黃明川一些比較前些年頭的攝影作品也是我相當喜愛的。一些飄浮在雲頂上的貝殼破片以及一張像是耀眼竚立在幽深海底的臺灣島狀貝殼，都令我想起美國偉大的女性藝術家喬治・歐奇芙（Georgia O'keeffe, 1887─）。而一張宛若沙漠中枯立樹叢的人體細部特寫，及

一張泊在人體靜河上的船狀貝殼，像是一只落在肉體河原上的蝗蟲，又像聖經故事中洪水大

刼褪盡後生機乍現的諾亞方舟，漆黑的背景上空似有一道無形的彩虹映現，都可以和法國的

超現實天才伊夫・坦基（Yves Tanguy 1900-1955）媲美。黃明川曾經在繪畫上所付出的

努力和嘗試，可以說是軌轍不遺地流露在他的攝影作品裏。三十歲上下的黃明川差不多該要

開始他眞正的藝術掙扎了，十年、十五年後他的世界裏流動的將會是如何的風呢？

畫廊經營的盲點在臺灣

這些年臺灣大小畫廊此起彼仆，像是一場充滿烈士精神的悲喜小劇，有的是粗魯輕率的村漢，以為可以拉開一個大門面一炒成名，終結是兩天便嗚呼哀哉回家吃老米飯。有的是未經世故的純情少女，一心要為推動臺灣的文化藝術而獻身，終卻遇人不淑墜落風塵，所以亦為歲不久，因為她忘了畫廊首先要求自保才能談到貢獻，這是國內奢談理想者的通病，聲聲高唱「犧牲」、「奉獻」，卻忘了若沒有「強勁」的自我，「犧牲」、「奉獻」都只是笑談而已，人世間可貴的並不是無知的純情，而是在洞燭人世腐銹、混濁、陰鬱、脆弱的一面後還能對人保持幾分純情的態度。有的是「擺地攤」心態的紳士無賴，他們利用極高級的宣傳術、障眼法在轉手間獲得半倍、一倍甚至十倍的暴利（此例確實有之，唯多數人不察耳），但是這種殺雞取卵的作風已逐漸為人所識破，因此不論他們一時的氣焰如何囂張，這種經營方式都不可能久長下去。有的是對藝術存著浮光片面熱情的資產階級人士，請恕我無禮，我

要很抱歉地說臺灣比較有規模有格調的幾家畫廊也只到這一級為止，這一級好像模模糊糊地背負著一種對文化藝術的使命感，卻又不怎麼明晰眞知，他們也知道不能漫無標的地長期虧累下去，於是把能賣的「東西」（因為有許多實在不能稱之為藝術，無以名之只好這樣稱呼）都弄來賣，好像也勉強能够生存，可是心頭總有一種失落感，不知自己為何要來背負這無名的擔子？只是為了給這個社會多創造幾個就業機會嗎？當初創辦畫廊的模糊初衷如何具現落實？

　不錯，文化藝術是一定要建立在相當的政治、社會、經濟結構之上的，如今臺灣先後有這麼多人覺得臺灣畫廊時代的時機已經成熟了（最起碼他們一定認為此地已經具有了相當的潛力），那麼為什麼還陷落在這麼尷尬的困境之中？依我粗淺外行的看法，這些畫廊的經營必定有它們的盲點！而且這些盲點可能很不幸地要包括「心態上的錯誤」以及「對藝術、對藝術史的了解的不足」。

　所謂心態上的錯誤指的是畫廊不是把買主當成「無聊散錢的大老爺」就是「無知的寬大頭」，不是把畫家當成天天可以生金蛋的童話動物就是天天去乞求畫廊、買主大發悲憫的可憐要飯蟲，這種非常具有悲喜趣味的「量子跳躍」心態，我們這些外人本來無權干涉，可是卻也不容否認地限制了他們的自我格局，並造成了現階段畫廊的困境，他們沒有意識到畫

廊、買主、畫家本來是三位一體的，如果不能眞心地互相鼓勵相互持助去追求藝術，一定是三敗俱傷的局面，這在藝術史上顯現得十分淸楚。從歷史上我們知道藝術生意可以是一種非常重要的對全世界的文化輸出，也可以賺取全世界的錢，這是商業畫廊不可或忘的兩個重要因子一是「商業」，一是「藝術」，等而上之是兩者得兼，這便是爲什麼幾個大國的重要畫商在世界級的大展中不惜動用政治、經濟力量爭奪大獎，因爲那和整個國家的福祉有關；等而下之是二者皆失，既是連年虧損又於文化藝術無所裨益。至於其中牽涉到的「怎麼樣的藝術才能兼合文化和商業的利益」，那要看各個畫廊主人的慧性及其對藝術的了解，每個畫廊與畫廊之間都會有它的差距和限制，也都必需有它們的堅持，如果大家都賣那幾個「可以賣」的畫家，我看還是去開個百貨店、雜貨舖實惠些。

對臺灣眞正有興趣從事藝術生意的朋友們我有兩個勸告：

第一，不管站在商業或文化藝術的立場，都應當主動地去發掘接觸一些眞正在從事藝術工作的人，用時間去了解他們的人和藝術，而不是坐在「店」裏等人來兜售乞討，這是商業經營的進取態度（對「可能」的商品及市場的掌握，也是對文化藝術一種應有的尊重，說得更難聽些，這是一種商業畫廊的職業道德。

第二，把那些長時期觀察接觸後你認爲有希望的藝術家，當成你生活上、事業上的夥伴

幫助他持續、成就他的藝術（而不是幫助他成名過錦衣玉食的生活）。

當然，除此之外還有許多「認識」及「技術」上的問題，不過必需先由這個基本點上出發，創造出自己獨特的商品，開拓出與人有別的市場，才能步上商業畫廊的正途。

「事件」

——向凱基及康寧漢致敬兼及其他

凱基與康寧漢是杜象（Duchamp）思想及東方思想（「禪」與「易」）混揉後西方文明中所萌發的新血脈，他們的影響力不僅籠罩整個美國，甚至歐洲、亞洲許多國家的前衛創造工作也都因爲受到他們所發出來的震盪而重新調理舊有的僵化思慮。杜象、凱基、康寧漢等人在西方文明的進化過程中所呈現的意義幾乎足與愛因斯坦、維根斯坦相媲美，他們代表的都是西方文明中強勁的「向外學習、吸收的能力」及「對過去既有的反省能力」，兩者都是衡量一個文化生命力強弱的重要指標，這是如今處於劣勢文化的我們不可不警醒的。我們固然不可以放棄自己的文化源頭，隨著西方人去流亡，但也不能抱死過去拒絕改變、拒絕前進、拒絕學習、拒絕反省，否則終將流於褊狹的本位文化主義，坐落在昏暗的角隅中自傷自憐。

前陣子在《時報雜誌》上讀到一位美國回來的版畫家所說的話，令人產生很大的感觸，

他說：「將來東方人可以創造出比西方更豐富的藝術，因為這一代的東方藝術家普遍地對西方有所認識，而西方藝術家認識的東方非常有限，我們比西方多了一個文化背景，多元的文化背景對藝術創造是很重要的，我們的藝術沒有理由跟著西方走。」末兩句話當然毫無疑義，但前面的話我個人則很難那麼樂觀得無可救藥地去相信它（雖然在情感上我是多麼樂意舉兩隻手贊成），尤其是「我們比西方多了一個文化背景」，這一句是多麼不可思議啊！如果這真是事實，那麼西方二十世紀以來這麼多創造界、思想界的大師們對東方文字、書法、卷軸繪畫、禪、易、老莊的研究又是怎麼一回事呢？海森堡在他的《物理與哲學》一書導言中對亞洲、中東和非洲這些古老文明的提醒，代表的又是如何的意義呢？這種掩耳盜鈴式的似是而非論調，事實上是建立在貧弱知識基礎上的巴貝爾塔，它們經常出現在報紙雜誌上灌漑我們的本土意識，這種畸形的本土意識日後將結成怎樣的花朵呢？傳播媒體中工作的朋友們尤其不可不留意於此。凱基和康寧漢今天所展現的成果固足以增強我們不迷從西外的信心，卻也提醒我們不可妄自尊大地輕估旁的文化並應努力鞭策自己放卻「壓新主義」的包袱，認清自己的田地處境，勇敢地去嘗試接受一切可能對我們有益的新思想。

關於音樂和舞蹈其實我是冒充內行，不過因為見到這麼好而此地又不怎麼熟悉的藝術團體來到此地表演，忍不住來為雜誌的讀者們作點功課，省點時間、力氣。

在凱基的著作《寂靜》（Silence）裏，他詢問自己：「音樂創作（或是投身其他任何藝術活動）的目的究竟是什麼？」回答是他在一九五七年所寫下的基本信條：「無所用心的遊戲」（purposeless play），此外他註解道：「然而這種遊戲是一種對生活的肯定，它既不企圖由混沌裏導出秩序，也非提出任何一種創造上的改進，而只在喚醒我們對我們每日活存的生活的知覺力，當一個人慾望消退，持有自己的心靈而任其自由活動時，我們所活存的日常生活是何其美好啊！」

代替過去音樂家藉由個人品味、衝動和想像所創造出來的自我表現藝術，凱基所提現的是一種竭力去除藝術家個人性格的「由偶然及不確定中所產生的藝術」。企圖傳達理念和情感的音樂，企圖把生活化為帶有意義的樣式的音樂，以及企圖透過藝術家的自我表現個體去認識了解宇宙眞理的音樂，都是他挑戰的對象，他一生所有的努力都指向「摒棄個人品味、想像、記憶和理念」的複雜艱難過程，期望能「讓一切聲音保持它們原有的面貌」，他相信這個世界變動得比大多數人意識到的還要快還要激烈，也覺得當時許多西方思想中的傳統態度卽將被人摒棄，而許多東方思想中的古老傳統將對西方人的生活愈來愈形重要，他堅持我們這個時代眞正的藝術功能應該是把現代男女的「心」、「智」窗櫺啟向無垠的化變，俾使他們能對現代世界的生活保持一份清醒，因此他的「無所用心的遊戲」事實上是極有用心的，

而且懷藏著十分重要的目的，他希望模仿人類新近察覺到的自然運作方式（偶然、不確定、未經設計），順當地將聽眾引入一片全新經驗形式的樂土。對凱基而言，藝術與生活不再是兩個分離的存在，而是近乎一體的，他的整個事業事實上可以看作瓦解兩者界線的長期活動。

凱基創造生涯中最重要的一個點很可能是受奧斯卡·費辛格（Oskar Fischinger）之託，為奧斯卡·費辛格的一部抽象電影製作配樂。在此之前他深為自己缺乏和聲感而困擾不已，大音樂家荀白克（Schöberg）曾經告訴他，沒有和聲感等於面臨一堵無法穿越的牆，這對想要獻身音樂的凱基無異是十分殘酷的，但當費辛格向凱基解釋他電影中的意念時，一個包含許多音樂可能性的全新世界向凱基開啟了它的大門——一個不倚賴和聲的結構世界。費辛格的意念是這樣的，每一件不動的物體都凶住了它的內在精靈，當物體發出聲音時，它的內在精靈也便被釋放了。後來凱基對各種聲音，甚至噪音以至無聲的運用，除了受未來派影響之外，極可能都和這次的電影配樂經驗有關。

凱基對音樂界最大的貢獻是他發明了許多極具創造力的方法去超越個人的約束和品味，當他成名以後，許多年輕一代的追隨者經常把他對藝術看法單純地解釋為「一切都能成立」，但凱基則一再試圖指出：只有當人們不把任何東西視為基礎時，一切才能成立。這是國內自

認為凱基門徒的人所當警惕的。

至於康寧漢的編舞，堪稱過去三十年來現代舞蹈界中最具影響、最惹人爭議的發展，他的舞蹈作品中最令傳統編舞愛好者惶亂不安的，莫過於他將音樂和舞蹈的全然分割，當年他不僅是惟一拋棄故事敍述以及擬態情感的編舞者，而且有很長一段時間他一直是惟一敢把舞蹈和音樂處理成「只是在同一時空裏發生的兩件分別的全然獨立活動」的藝術家。大多數人都傾向於舞蹈和某種韻律性的伴奏之間必然有其自然關聯這項假設，因此許多舞者認為康寧漢對這種關聯的否定，不僅是任意武斷的而且即將自我潰敗，然而事實正如人種音樂學家寇特・沙哈（Curt Sachs）在他的《世界舞蹈史》中所指出，我們可以證明原始人在隨著可聞韻律起舞之前，便已經開始因應著某種內在刺激而舞動，至於常所設定「音樂及舞蹈的一致性」可能也不「自然」。不管如何，康寧漢堅決相信，把舞蹈從音樂中獨立開來，可以為兩者都提供更高的表現自由度，在一九五三年的一篇雜誌文章中他寫道：「結果是舞蹈可以任隨選擇而自由地演出，音樂亦然。」「音樂不需要累死自己地去強調舞蹈，舞蹈也不必為了與音樂同爭炫爍而自我蹂躪。」他有好幾件作品，舞者第一次聽到音樂都是在首演的舞臺上。

康寧漢編舞的時候並不預先懷有意念，他對手邊的作品可能變成如何的模樣並不關心，

只在心中存有一個模糊的感覺——這件作品可能會相當長（或許三十分鐘左右吧！）而且十分複雜這一類的想法。有回他向一位朋友解釋：「我的編舞過程中並未摻雜任何思考，每天早晨我在舞室裏工作三、五個小時，只是嘗試、實驗，當我的目光在鏡中捕捉到某些東西，或是我的身體掌握到某些相當有趣的感覺，我便開始專注在上頭。當然我知道當我把它傳遞給別的舞者時它可能會變得不一樣，因為他們的身體和我不同，但是每個動作都有它的平衡點——也就是張力點，如果幸運的話，我可以把它傳遞給另一個人，但也有時候沒有辦法傳遞，不是他們的身體做不到就是我沒有辦法將動作傳譯給他們，但你看這全都是藉由身體，我從來不曾要一位舞者去想一個動作代表的是什麼意義，這是我不喜歡和瑪莎・葛蘭姆一起工作的真正原因，她的意念老是告訴你某個特殊的動作代表某種特別的意義，我認為那是胡說八道。」

康氏作品中的不確定性使某些批評家稱他的舞蹈為一種抽象作品，但這個形容詞彙是帶著某種誤導作用的，康寧漢的舞蹈絕非僅止於「象徵」、「裝飾」而已，他曾經說道：「我的情感非常強烈地意識到，我們是被約束在某種處境中的人。」這種處境或許不是我們所熟悉的，甚至不是能夠辨認的，但是舞者們單純的舞衣從不隱匿軀體，他們的運動完全建立在人類軀體的自然表達力上，決不比常人多一分也不比常人少一分，這是與阿爾汶・尼柯萊斯

（Alwin Nikolais）大相異趣的。

康寧漢經常被人問及，一件不帶有任何故事敍述，也不描繪某種心靈的情感或心理狀態的舞蹈作品所要表達的究竟是什麼，他的回答是他並不特別想要表達任何東西，沒有「宣言」，也沒有隱藏其下的理念或意義，然而在這同時，他又確信自己的每一件作品都創造出一種獨特的氣氛，而且正如同二十世紀的許多現代藝術家一樣，他歡迎觀眾們依照各自的心願去解釋這種氣氛，即使再特別的闡釋，康寧漢也不在意，他曾在一篇文章中寫道：「當舞者舞蹈的時候（這和心中懷著關於舞蹈的理論，或是想要舞蹈、試著舞蹈亦或在身體裏記憶著另一個人的舞蹈是完全不一樣的），一切都在那兒，如果你要的是意義，意義就在那兒。」

康寧漢舞蹈的另一個特色是：他要求每一個舞者發展投射出一種個人的獨特風格，並且很樂意地去接受、運用所有這一類型的個人特質底變奏，他並不希望每一位舞者的風格都只是他個人風格的影像。

功課做到這兒，恕不能再往下寫了，讀者們眼見為信。如若還有人真想了解凱基和康寧漢在文化進化上的意義，我奉勸讀者們去閱讀他們本人的文章、著作並省察他們畢生的嘗試、試驗，而不是僅止穿著華服去觀賞一場世界一流的演出。一個人耗費了跡近一生精力去試圖反省解決的問題，決不可能在一件作品中呈現出來，今天我們應當學習的是這些人在他

們的特定時空中所面對的是如何的問題？他們用怎樣的態度來面對它？所選用的是如何的方法？他們所選用的方法將這問題解決到如何的程度？而所遺下的又是如何的問題？我們面對這樣的問題又當如何自處？

成長中的心靈盒子

——看一位年輕的藝術工作者

有人說：「藝術家是夢者又是造夢的人，是演員又是戲劇的導演，是歌者又是指揮，是神話的紀錄人又是神話的創造者。」拿藝術家的頭銜來稱喚一位年輕的藝術工作者或許是不必要的，可是這些話卻是鄭國惠的作品一則很好的註腳。他的作品恰好具有一種舞臺劇場的特質，而且不管如何選材，自己都常出現在畫裏成為畫中一員，且形貌氣質與他本人如此逼近。

第一次見到鄭國惠的作品，除了驚訝他具有此地年輕畫家少見的強烈而又獨特、天眞而又莊嚴的內在世界外，禁不住令人想起歌德對話錄中所記載的創造經驗。歌德曾在他與艾克爾曼的對話中談到自己的兩種主要創造型態：一種是「當他很不情願地決定向某些長年慰藉他底心靈的美麗夢境和形象告別時，他想盡辦法用他有限而又可憐的辭彙來捕捉它們，可是每當他看到它們被寫在紙上，卻又感到一種卽將和老友永別的哀傷。」另一種是「某些幻景

突然落在他的身上，堅持要在彼時彼地被立刻創造出來，於是便在歌德自己也未察覺地情況下，被夢般的本能和衝動實現在紙上。」

鄭國惠自己也提到他的創作經驗：「夜裏有時累了躺在床上閤不著眼，恍惚中好像看到某些形象，於是不得不爬起來把它們記在畫布上，常常一畫就是好幾張，然後反身大睡一場。」「有時看著電視，突然想到某些畫，於是調了顏料，一面畫一面還繼續看電視。」究竟畫的是些怎麼樣的東西，竟然可以一面畫畫一面看電視呢？且讓我們來檢視他所欲表達的種種。

八〇年的「一種紀錄」以及八一年的「童年」和「童時的記憶」都是描寫他對孩提時代童稚遊戲的懷念，他把孩子們的遊戲記分表、跳房子的塗鴉、填〇×的方格遊戲和會翻躍的玩具猴子放大成巨型的舞臺佈景，然後把小小的人形符號安放在佈景下頭，很顯然畫中的角色（其中必定有著畫家本人吧！）是沉醉呼吸在這些單純而又稚趣的世界裏。同是描寫童戲的「捉迷藏」（八二年）也藏著爛漫的天趣，不過它們並不像前面這些畫帶著一種神秘而又嚴莊的舞臺氣氛，他只利用簡單的線條來分隔「捉」與「藏」的小孩所分據的空間，即是孩子們腳縫間盤旋的狗兒也像畫者一樣聚精會神地在觀察這場遊戲（甚至我們可以說這小狗可能就是畫者的化身）。

八二年的「洗澡」，寫兩個赤裸的小孩舉臂對坐，畫中沒有澡盆也沒有水，可是孩子們洗澡的情趣卻在人物的眼神和身體姿勢中表露無遺。毫無疑問，畫者對人的身體語言具有一種過人的敏感力，這種傾向在描寫人和動物互不相讓的「對峙」（八一年），描寫小女孩在夜裏執著電筒尋找東西的「夜行」（八二年），描寫人底恐懼心情的「自衛」（八二年），描寫沮喪心境的「山羊之歌」（八〇年），以及描寫一羣婦人的「凝視」（八二年）諸畫中都表現得盡致淋漓。

鄉間的戲劇對兒童時代的鄭國惠是具有相當影響力的，除了八一、八二年兩幅題為「傀儡戲」的作品，直接抒寫他的心靈戲劇之外（其中一幅直立式的綠色油畫像是描寫長形的樹身人物由黃土中暴長出來），他把八二年一幅狀寫休憩閒情的「閒」也處理成近乎舞臺型式，把描寫童時記憶中某些蹲踞和相互擁抱的動作也題名為「戲」（八二年），至於同年的作品「賽車者」，車輪和車軸部分也被拆解下來成為踏車人的襯托道具，予人一種卡夫卡式的文學風味。家鄉的屠宰場和孩子們獵鳥的場面更是他心中壯闊的劇場風景。

他的水彩作品中尤其值得一提的是幾幅題為「指揮」的小畫。八〇年的「指揮」帶有一種素人畫的奇異特質，指揮者高舉雙臂站在譜架前方，他所指揮的竟像不是畫面裏看不見的歌者而是背後的天空和海洋。另有兩件八二年的水彩作品被題為「指揮」，但他所描述的這

兩位人物卻吐露出有趣的對比性──其中一位穿著考究的燕尾服站在高臺上帶著朱庇‧梅塔魔幻師般的姿勢指引著流盪的音符在空中飛颺，另一位卻縮藏在譜架後頭被掩去了大半個頭臉，顯然這個孩子不像指揮反倒像個歌者（被指揮的人）。

不過鄭國惠的作品並非都是如此可解的，有些作品連他自己也難說出所以然來，像：一幅描寫廟門長柱下六隻青蛙的油畫，被題為「一種記憶」的藍色小畫（很容易令人想起芥川的河童，可是他對河童的故事卻一無所知），一張浮現著紅線人形的格紋草席，還有題為「二個人」和「三人行」的濃烈油畫作品反而不來得有味。當然夢可以是恐怖的，可是卻未必是恐怖的，夢是我們的情感、愛憎、希望、恐懼、自信和不安的交揉產物，因此它也可以是歡愉的、強力的、振奮的、合理的、肯定生活的。這些不可解的作品很可能就是形成他個人語言世界的正面助力。

鄭國惠所處理的題材都是往復穿梭在現實界與非現實界之間的，因此他被迫使用一套個人的獨特語言來展現他這種具有卡通和童話特質的內在世界。他所畫的人和動物基本上都是一種符號，甚至我們可以說所有這些動物都只是「人」的轉化，至於它究竟是貓是狗是牛是驢都不重要。他在一九八一年所作的「生命的禮讚」可以說是這種企圖的預示，他將許多人

形和其他符號圈在八角形的方格裏，八角形和八角形之間畫著「加」、「減」、「乘」、「不等」種種記號，直像一種生命秘學的演算；據說這畫當初只如火焰般由他的心靈濺射到畫面上，直到現今他還讀不出眞正的意義，而且以後恐怕也再畫不出這樣的畫來。那麼他所使用的這些人和動物的符號又靠什麼來傳遞情感呢？在畫面的人物主體上，他們藉用的是這些人和動物的嘴形、眼神和身體語言來形成各別個體的差異性；在畫面的襯托客體上，他藉用的是簡單的線條分割來達成深度空間的創造和轉換（畫裏我們常可以看到橫割的水平線以及斜割的「牆和天空的分界」，另外畫裏常出現的電線、烟囱、窗戶、立柱、直牆和跳板也都具備相同的功能），而配合這套符號的是一套與眾不同的色彩組合和一種尚待繼續拓展的色階變化和肌理變化，這些與人殊異的特質如今都流轉著在支撐他的作品，日後也將是他個人藝術的幾根重要支柱。

關於鄭國惠在談論他的藝術經驗時所提到的兩種恍惚狀態（請勿眞以爲他可以一面看電視一面畫畫，事實上畫家只是無意識地利用視覺轉移上的不順應性所造成的幻覺來維繫或強化心靈衝動的強度罷了），基本上跟夢一樣是在解脫人在意識狀態下對自己所加諸的種種壓力和束縛，華格納在譜寫「羅安格林序曲」、尼采在撰寫《查拉圖斯特拉如是說》時都有相類的經驗，在中國也有李商隱、李賀的著名案例，不過在中國的繪畫史上卻難找到這樣的例

子，大概眞如錢鍾書所言，中國人對詩與畫的要求向來用的雙重標準吧！恐怕這樣的遺害一直到今仍餘波盪漾。

談到這裏，一定有人要猜問：寫這篇東西的人心底裏是否也偷偷希望我們承認鄭國惠的作品可以和歌德、華格納、叔本華這些大藝術家相提並論呢？我想答案是否定的。急著去肯定一位剛踏出校門的年輕畫者的藝術成就絕對是虛妄而且不必要的，要知道卽使是藝術史上一些第一流的大畫家，他們眞正無懈可擊的作品也常都要到三十、四十歲以後方才出現。我之所以這麼饒舌地來談鄭國惠的作品，主要因為喜愛他個人寂靜而自省的心靈世界，他的某些作品的內在張力或許還不足夠，他的表達技巧或許還不夠圓熟，但我以為它底價值要比流利的技巧、空洞的內涵更勝十倍。至於他的世界，不要說目前我還沒有足夠的了解沒有資格批評，恐怕畫家自己也沒有完全發覺呢！要想他的世界眞正凝結強化起來，或許還要等他當兵回來以後經歷過現實生活的堅強錘鍊。

保羅‧克利曾在他一九〇二年六月（當時他二十三歲）的日記上記下這麼一段文字：

事實上，現在最重要的事情是不要使自己的畫過於早熟，而要先成為一個獨立的人。主宰生命的藝術要比追求繪畫、音樂、雕刻、戲劇的表達形式更重要千百倍。……身

為這個行業的起步者，我決不可以取悅於人羣，因為他們會向我要求任何聰明有才的

年輕藝術家很輕易地便能給予他們的東西，而我唯一的慰藉只是冀望我那虔敬的意圖

能常成為我技巧上的鞭策力量。

希望這些話除了可以用來和鄭國惠互勉之外，也能幫助讀者們從一個比較適當的角度來

欣賞鄭國惠的現階段作品。七月十五日──二十二日鄭國惠將在南海路美國文化中心第一次

公開展出他的作品，酷愛藝術的朋友們或許都不當錯過這個潛力渾厚的起跑者。

流於口號的本土藝術

很久沒有聽人提起「本土藝術」這個名稱了，連當年帶領眾人呼喊的也不例外，善忘、不認真、不徹底是我們這個民族的特性。其實本土藝術的提倡確實有其文化上的重要意義，尤其在第三世界備受文化殖民的國家裏。

此地本土藝術運動失敗的原因大體可以歸結爲兩點：首先它在心態上是狹隘的、退縮的，但卻帶著一種弱勢文化中常見的定於一尊的霸道，小眉小眼的做法使它喪失了許多發展的可能性，終而致於淪入鄉村懷舊的陳濫重複。再而是缺乏理論基礎且提不出強有力的作品做爲示範與引導，譯介的工作原本可以教導國人如何關心這方面的問題，如何投入這方面的行列，但我們都沒有腳踏實地的去做，所以連學習的對象也不存在，到最後只留下一些枯柴棒式的口號，其不會令人感興趣似乎也是必然。

關於本土藝術的重建，二十世紀前半葉的墨西哥案例是驚天動地的例子，前些年也有人

談到他們的幾位畫家，但墨西哥藝術之所以能在沉寂幾千年後重建本土藝術進而震驚世界藝壇，並不僅靠幾位畫家而已。人類學家曼尼耶、伽密奧（Manuel Gamio）試圖詮釋墨西哥的種族背景，使其成爲墨西哥現代繪畫的基石之一。阿特爾醫生（Dr. Atl）一生身體力行畫了許多墨西哥的風景，並發明「阿特爾色料」來傳達自己心目中的本土特色，他不僅幫助墨西哥壁畫運動的重要人物黎維拉（Diego Rivera）到歐洲留學，並且喚醒許多年輕藝術家：眞正的藝術創造，並非取決於歐洲的新藝術是否能够不斷的輸入進來，而在於藝術家是否能够漸漸重新發現墨西哥現代的本土風貌。教育部長法斯康且羅（Jose Vasconcelos）以及曾受墨西哥新政府委託爲工業設計學校制訂藝術教育系統的莫伽（Aldolfo Best Maugard），對兒童藝術教育和大衆藝術教育（包括壁畫運動和劇場）都有很大的貢獻。墨西哥本土藝術的題材從最古老的一直到最現代的，莫不與墨西哥的苦難命運有關。在種族上墨西哥也和中國一樣由多種不同種族合成，但强調一切必須回歸到本土的價值上。

便是撇開墨西哥的龐大複雜案例不談，衆所熟悉的法國印象派風景畫以及日本的浮世繪，事實上也都是本土藝術的典範。雷諾（Renoir）曾說過，羅茵河事實上只是一條河而已，日本的風景也並不比別的地方美，但它們都有一羣藝術家來發掘它們背後的永恒價值，使它們不致淪落到只留給鄙俗的觀光客去欣賞，或僅只印製成俗麗的明信片。臺灣的風景也

是一樣，要想讓世人們強烈地感覺到它有時或多或少屬於隱藏的美，必需有許多藝術家將他們的生命、事業依附在上頭，才能使它獲得無可否認的詩質，而拭去種族和地方的界限與距離。

我們的本土藝術運動不該就此被人遺忘，國民種族固然不過是人類大洋裏的一個浪頭，但真正生活、成長在某一國度的創造者，其作品不沾染任何本土特色委實不可思議。我們不可忘記，真正最個人、最民族的藝術也即是最世界性的藝術，怕的是不認真、不徹底、脫離現實、凡事不在乎，那麼只有永遠張貼標語、呼喚口號，翻騰出古今中外各種新舊學院，扮演一場又一場的徒勞。

為理工科而設計的視覺教育

今天的教育面臨龐大的新知體系已經擔負著一種無法控制的票據交換功能，因此如何調教學生們去接觸、運用變動環境中每一方面的知識，便成為今日教育的重要課題。讓學生們了解自己所學的只是「許多」中的一小部分這種教學觀念已經消失了，而單一訓練的專精也漸趨過時，每個學習部門中的知識膨脹都使這兩種教育方式變得不實際也不可能。

已經有越來越多的理論支持，人的感覺以及視覺體系的形成，可以反映出人類各級「秩序」（order）的原型結構。過去的科學學習中毫無保留地倚賴「辨認」和「測度」，使理工人員不藉用儀器而直接以眼去看的能力完全麻木，新式的視覺教育訓練，目的在使理、工科的學生能夠獲得個人視覺上的一貫性，也希望能夠訓練他們的眼睛洞察「部份」和「整體」之間的關係。

關於藝術創造以及科學創造的複雜巨鎖，這個世間並不存在所謂的萬能鑰匙，可是教育

確實可以運用那些深植焦注於直覺洞察力上的種種訓練。一幅成功的畫必然經歷許多直覺和智力都受到修正的不同階段才達成最後的面貌，它是一種「意識企圖」及「潛意識意願」之間交互作用而後形成的力的視覺合成體，當非藝術家式的專業訓練捲入這樣的過程時，人們可以經驗到某種創造的方式。

對於「才華」、「技巧」以及「能不能畫」的錯誤觀念，經常阻礙一些不常接觸藝術或者認定自己沒有藝術才分的人，去獲得很可能輕易便屬於自己的豐富經驗。大多數人都忽略了他可以很有效的從自己的專業領域中加入視覺設計的工作，而且這樣的活動可以成爲他整個生活的整合力量。對這些接受視覺教育的埋、工人員而言，訓練的最終價值，除了解放個人專業領域中的創造潛能外，能够指引出一種越越個人專業的生活視點也很重要。

至於怎樣設計出一套對這些既沒有過藝術經驗，也不想以後成爲藝術家的學生，具有意義而又能刺激他們科學心靈的課程，便成爲一項極大的挑戰。對「機會」及「偶然」的觀察，經常被用來做爲這種視覺教育的起點：譬如把流動的色彩畫在玻璃上然後轉印於紙面，或是把隨意燻焦或燃燒後的碎紙殘片舖設在木板上使它形成某種韻律，這類觀察都有助於認證觀念思考的直覺面。

接著便是「形」、「色」、「線」的訓練，但不偏限於傳統媒介，它可能從各個專業領

域中選擇各種有趣的材料來代替傳統媒介，譬如用鐵線或光線來取代鉛筆線條，用色紙或色光來代替畫筆的運用，「形」的訓練也儘量加入材料肌理的變化以及「形」和背景空間之間的交錯互置。

另外便是專業工具及專業材料的使用訓練，目的在利用專業工具發掘出專業材料特有的色彩、圖式、肌理和韻律而不否定基本的造形控制。

在國外這樣的視覺教育曾經於物理、化學、電腦、冶金等許多自然科學及應用科學領域中嘗試過，它的價值除了可以豐富我們的視覺領域外，對個人及所屬職業之間的認同關係也具有難以忽視的助益，更值得注意的是，這些人日後將成為我們的建築師、都市計畫者以及工業設計者，他們對於視覺價值的認識將成為我們日後生活的重要福祉。

世界兒童畫展與兒童美術教育

每年荷花盛放的季節也正是歷史博物館世界兒童畫展登場的時候，由於某些個人的因由，許多年來我都沒有錯過，今年是十六屆了，卻有一些特別的感觸，許是因為今年世界兒童畫展雖然同樣「熱鬧」卻不怎麼「世界」，所以感想也便滋盛起來。

會場上總有三分之二以上是我們自己的作品，其他除了德國、奧地利、美國等少數幾個國家有比較多的參展作品外，大多數國家都只是點綴式的應卯，連往年經常聲勢浩大的日本也不例外，像是無謂的應酬卻又礙於情面不得不去。所幸我們自己國家還是挺熱心的，參展的作品最多，畫面上施用的色彩和表現的內容也最繁複，到處見到寺廟上堆滿著裝飾，廟會、動物園裏塞滿人和野獸，天空中是一大羣一大羣飛鳥；更足驕人的是寫實功力幾乎要勝過大多數成人的風景水彩畫，一位觀眾在現場中讚嘆：「你看！這個小孩畫得眞棒！」

我們經常可以在大型的兒童繪畫比賽會場上，看到焦急的家長一邊在旁照拂一邊提示…

「想想看，樹上應該有什麼？天空呢？……那邊有很多人，是不是？」急性子的甚至忍不住拿起筆來塗上幾種顏色添上幾樣東西。幾乎所有兒童繪畫比賽都在相同的地方舉行，因爲那些地方可以容納更多的人，而且小孩一定喜歡那樣的地方，或者一家大小到那樣的地方走走應該是有益的。這些畫畫的小孩，有的除了這種特殊場合外絕少提起過畫筆，有的則跟隨「名師」學畫多年，已經由房子、路、太陽進步到極爲複雜的場景，甚至已經脫離兒童畫而具有大人的功力，仿起東洋風景日曆中的作品也像有那麼三、四分，今年的展覽會場上便有這樣一件作品掛著，恰是我常去吃飯的一家小店壁上懸掛的月曆圖片。

我們的兒童美術教育是偏向比賽的、炫耀的，而不是教小孩子怎麼樣在已經消化的經驗中對新的經驗做個人的同化、吸收，我們的兒童美術教育太偏向技術的傳授以及知識的灌輸，而不是教他們怎麼樣感覺、試探，所以孩子們畫面上所呈現的便淪入一定的模式，他們所描繪的並非自己眞實所見而只是「徒然知道」的種種，作品與其說是心靈的視覺呈現，還不如說是一種知識、技術的表演，而這種知識、技術的表演是如此令人啼笑皆非。很難想像臺灣有那麼多兒童繪畫班，而許多兒童繪畫班的主人一個月可以有三、四萬甚至一、二十萬的收入，年收入在一、兩百萬以上的兒童繪畫班主人，據說都是因爲學生總是在各種比賽中獲勝，至於學生如何得獎甚難啟齒。

睜大眼睛去看，世界兒童畫展的舉辦並非沒有它正面的意義，幾個具有優秀兒童教育傳統的國家提出作品的方式都予我們相當的啟示：德國、美國所提出的作品幾乎件件不同，像是在告訴我們兒童藝術可以有多少種可能性；英國和奧地利的作品都不多，但都簡單而直接切入主題。像七歲小童畫的「蛇」、六歲小童畫的「叢林動物」，以及十一歲小孩畫的「火山」，都令人感受到如見實物動態的震撼；法國只提出三、四件作品，不只色彩與眾不同而且畫面、構思都極富獨創力，難得的是沒有摹仿成人的俗惡。

兒童美術教育事實上是與同一社會中的一切視覺藝術教育同一命運的，那天我們的學位主義、功利主義崩潰了，或許兒童美術教育才會有比較大的希望吧！

李仲生先生逝世週年紀念

七月二十一日是李仲生先生逝世週年紀念，當天我和兩位畫畫的朋友正好在一對跟李先生學過畫的夫婦朋友家裏，閒談中突然提起李先生身後的事，一股默然的激動淹沒在場的每一個人。幾日後的今日，我想雖然遲了，但是說幾句週年紀念時想說的話，應當不無懷念的意義。

我和李先生只有一面之緣，是第一次也是最後一次，那時他的身體看來還健朗，大概初來臺北檢查身體。許是旁邊的學生告訴他我的微名，先生很客氣的過來聊天，言語中表現出對我所做的事相當清楚，不喜交遊的毛病使我與畫壇人物並不相熟，我一面和他說話一面想這人是誰呢？以我的景況，應當不會有太多人知道，充其量不過認為是個也做翻譯的人罷了，握別時我請教他的大名，旁邊的學生搶著代他回答。不幾個月在報上讀到他病故的消息，一向被學生以為窮困的他，竟然留下一筆錢預備做為獎勵現代藝術創作的基金，和他見

面的唯一一次經驗，在我手持報紙雙目木然時，排山倒海般襲了回來，我心裏想：這個世間要能親眼見到這樣的人，才能不致完全喪失對人的希望吧！

後來我在電話中聽到朋友說，李先生留下來的遺物中，許多學生交給他的學費信封都不曾打開過，好像除了安東街時期那段困阨之外，學生的學費從來不曾是他關心的對象，這事使我心中有一種澎湃：究竟怎麼樣的人才有資格獲得李先生立下的獎呢？李仲生基金會全體成員所要面臨的最大挑戰，恐怕是如何把一屆屆的獎都頒給李先生理想中的藝術工作者，使這個獎和臺灣此地的其他獎有其實質上的不同，而能對中國日後藝壇產生深遠的影響。

目前基金會的申請才剛送入教育部不久，雖然或許未必定如席德進基金會一樣是：等了三年才出來。但想來也不會太快有結果，這段時期正是基金會中全體理監事策劃整個獎的申請、評審、頒獎以及李仲生紀念館諸多事宜的好機會。以一位李先生崇拜者的身分，我想多嘴來提一點個人的建議：紀念獎的設立除了需有能夠完全排除個人私心及自利的評審團外，推薦的管道也極為重要，如何能在每一屆的公開甄選之餘，透過種種管道說服、邀請不欲營求的藝術家參加這項競獎，很可能會使這個獎更具有重要性，因為臺灣此地大多數的獎已經使真正從事藝術工作的人失去信心。評審的過程，或許可以仿美國文化中心以二十——三十張幻燈片及幾張原作做為初選的篩濾方式，複選由評審團到藝術家工作室裏看更多的作品、

交換藝術理念並觀察藝術家的人格、生活方式，決選則由評審團提名、說服、辯論、最後投票；決選部分若能公開當可獲得更多眾信，得獎人亦應於獲獎同時公開展覽。無可諱言，李仲生紀念獎的意義需靠他的學生、朋友以及所有關心中國現代藝術的人共同來完成。

此外關於李仲生紀念館我還存有一個不知是否可能實現的狂想，如果能在紀念館中闢出一小塊場所，令它具有非營利性底純粹藝術畫廊功能，讓年輕的、從事前衛藝術的朋友們申請、展出，或許會使紀念館具有更生動活潑的意義，李先生一定也樂於見到他的精神遺物，和中國一代又一代底對於新藝術的想望一起流動波泳。

先生身後尚有兩件事需要大家來共同努力經營：一件是作品編年的工作，這是後人研究先生一生創作最重要的基礎。一件是先生繪畫思想、教育思想的整理，據聞他的學生中已經有人開始著手，或許也還有別的有心人，我們樂於見到真正客觀深入的研究。

我們可以有怎麼樣的畫廊

時常聽從事藝術工作的年輕朋友批評埋怨臺灣的商業畫廊有多「現實」、「狡詐」，使他們處處吃盡了虧，對於這樣的怨懟，我常有一種同情而外的感觸，以為這種批評是「似是而非」的。商業畫廊的現實性恐怕不唯獨臺灣而已，而是世界皆然，只不過真正對文化藝術有過貢獻的好畫廊，除了賣一切可賣的藝術商品之外，還能把一部分寶貴的精神、力氣花費在推廣真正有價值的藝術上頭。至於哪些畫廊對文化藝術有著真正的貢獻，國外的藝術批評有一種畫廊評級的工作，可以幫助關心藝術行業的大眾了解這些畫廊到底為藝術做了些什麼，眾目昭然的情況下可以免卻許多不必要的期望，臺灣那一天或許也可以學著來做。

一種社會現象萌生的因子很難是單純的，除了檢討畫廊究竟為藝術做了些什麼之外，我們或許也應該檢討藝術雜誌、出版社、報紙的藝文版、從事所謂藝評工作的人，甚至從事藝術創作的人究竟為藝術做了些什麼？我所認識、知道的一些畫廊老闆亦常有「出錢當儍瓜」

的慨嘆，因為他們對藝術圈內的許多事比一般人要更清楚，傳播媒體的胡言亂語以及許多要開展覽時才動手趕活計的混混藝術家也令他們手軟心寒，這種利之所趨的心態事實上並不輸給畫廊本身。

臺灣究竟需要怎麼樣的畫廊確實一言難盡，即使說清了，在這樣的社會環境下恐怕一時也難實現，與其等待一個像美國史蒂格里茲（Alfred Stieglitz）這樣的人物出現來經營一個屬於中國人的地方（史蒂格里茲經營的畫廊曾經叫做「一個美國人的地方」（An American Place），還不如真正有志從事藝術工作的年輕朋友估量自己的能力共同來做一些可做的事。

或許有一天臺灣也有幸能出一個人真正懂得藝術又肯用自己的金錢、性命、人格來呵護受人忽視的藝術家，但在那之前我們必需先有一羣價值觀不錯亂的藝術工作者。年輕朋友們需要有個認識，如果你追逐的是藝術以外的名利，那麼你便無可避免地要受商業畫廊及宣傳媒體擺佈，如果你追求的真只是藝術本身，那麼要學會用不乞求於人的方式來解決自己的問題。

依我的想法，愛好藝術以及從事藝術創作的年輕朋友大可以合作的方式經營一個屬於自己的畫廊，譬如每人每年籌出一萬塊錢（這個數字對許多口口聲聲願為藝術做點事的人應該不是太大的負擔，它代表一個月不到一千塊的支出），聚集二十個人，在交通便利的地點租一個二、三樓的公寓房子，素樸的白牆，比一般稍多的日常照明，便可以當成一個不錯的展

出場所，大家輪流發表作品，或者邀請集資諸人認爲好的藝術家來展覽，排不出好的展覽時便把畫廊大門鎖起來，以保持畫廊的水平，幾年堅持累積下來，應該可以獲得各方更多的助力，或許那天竟成爲臺灣藝術的主流也說不定。

臺灣藝術界的年輕朋友習慣性地認爲展覽一定要堂皇驚人，多少難脫一舉成名的心態，與國外許多年輕朋友在家展覽甚至找俾廢棄建築共同展出的心情頗多出入。再想起今年剛去世的夏卡爾（Marc Chagall）第一次在德國的展覽，是在《狂飆》雜誌社的小房間裏堆疊了一百多張畫，然後由社裏的人四下打電話邀請柏林文化圈的人來看，令人有一種不知何由說起的心情。

藝術與社會

——美國「聯邦藝術計劃」

最近的世界性經濟不景氣，以及此地社會、經濟環節的節節崩潰，再加上美術館引發的一些大小事端，很令人想起美國早年的「聯邦藝術計畫」。「聯邦藝術計畫」產生於經濟危機時代，當時曾經威脅幾百萬人性命的世界性經濟不景氣，以一種明確、威權的力量擊垮了個人主義藝術家，藝術家們從賽珞珞的象牙塔碎片中蹣跚地走了出來，發現自己事實上一直被數以百萬計和自己一樣狼狽的羣眾包圍著，即使那些仍然持有某種程度安全感的比較幸運的人，也在內心深處爲他從前如此確信的經濟自由及社會特權感到不安。

然而「聯邦藝術計畫」的建立使當時的美國藝術家免於實際的崩潰，而且將大批藝術家的能力才華導入到社會裏。在組織整個聯邦藝術計畫的過程裏，許多有助於建立一般健全藝術運動的力量都受到審慎的考慮，計畫一開始時就辨認出美術及實用藝術統合的重要性，並把它當成追求的目標以及集結這個國家中主要美學力量的方法。「聯邦藝術計畫」工作發展

管理局不僅給予五千名以上的藝術家公開的資助，而且完全信任他們的才賦及意願去發展，它首次對整個國家的各種藝術投注廣泛的關切，並給予亞佛利（Milton Avery）、巴積歐（William Baziotes）、高爾基（Asaile Gorky）、葛斯頓（Philip Guston）、杜庫寧（Willem de Kooning）、鮑洛克（Jackson Pellock）、羅扎克（Theodore Roszak）、羅斯柯（Mark Rothko）及其他許多人一段時間去集結他們的力量，來嘗試一個民主社會中創造性藝術家和整個政治體系健康合作的可能性。熟悉藝術史的人都知道，正是前面所提到的這些名字，後來成為紐約藝術的重要支柱，「紐約畫派」的形成，不能不說是和這羅斯福時代的社會藝術創舉有著密切關繫。

「聯邦藝術計畫」曾被推許為「民主文化世界中最偉大的實驗」，它把藝術家從僅僅為博物館創造藝術，或是僅止於為追求純粹的平凡經驗中轉移出來。藝術家和群眾們討論並交換他們對於公共建築中壁畫、油畫、版畫以及雕刻的意見，一種非常活潑而又非常富於人性的關係被創造了出來，藝術家們開始意識到每一類型的社區都需要藝術，因此有了增添觀眾及擴展群眾興趣的展望，從而為美國藝術許諾了更其寬廣更其健全的社會基礎。當藝術家們意識到社會對他們所能創造出來的東西產生需要及渴求時，他們獲得一種新的延續和自信，而蔚然形成一股富於正面意義且具有支配力量的主要潮流。

針對商業製造系統所創造出來的大眾品味墮落，「聯邦藝術計畫」設立工作室及印刷所，不管在海報製作、掛圖、學校教材用的幻燈片、自然歷史博物館的背景模型，都讓青年美術家及實用藝術工作者一起工作來解決共同的問題，而將日常用物的創造刺激到更高的水平。他們知道美術工作者的命運，事實上是和整個社會的命運息息相關的，即使在最順利的情況下，藝術工作者也不可能脫離社會而獨自昌榮。

對年輕藝術家而言，「聯邦藝術計畫」中所試圖發展的地方性或區域性「創作」或「教學」計畫，也對他們產生很大的意義。他們首次傾向於在自己的故鄉，自己生活的舞臺，自己所熟稔的環境，以及自己相當了解的社交生活中去面對藝術的問題。這種情況雖然有部分原因是由經濟不景氣所造成的，但最少意味著整個國家藝術自然化的開始，如果藝術要想不僅侷限在某些區域激動沸騰，這是一種必然的過程。而在創作、教學計畫的影響下，數十年後愛斯基摩版畫工作室結集出版的愛斯基摩土著版畫，成為美國活生生的鄉土傳統。

最難得的是「聯邦藝術計畫」並沒有淪為官場的工具或是文化的口號，也沒有見到忘卻廉恥的私人圖謀爭奪，經濟的大不景氣使人們從社會、道德的嚴重混亂中清醒過來，過去人們一直無所意識卻又熱情如焚艱苦支撐的個人主義律法，在性命交關的情況下猛然退潮，深信個人藝術可以凌越一切政治、經濟現實的想法，像被戮破的氣球碰然幻滅。

「聯邦藝術計畫」成功的另一個重要原因是，它並沒有排他性地預先設定敵人，這爲所有參與的年輕藝術工作者提供了免卻派系爭奪的最低程度的安全感。某些批評家經常企圖將抽象藝術置於和帶有社會內涵的藝術品互相對立的地位，可是聯邦藝術計畫的領導人卻堅信抽象藝術也具有它特殊的社會內涵，他們認爲藝術家的社會視野隨著時代前進愈來愈寬廣，由於繪畫藝術將無可免卻地包容歷史及科技的發展，所以抽象藝術也將繼續在這樣的發展中扮演某個重要的角色。

在某種意義上，「聯邦藝術計畫」對於抽象藝術的新發展所投入的贊助，正如它支持社會寫實主義一樣多，從這個點上來說，它履行了另一項非常重要的功能，那便是它對藝術文化的民主化做了非常正面的貢獻。建立畫廊和藝術中心，提供展覽和演講教學，這種便利在國家中的每一個部分，過去都是不存在的，透過這些藝術中心，無數的展覽在大城市裏推出，數以百計的壁畫安置在公共建築裏，其中包括紐澤克機場的抽象壁畫，威廉斯堡的住宅計畫，它創造出一種對美國人民十分近便的廣泛藝術教育。

這些年來，我們看到十大建設後的文化建設，爲此地與起許多博物館、美術館、文化中心，但也看到許多缺乏道德正直和藝術正直的人爭先恐後地將自己的才能賣與投機者、博物館及收藏家們，那些藝術才能最弱的經常成爲投機者所操縱的藝術市場「最優秀」的標準，

而即使最有才華的藝術家，在受到社會及道德混亂的餵養後，也染上了粗俗及不眞摯的毛病。我們整個社會的個人利己主義，已經嚴重到使眾人的努力淪爲徒勞，我們需要一種發展指向更強勁、更富於整體性的文化規劃來傳達本土的現代經驗。藝術文化絕非僅止是一種粧點性的、伴隨生活的不相干之物，在一種眞實的意義上它應該是有用的，應該交織著人類經驗的肌理和素質，然後增強那種經驗使之更明晰、更豐富、更深刻、更連貫一致，而這一切只有在藝術家眞正能在他和社會的關係中自由運作，而社會也對他所能奉獻的一切有所需求時才得實現。無疑這種對於生活、思想以及自己時代環境的活躍參與，必需要靠有智慧有遠慮的文化官員來籌劃，才能對此地產生眞正深遠的影響，而又不折損、埋沒那些眞正具有傑出個人才賦的藝術家。

談「前衛、裝置、空間」展

這篇文章是「談」而不是「評」，是某某家的工作，不敢僭越，況且我們已經有够多的某某家了，不宜再製造氾濫。「談」，當然是隨口亂講，想到那兒說到那兒。

展覽標題中這三個名辭，這些年來在臺灣年輕輩藝術家口中頗為時行，大有不談此卽跟不上時代之概而在國外則早行之有年。「裝置」這個字眼，其實就是陳列、佈設的意思，大體上是利用各種手段使人們對某一空間產生新的認識，或為某一空間賦予新的意義。裝置作品和整個空間的密切關係要遠超過傳統的單一繪畫或雕塑，否則便失去配帶這個新名辭的意義，作品必須隨著展出空間的變更而時時調整修改，否則便會失去它和整個環境空間之間的張力而癱軟下來，製作者必須對他所分配到的空間具有絕對的敏感力，善用這段空間的優點甚至缺點，才能使他的作品不致淪於失敗。

至於「前衛」這個名辭很容易受到誤用，很多人以為它指的是某一類型的作品或是某幾

類型的作品，甚至我們看到有人列出一些條款，宣稱要如何如何才是「前衛」，或是不如何如何才是「前衛」，其實都屬多餘。從藝術史的觀點，只要是「發人所未發」的都是「前衛」，否則就是「後衛」、就是「臀部」，學了別人所謂的前衛條件，其必然「不前衛」是昭然若揭的。這種對於文化史、藝術史的認識，是我們這一代的藝術工作者所必須具有的，我們讀目前正在嘗試整理中的兩部臺灣美術史便可以看到前代的鏡子，很多自以為創作了一輩子的人，事實上只是擔任了把西方藝術某些面貌介紹到此的角色，當然這樣的悲劇在世界上各個地方各個時代都不斷地演出著，有的跟整個地域、時代有關，有的跟個人的才力、認識有關，地域、時代、才力都由不得我們，唯有認識可以稍加努力。

在這次的展覽會場上，我們時時可以看到毫不知情的觀眾踏入作品裏，或在一轉身時踢到鐵質的告示牌發出巨響，像在訴說我們的作者和觀眾在接受這些新的藝術表達方式時有多僵硬、慌亂，這種情形我們不能歸咎於觀眾的無知，而當由作者和負責組織整個展覽的腦部人員承擔起來。顯然整個美術館的硬體設計當初從來沒有想到會有這一類型的展覽，所以展覽光源的控制能力顯得捉襟見肘，到處浮現的成排插座以及不得已而設置的許多鐵質告示牌，幾幾乎干擾了大多數作品的空間呈現；一些貼近自然探光的作品近於一無特色，因為玻璃窗

外繁蕪多餘的花木、路燈、電桿及遠處的建築，使這些作品完全失去了莊嚴的演出特質，人們自然要對這些作品產生「不知所云」的想法，甚至完全不曾意識到它的存在。但是又回頭說，裝置作品的最難度在於如何克服自己必須駕馭支配的空間，所以這些外在條件都不足以成爲作者們全然純然的藉口，硬生牛地把自己的一些想法搬到一個不適合的空間裏，恐怕是這些作品失敗的最重要原因。

經歷過這樣一次經驗，我們的作者及展覽籌劃者們應當知道如何準備好下一次這一類型的展覽，它絕對需要愼重的籌劃，充分而不擁擠的空間，以及作者和所得空間之間的流貫一致，當然更重要的是不要有太多「似曾相識」作品出現。這次展出的作品中有少數幾件雖不成熟但頗具原創力，很是可喜，因爲一開頭就宣稱不是「評」，所以不特別指出，此地還有些內行人，無須我來囉嗦得罪人。

讀《蘇瑟蘭版畫全集》的一點隨想

過去我總模模糊糊地以為一本好的畫冊應該印出藝術家最精到的作品，而把不完整、不成熟的完全捨棄，這些年來慢慢了解這種想法是莫須有的。為什麼呢？有幾個原因：一來是藝術家死後作品散落四方而難於實現，即使藝術家仍然在世恐亦不易。要求圖片的拍攝、印刷水準統一，作品又需是選中之選，沒有超大型的回顧展作為圖冊印刷的背景幾乎屬不可能，而這種超大型的回顧展我們一生難能遇見幾回？有的人活了一輩子也沒看過。二來所謂最精到的作品見仁見智，有風度的人碰上意見的參差還可以避口相讓，沒有風度的人可要爭執弄破頭。三來縱使真都選出了眾人欽服的作品，恐怕只能讓讀者了解該藝術家最「好」的作品，而不是最「真實」的、最「貼切」的創作掙扎命脈。

我常覺得我們的藝術創作者，尤其是年輕一代的藝術創作者——當然也有不年輕的——經常誤把藝術的「形式」當成藝術的「風格」來看待。他們很怕自己「沒有」風格，也常聽

一些假戲眞做的藝術前輩或者所謂的藝評家勸他們「要」有自己的風格。於是先爲自己設定某種形式，自衍了手自綑了腳來幹，幹了幾年下來自己也糊塗了，除了展覽快到了不得不趕起活計外，平常的日子竟也就拿不起畫筆來，整天在外頭瞎混「專做」藝術家了。「超出風格」以外的畫，當然他們是萬萬不能畫的。

其實我們如果能與會專注地來看一本編輯不太差的藝術家專輯，而除了藝術之外還把它當成一個人的一生事業來了解，會是件十分有趣的事，而且或許更能觸及藝術的核心並免卻一些不必要的謬誤觀念。挑幾本你喜愛的專輯畫冊來看看，你會發現許多舉世聞名的大畫家，他們成熟的作品都幾乎要到三十以後三十五、四十歲才開始，當然也有早熟例外的，那是少數但未必是好現象──如畢費（Buffet）便是著名的「少」了了的。縱使有少數例外，我想人人也不宜都想那就是我自己。因此我們所謂的藝評家常常要求十幾二十歲的年輕小夥子要畫得好又要自己的「風格」實在是強人所難，再其次，「風格」可以說是一種思想的脈理，也就是說：因爲你是這樣一個人，所以你有這樣的愛惡，碰到事情時你會有這樣的反應、這樣的抉擇，舉起創作工具素材時你會有這樣的表現。這種表現不是商標式的一式一樣，而毋寧是一輩無形中形成一條主軸的許多創作實驗點──創作源頭深廣的涵蓋面大，創作源頭窮乏的涵蓋面小，或竟是全無創作源頭的空頭藝術家，就像幾何學中的「點」只有位置

沒有大小。仔細翻看一本資料活潑豐富的畫冊，你可以看到一個藝術家怎樣循著他的思慮遷

移從事各式各樣的創作實驗，怎樣由早期的曖昧不明到最後的自覺澄邃甚而至於褪落枯竭，

它像一張有生命的臉變動著人生的驚愁喜樂而不是一具僵硬的面具——我常把誤認「形式」

為「風格」的藝術家聯想成戴著面具不肯剝下的人，生怕有一天他們終究想除下面具，卻發

覺自己的面孔已經長得和原先的面具一般模樣。

《蘇瑟蘭版畫全集》(*Graham Sutherland, Complete Graphic Work*) ❶ 是幾年前蒐

集到的一本畫冊，由紐約 *Rizzoli* 公司出版，作者是 Roberto Tossi，一九七八年分別在倫

敦、巴塞隆納、紐約發行。讀這本書時我才第一次地自覺性地想到以圖片為主的專輯畫冊應

該如何編纂、如何欣賞。當然這種以圖片取抉、編纂為主，文字為輔，企圖以一種最簡單、

直截的方式引導我們去「體貼」創作掙扎的命脈的書籍並不只此一本，像 Abram 出版公司

Thomas M. Messer 所撰的《孟克》(*Munch*) 及 Barron's 出版社 Janus 編纂的《曼‧

瑞——攝影圖像》(*Man Ray, The Photographic Image*) ❷，還有其他許多我知道的

和所不知道的。這部版畫集中有十分好的也有或許十分不好的作品，可是它誠實無欺地告訴

❶ 葛拉姆‧蘇瑟蘭 (Graham Sutherland, 1903-80)，英國現代畫家。

❷ 曼‧瑞 (Man Ray, 1890-1976)，攝影藝術的先驅者之一，首創 photogram 技法。

讀者蘇瑟蘭的創作是怎麼發展的，甚至你可以與味地發現他的長相和他的作品是那麼相像，而尤其珍貴的是你可以在同一幅版畫或同一系列版畫的不同階段試版（trial proof）裏頭，看到他怎樣拆解、拼合畫面中的元素，怎樣更動變換色彩，怎樣考究細部的變化，這對喜好藝術、學習藝術的人來說都是難得的範本。大體來說，臺灣目前就在外頭可以看到的創作（其實可以稱得是創作的已經是偏向少數了），畫面主體形象還不能完全說沒有可看可感的，但對細部變化具有掌握力的實在是鳳毛麟角。要能做到這點，必須對自己的藝術清楚到每一枝節末端；成天在外頭「做藝術家」的人當然不可能也或許不想去做到。但有真意、有雄心的青年朋友如果遇不到好的老師親口傳授，讀讀這種不同試版間的更動變化或許可以對藝術有更深一層的了解。

最後還要扣住文章前頭：請年輕朋友們不要爲自己的「風格」過分焦慮，或者在自己年老、年少的時候無理、昏亂地對別人的「風格」有所不必要的要求，當然，不年輕的朋友們也歡迎加入行列。

安東尼奧來臺展覽種種

幾年來，臺灣的陶藝製作已經漸漸掙離實用器物的領域，逐步踏入藝術創造的境地，精彩的作品雖仍不多見，但譯介的工作活潑豐富了，幾次國際陶藝交換展也爲年輕陶藝工作者增廣不少視野，陶藝之在幾十年內成爲國內年輕藝術工作者普遍使用的創造表現媒材幾乎是可以預見的，但日後的成就如何，端看我們如何發掘、繼承失落多年的優良陶瓷傳統，並向外吸收新的思想及方法，期能表現中國現代心靈的本土風貌。

三十年前，一批英國陶藝家前往日本學習陶瓷，如今儼然形成英國學派；近幾年的美國，陶藝蔚然成爲雕刻的重要支脈；最值一提的是日本，堪稱承傳不斷，人才輩出，甚至影響許多西方國家；相較之下，我們的陶藝才要起步這件事，好像在可喜之餘帶著一種不可思議，舊有的深廣陶瓷背景竟在幾十年的動亂中完全失落了麼？還是我們在一味追逐現代化的過程中，竟目盲於爲傳統添賦新機？八月底在百家畫廊展出，來自西班牙的陶藝家范・安東

尼奧（Juan Antonio Sangil）接受筆者訪問時，認為臺灣的現代陶藝很可惜的已經失去了傳統陶藝色彩、造形的美感，以及色彩、造形之後所隱藏的深刻內涵；的確，這個龐然卓立的問題，確是我們不能不越過的山丘。

安東尼奧的展覽不曾受到適當的重視，筆者以為是很可惜的，並不是說他的作品有多了不起，而是說他的作品的思考方式，可以為現階段的臺灣陶藝提供一條新的思考路子，就像八月份某藝術雜誌介紹的伊藤公象一樣，范・安東尼奧對陶瓷實材美的發掘同樣具有相當高的敏感力，惟伊藤公象傾向材料內在相貌的探索，和自然科學的物性變化有極密切的關係，而安東尼奧則冀求由古老、單純的造形中展現恒久的精神及心靈意義。

此地的陶藝，幾乎都是用黏土做成形體，然後滿覆釉藥，土的功用好像只能用來塑形，擔任的永遠是「裏」的工作，至於要上展覽的檯盤，非得嚴嚴整整地披上一層釉不可，於是我們在許多陶瓷工作室裏看到成排成列的釉藥試片。然而安東尼奧的作品釉藥用得極少，所以土所擔負的功能便在這種創作思考方式下被拉寬了，取代不同的釉藥試片，他做的是不同質地的陶土試片，塑形時經常把不同的土質揉和在一塊，令其形成自然的紋理變化，然後運用壓印、切割、刻劃等方法製造肌理，有時也施用少量的釉；這些附隨在造形上的點子、線條、色彩、肌理很令人想起我們生存環境中一些不經意的角落，而其粗頭亂服的美感竟似呈

現著人類原始的心靈地形。這種美感在西班牙有很強的傳統，著名的世界級現代畫家達庇耶

（Antoni Tàpies）是開創性人物。

安東尼奧的造形之後所隱涵的思想，使他的作品在延續西班牙的現代傳統之餘，還帶著極強烈的個人特色。他的某些作品似乎企圖將土還原成磚、石，如果我們想到砂和土是磚、石經由風化作用而產生的，那麼燒陶的基本原理幾乎是自然風化作用的逆向反應。一些石頭狀的產品，很令人聯想到日本禪宗的石佛，雖然上面並沒有佛的形像，安東尼奧承認裏頭帶著強烈的泛靈色彩的神的觀念，還在訪談中提到史前時代的巨石文化。幾件磚狀的作品中有帶著兩道大裂痕的，好像在說：「你看，我裂了、壞了也可以這麼好看。」

許多基本上是「雙翼」和「不同長短單管狀結構」結合成的造形，可以說是同一意念的一系列變奏，由於這次在臺展出的作品只是安東尼奧創作演化中最近的一小節取樣，所以很多人在看到這一部分作品時感到相當納悶，但若有機會看到他早年作品的幻燈，便能比較清楚地瞭解他在這方面的企圖，他認為這個造形是許多文化共同分享的基本造形，像中國建築的「華表」，許多原始部族的圖騰柱都是，翼狀的東西代表一種向上衝的力量。

而這向上衝的力量究竟是什麼呢？我們在安東尼奧的創作自述中似乎可以找到答案，他說：「我力求我的作品簡潔，俾能反應在這荒謬、耗盡的世界中，我們的心靈仍能保留一片

淨土。」安東尼奧在言談中對現代宗教的流於販賣做出很強的鞭笞，而且最後還附帶說：這世界上的一切幾乎都只剩下交易了。當然這種對於現實、功利、僞飾社會的不滿，即是他的創作的重要動力，回溯到地中海卡斯底亞的單純景像及古陶器的美感，是他創作的夢想。

談到他所推崇的陶藝家，竟和筆者有著相同的偏好，美國陶藝家沃古斯（Peter Voulkos）利用陶藝作品處理當代藝術中的許多核心問題，而提昇整個工藝領域；他的作品雖然經常保留「盤」和「瓶」的基本造形，但卻能夠把造型及色彩之間的相互作用和抽象表現主義的對陶藝製作可能性的種種實驗，曾令安東尼奧產生很大的感動。沃古斯最主要的貢獻在於：「表情力量」（gestural power）完全合而爲一，使作品的內涵和整個製作過程緊密地結合在一塊。在沃古斯的作品中，我們處處可以感覺到他在試圖聯結各種不同的製陶技術，甚至各種不同的偶然效果中，所企圖捕捉的整個製作過程中曾經出現的張力及能量；這些能量和張力來自陶片、陶板的堆積、切割、傷痕、乾裂，還有轆轤轉動時所拋擲出來的速度及自由自發力量。沃古斯的作品很值得介紹給臺灣的讀者們，有機會時再另外來談。

安東尼奧在臺展覽的整個過程令筆者產生兩個很深的感觸。其一爲：我們這個社會好像對藝術品已經失去了眞正的感覺辨識力量，凡是不去搞關係，沒有受到有力人士支持、宣傳的展覽，都乏人問津，看展覽只是湊熱鬧而不是爲了思考、學習，藝術只成爲一種經濟上的

表面暴發而實質上內裏空虛脆弱的虛飾粧點。

其二爲：我們的畫廊工作者的水平實有待提高。筆者曾針對展覽作品的標題向安東尼奧提出疑問，安東尼奧很不以爲然地表示他的作品都是沒有標題的，畫廊的人爲了「遷就」此地觀眾的習慣硬安上名字，其實這些名字許多並不妥當，令人有一種作者意圖不清的懷疑，一件作品安上具有誤導可能的標題，很容易被評爲失敗之作，這對作者和觀者之間的交通是很危險的。談到這兒我很快想起雷諾曾爲他的一幅女子像被畫商題爲「想」（Think）忿忿地說：「我所畫的人從來不想東西。」臺灣的畫廊工作者從來不需要懂得藝術，不知道是不是因爲大多數買畫的人都不懂得藝術，所以懂得藝術的人反而不是畫廊老闆雇用的理想對象？還是有更有趣的原因，超出我這愚蠢的腦子之外？

原文秀訪問記

原文秀，上海人。幼年在臺北接受舞蹈訓練，後赴日、美分別師事神田秋子及美國舞蹈大師瑪莎・葛蘭姆，並先後入梁珍珠舞團、菊池百合子舞團及著名的艾文・艾利舞團，被西方舞蹈世界中稱之為「中國最佳舞者」；她的舞蹈多由軀幹發出而能向外無限伸展，行舞豐富自然而不倚賴技巧；近年來在美國、伊朗各地從事舞蹈教學，對舞蹈教育亦有獨到的認識，幾次回國，臺灣年輕一代舞者受其潤澤者不在少數。這次偕同舞友彼得・藍斯及馬汶・徒納來臺表演，希望提高舞蹈欣賞水平並提醒國內社會栽培年輕一代舞者的重要性。這次訪問在原文秀歇腳的飯店進行，佔去她不少寶貴的練舞時間，但若有天她所談到的這些理想都能實現，必不枉費花掉這幾個鐘頭。

△西方世界稱妳是「舞得最好的中國人」，妳是怎樣開始走上舞蹈的？據我所知妳以前拍過廣告、電視，而且學的是民族舞蹈。

小學時我就開始習舞：芭蕾和民族舞蹈並行，對音樂和動作的美感特別感興趣，那時年紀小成天假日地去蹦去跳，只是件快樂的事。高中以後，和朋友在臺視製作一個名叫「萬紫千紅」的舞蹈節目，當時興致高昂，不過對舞蹈的各種形式、風格都還談不上真正的認識——倒是現在電視臺上一個純粹舞蹈的節目也沒有了。直到神田秋子來臺表演，與我提起瑪莎‧葛蘭姆學校的種種，種下日後接觸現代舞的契機。

△但是妳先去了日本？

是的。那時邵氏公司有意派我嫂嫂到日本進修，同行的還有邵氏另一位工作人員，我們向神田秋子個別學習。神田當時剛回日本，還未開始公開授徒，學生只有我們三個，所以對葛蘭姆形式的舞蹈講得非常精細，從此我才認識到怎樣使舞蹈和身體連結起來、肌肉的運用以及動作的連接性，才確定葛蘭姆技巧是我要的東西，紐約是我要去的地方。在日本八個月後我就飛往美國。先在南加大學待了一陣子，但因一心向著葛蘭姆，便積極轉到紐約葛蘭姆學校。

△進入她的學校等於實現了妳的舊夢，在她的學校裏是種怎麼樣的感覺呢？

一進她的學校便覺到一股很沉、很嚴肅的力量，一種緊張的氣氛瀰漫在空氣裏，像是她的性格守候在校門口及每個角落，每當她出現在教室裏，還沒見著人，便覺空氣裏凝結一股

張力，令人覺得似要沉到地底。當我踏入她舞室的第一步，便意識到我所要做的是：如何進入她的世界、如何進入她所要求的東西。

我沒見過任何一個舞室給我相同的感覺。她的課室很大——我指的是那塊地板；大家都知道現代舞是光著腳在地板上跳的，我一踏上她的地板便覺得這是多少多少名人踏出來的。

外頭舞室的地板都是要用報紙去磨，要用漆去漆的，可是她的地板是用人的腳踩出來，磨出來的，可以稱得是舉世無雙的產物。這舞室如今還在紐約曼哈坦東區六十三街第一巷跟第二巷之間，全世界找不到第二個。

事實上瑪莎所教的最初觀念和現在別人所教的瑪莎觀念有很大的出入，百合子所學到的是瑪莎最先的，比較純的東西，所以觀念較清楚。我在百合子的舞團裏跳過，再加上以前自己在葛蘭姆學校的學習，便對葛蘭姆技巧有更深一層的瞭解。

△談談妳在葛蘭姆學校四年的學習情形和怎樣加入職業舞團。

學校四年因為領取獎學金的緣故，所以一定要上相當的課程，課餘時間我還到別的舞室學習爵士和芭蕾。學到第四年，出身埔莎・葛蘭姆舞團的梁珍珠到學校裏來挑她的舞者，這是我參加的第一個職業舞團，當時是隨著他們四處旅行表演，但仍不停地上課學習。

△葛蘭姆技巧在瑪莎親自指導下是否和別人傳授的葛蘭姆技巧不同？又，葛蘭姆技巧

有些什麼特性？

當初我覺得她的東西跟我們東方人的情感很接近，而且以我們東方人的體格來跳她的舞也比較佔優勢。因為她最注重上身和背部怎樣「動」，因此背長的人比較能感覺到她所要表達的東西，西方人腿長背短，任何一樣短的東西「動」的成分都會相對減低，這是第一點。

第二點我覺得她的東西有很多與我們的國劇非常相像，對我來說比較親切也比較容易接受。

學葛蘭姆技巧需花五、六年，甚至六、七年工夫，才能將所學滲入骨頭裏去；在我所跳過的幾個舞團裏，我以為菊池百合子對葛蘭姆技巧的領悟最多。當葛蘭姆在構創她的技巧時，百合子是她的示範者，由於一個構創者很難在講解的同時做給別人看，所以由瑪莎來講而由百合子來做，百合子必須在聽了瑪莎的解說後把它融合到身體裏。

在他的團體一年後，我又參加菊池百合子舞團，為期也有一兩年。這段時間裏，我還協助紐約國際學舍「表演藝術基金會」的演出，介紹中國舞蹈，曾遠至以色列、加勒比海演出。

△菊池百合子舞團在美國各地很活躍嗎？

對，不過目前這舞團已經解散了（一九七八年以前），經營舞團是件很不容易的事。百合子感慨學生們所學到的錯誤觀念太多，希望能糾正這些東西，故目前偏重教學工作。

△妳離開葛蘭姆學校後便加入梁珍珠舞團和百合子舞團，剛加入時，心裏有什麼感

覺。

很——辛——苦（逐字吐出的強調語氣，然後笑了）。那是大約一九六七、六八年的時候，美國所有現代舞團都不活躍，舞者們要想純靠舞蹈來生存是很難的，大家除了要保持自己的身體狀況並不斷學習來提高自己的程度外，還要排舞、排練並找零工來維持生活，不過因為大家有共同的理想，有足夠的毅力才忍得下來。那時艾文・艾利舞團也還是個小舞團，只不過這十年來舞團大了，也受到政府的支助多一點；一般來說，現在美國政府對各舞團的支持要比以前好很多，比較能養一些好的舞團，像：紐約市立芭蕾、喬弗萊與哈克尼斯舞團……都是。光靠民間力量幾乎不可能支持，一個舞團不管怎樣爆滿，怎樣賣座也養不了一團人。

△參加職業舞團後，是否促使妳對舞蹈產生不同的看法，不同的認識？

參加舞團以後，我覺得不管任何一種技巧都是永遠不夠的。在葛蘭姆學校時，一天到晚都是拼命地練、練、練——練葛蘭姆技巧，可是當你看到別的東西，接觸到別的舞團，就會體悟到：光是一種技巧絕不能滿足一個編舞者，不能滿足一個舞者，甚至不能滿足一個觀眾。所以從那時起就一直到處去學別的東西，不再把葛蘭姆技巧當成唯一的。

△這兩個舞團，妳比較喜歡他們那些作品？

梁珍珠的成名作叫「西拉」，他有猶太人的背景，所以作品也由他的背景延伸出來，舞臺設計、服裝和整個舞蹈整體都好，當我跳這個舞時也非常喜歡，可是說不出道理來；不過喜歡一樣東西都是有原因的，起碼在潛意識裏。

百合子編的舞則比較偏重舞蹈技巧，她有件作品叫「為舞者而編的舞蹈」，從名字上便可以知道是非常專業的，不過她的作品予人一種比較輕鬆的感覺。百合子是在美國長大，受教育的日裔美國人，兩人作品基本上都受葛蘭姆影響很大。

△能否再從妳和他的實際接觸來談艾文這個人呢？

每個藝術家在情緒上都是比較不穩定的，艾文也不例外。當時舞團很大，團員大概有二十五人，有段時期他很希望能跟團員們都接觸得很密切，可是又怕太親近了被人窺見他的內在世界，因此常在雙方的接觸中產生一種奇怪的斥力，那種感覺對我們這些團員是非常尷尬的，而進進退退的相互關係也對他的編舞工作產生很大的阻礙，有時舞者們忍不住要對他要脾氣。不過，他對舞者有極敏銳的洞察力，他很清楚每個人能走多遠，每個人能到那裏去，每個人能「給」舞團多少。

△當初是怎樣的動機使妳想離開這個舞團？

我覺得在一個舞團裏五年，自己想要的和想要表現的差不多都已經得到了。另外大家都

知道艾文是個黑人，在我離開前他所做的東西愈來愈傾向人種方面——特別要強調黑人的東西，如此舞蹈的純度就相對減低了，我覺得這是我離開的最佳時刻。

△藝術、舞蹈的發展性和它的社會、經濟結構有關，不過以臺灣目前的環境，是否能在狹縫中發展某一類型的舞蹈？譬如美國的「屋頂作品」一類非臺性的創作，便是在極有限的經濟條件下完成、滿足自己的創造慾望。

這點是我要糾止的，因為在美國不管任何一個舞團，小的也好，非舞臺式演出也好，多多少少都受到政府的補助。理想上我們的政府應該有一個機構，來審核考察舞蹈工作者所提出的周詳計畫（其中包括：自己想做件怎樣的研究或作品，需要怎樣的資助和多少經費），然後在一定的預算內裁決哪些人的計畫值得做、哪些人有能力做多少東西，而不是衝著一個人的名字或某些關係，我相信年輕一代有許多人有資格去做這件事。又如你所說，很多非舞臺性質的演出花費並不大，但據我所知臺灣的舞室有限，空間也多不理想，而很多戲院、小禮堂和藝術館都常空著沒人使用，我覺得都該開放出來給需要的人，因為畢竟不是每個舞團都適合在國父紀念館演出。

△艾文・艾利舞團出來後，就開始教舞嗎？

我開始教舞是在艾文・艾利舞團，不過，那是由團裏指定兩三個人輪流帶大家跳，因為

都是職業舞者也都是自己的朋友，只能算是互相傳授。

之後離開舞團到舞蹈學校教課，就比較需要分析學生的問題在那裏？需要的是些什麼？怎樣用語言來幫助他們瞭解某個動作，⋯⋯這對我來說都是另一個水平上的事，但也使我對舞蹈創作和舞蹈技巧認識得更精細。每個學生由於肢體的比例和柔軟度不同，所以做起動作來都有很大的出入，有的人身體適合這樣做，有的人身體適合那樣做，絕不能讓他們產生誤解。

△妳多次回臺教學、表演，想必對推展臺灣的舞蹈運動有相當的理想和抱負，好不好談談幾次回國的初衷，經歷的等等種種和感想？

我來了五次，但對我個人意義比較大而印象較深刻的是最近兩次。尤其是上一次的「國際藝術營」，對我個人來說非常有意義，因為接觸到臺灣大多數對舞蹈有誠意的舞者，而且也比較清楚他們的顧慮和困難。

其中最值得注意的是：大家都覺得不太有希望，學了以後到那裏去？而最大顧慮是我們的學習條件不好，再加上看到外國舞者們這麼熟練，體型這麼好，覺得差人家太多太多。但我以為這都不是絕望的事，因為這些外國舞者的表演之所以好像已經進入他們的身體裏、血液裏，乃是因為他們演出經驗非常豐富，所以好像根本不需要想便能做出動作

來，可是我們的環境並不可能做到這點；如果一個舞我們也能演出二十次、三十次甚至一百、兩百次，那麼你所做的每一個動作也都會那麼自然，那麼輕鬆，這是我們需要想清楚的。至於體型的關鍵並不是那麼大，因為基本上體型的問題卽是動作的連貫問題、觀念問題，每個人的體型都是會變的，事實上這些東西都可以兑服到相當程度。

△妳對臺灣的舞蹈創作有些什麼看法？

我覺得創作是很自由的東西，純粹要看你心裏頭有些什麼東西需要做出來，而不是「我應該做什麼」。如果先有了應該做什麼的觀念，做出來的東西就會很不順暢。只要真對某個東西有著潛藏不住的情感一定要把它發洩出來，它就是藝術……要很誠實地面對你的背景，不要顧慮別人要看什麼，或「因為你是什麼所以必須做什麼」，這都不是循著你的本性。

△妳對臺灣整個舞蹈環境還有些什麼話要說嗎？

天不由於藝術不是賺錢的東西，所以舞蹈工作者們需要在這個「賺錢」的社會裏，花更多的時間精神去克服他們的困難，不過這是雙方面的事……社會需要藝術，藝術家也需要社會。現在臺灣能欣賞舞蹈的羣眾愈來愈廣大，但除了欣賞外還要去培植它，我們不能完全靠外國的東西，也要注意提高自己的水平，或許每年由政府試著送出幾個舞蹈交換學生能產生很大的實效。

＊　　＊　　＊　　＊

十六日起至二十日五天，原文秀舞展在國父紀念館連續演出五場，作品有「工作」、「臺北清晨」、「八種選擇」、「脆弱的情感」、「旅程」、「浪」、「二重奏」、「彩虹圍繞在我肩上」及艾文‧艾利舞團名作「啟示」等十二件，節目分兩套演出，頭兩天及後三天不同；由她對節目的苦心安排，我們可以看出訪問中她所欲透露的種種訊息。這是原文秀五度回國，除了籌劃整個演出外，她和彼得‧藍斯並抽空四處指導臺灣各級舞蹈教師，為舞蹈教育播種，意義不可謂不大。彼得是極優秀的舞蹈教師及編舞者，解說和帶舞都非常清楚深刻，備受此地舞者推崇。同臺演出的馬汶則是艾文‧艾利舞團實力雄厚的黑人舞者，五歲時便開始在爵士之都紐奧良街頭賣藝表演，舞蹈對他來說是一種渾然忘我的喜悅，他的全身細胞包括眉、眼、口、鼻都會舞動，是美國極傑出的舞者。

再談「前衛、裝置、空間」展

幾個星期前所寫的〈談前衛、裝置、空間展〉一文，是展覽開幕當天走完會場後塗出來的一點感想。本來美術館讓我在開幕前講二十分鐘話，一來深覺自己不夠格在這種場合說話，二來覺得今天臺灣的藝術圈未必有人肯聽真話，假話我又一直不曾學會說，便回絕了。

「談」文寫完後，以為算是對少數具有做事認真態度的與展者盡了一點該盡的義務，不想後來碰到一些參展的朋友，聽他們提起許多作品被撤銷、更改的事，再加上 ICRT 以及一家即將出版的藝術雜誌針對這次展覽所舉辦的座談會，這才意識到美術館這隻大而無用的白象又鬧病發了。

這次的事件當然照例又有許多人大肆抨擊館長本身濫用個人喜好的顢頇作風，其中有人學她撅著臀部雙手把人作品撥散直是一幅活生生的漫畫，不能不令人在啼笑不得之餘發出浩嘆。不過從一個更大的觀點來看，這樣的事件發生與其說是藝術的還不如說是社會的，只有

小腳放大的社會思想才會產生小腳放大的社會事實，究竟美術館和這些所謂的藝術家們在我們這個社會中扮演了怎麼樣的角色？美術館是握取了某種權利而隨著人情和心情任意「施恩」給這些藝術家呢？還是真的在為全體納稅的臺北市民推動文化、藝術的工作？而這些藝術家呢？他們是希望從館中獲得某些個人的利益？還是冀望把個人珍愛的藝術表現與這個社會？從傳播媒體和座談會上雙方應戰的情況，我們幾乎可以得到相當的結論，而結論是相當令人傷心的。

ICRT所辦的座談會上頗有幾件事值得提出來提醒藝術圈內的人，當然這次的丟人不在話下，座談會是在臺的外國朋友辦的，不但提的是展覽甚至整個美術館的醜事連篇，甚至現場的表現也叫人不忍卒睹，有人甚至於要求外國媒體出來為他們呼籲，至於呼籲什麼只有他心裏明白。

座談會剛開始時，有位雕刻界的前輩請教一位「正好」在美術館工作的小姐三個問題，問題不外美術館館長是否許諾了某位雕刻家答應購買他的作品？後來沒有兌現又鬧出修改作品的問題？那位小姐的答覆是：「不過是館長個人喜歡吧！」我聽了很失禮地笑了出來，在座的人都很詫異不知我為什麼笑，其實怎能不覺得好笑呢？一位當館長的人私下答應藝術家要買他的作品，而且還沒見到作品就「喜歡了」，藝術家也竟相信館長個人便可以決定這件

事，其是否有私相授受的嫌疑我們不去談它，不幸的是又釀成沒有兌現，那麼不曾兌現的眞正原因又是什麼？眞是一筆可笑的胡塗帳，而兩個對話的人又認眞到令人有些茫然，這個社會中的人好像都見慣了濫仕，所以見了濫仕也个覺得好笑，這是很可怕的痳木，不能不提出來做爲警惕。

不久進來幾位參與這次展覽以及曾經參加過美術館以前所舉辦的活動的藝術家，包括一位作品被撤除的作者，於是談起罷展的可能性以及罷展應該在什麼時候發動，當然這都沒有結果，因爲都是「木已成舟」的馬後砲，有人激動地說出「藝術家由於沒有骨氣才任意受人強姦」，這下無疑投下一顆炸彈，開始有人坐立不安起來，因爲旁人曾提到他們的作品被館方更改自己卻支吾否認。其實這是另一種可怕，是說他們的作品被改的人說謊？還是否認的人自己說謊？掩飾眞相的本心何在？後來我請教過一些人，並把館方印出的展覽說明上的圖片和現場原作對照過，才弄清楚誰的話是可信的。這種社會混淆的背後所隱藏的是什麼呢？我們搞出許多白象，而缺乏眞正有誠意的藝術工作者和有良知的藝術行政人員，我們的文化藝術員會就此提昇嗎？

臺灣一些博物館、美術館、畫廊以及傳播媒體的工作人員，對藝術家們眞是予取予求，因爲幹藝術的人求慣了巴結慣了他們。從來沒有人想到，如果沒有從事藝術工作的人，藝術

行政工作人員也不可能存在，這是唇齒相依的道理，但若做藝術的人不受尊敬，便只有挨打的份，要想文化藝術能够進步，必須先有一批不四處游走拉攏乞求的藝術家，我們不能去倚賴別人，要從自己做起，至於有人說「可是如果我們不去展，還是會有別人去展」，這是胡塗的說法，我們談的是不卑躬哈腰地去求人，而不是要大家都莫名奇妙地躲在家裏，待在家裏並不保證頭腦清楚，正如在外活動並不等於頭腦昏帳。難道說「如果我們不去求人還是會有別的人會去求他」，便等於「我非去求他不可」？關於這樣的事我不想多說，傅靑主說得最好：「不拘甚事只不要奴。奴了，隨他巧妙刁鑽，爲狗爲鼠而已。」

這次展覽的標題，上回釋名中已經暗示出它的不合理性，最近得到展出說明一份，更爲吃驚，其中有兩條我以爲頗欠考慮：一是認爲「前衛、裝置、空間是三種視覺藝術」，讀者們很容易從我前一篇文章的釋名中分辨出這不是三種藝術，不幸正是我所說的名辭誤用。臺灣這些年來吸收西洋的東西，仍然停止在名辭搬弄與皮相模仿上頭，眞正觸及思想、精神的很少，這種情形很像十幾、二十年前走在大馬路上，可以看到許多有趣的招牌，中文店名下附著驢頭不對馬嘴的譯名，叫人看了覺得尷尬。

二是展出說明中認爲這些作品的「基本用意在完全消除作品的結構與永久性」，我想可能是「基本用意在完全消除傳統作品結構的永久性」之誤吧！傳統作品具有一種結構的永久

性，我們說來消除它是可以理解的，但若要完全消除一件作品的「結構」則屬不可思議，「結構」是抽象性極高的一般字眼，我們幾乎可以斷言一件作品只要存在過，必然擁有它的結構，不管是以何種形式出現。

展覽說明是要給許多人看的，而且無疑會影響許多人，資料的錯誤只會影響專業的人，但思想上的錯誤會造成很大的誤導，主辦單位以後不可不多加留意。

又聽說這次展覽的標題是由許多人提名而後投票表決的，當時有位開過籌備會便決定退出的荷蘭回來的藝術家，曾經提出另一個展覽名稱叫「中國『比較前衛』展」。事後我想想，這個標題倒是很配展覽會場中的許多作品，想來這位藝術家在聽完會議所提出來的作品計畫後，便預知會場上會出現許多與西方近數十年來名作十分混同的作品，不可以不說是先知先覺者。不過令人啼笑莫得的是「比較文學」、「比較藝術」都是發生在課堂上的學術研究，而我們的「比較前衛」課程卻發生在官辦的創作展上。記得法國荒謬劇大師尤涅思柯來臺演講時，我一位朋友大表反對，究其原因，他說：「我們是荒謬劇的偉大國度，生活周遭日日演出處處演出，像他還要編排捏造，哪有資格？」

「眞實劇場」

——柯里斯托的包綑藝術

九月二十三日報紙第五版刊出一張美聯社傳眞照片，照片上是巴黎一座橋被一位美國藝術家柯里斯托用繩索及亮光尼龍布整個包紮起來，標題是「巴黎龐紐夫橋成了藝術傑作」，二十五日綜藝版又有一位記者寫了一篇文章，題目是〈柯里斯托藝術創作——龐紐夫橋添了新裝〉，附圖是柯里斯托在工廠裏縫製四萬平方公尺尼龍布的情形。熟悉現代藝壇大事的朋友看到這些消息一定要打從心裏讚嘆道：「好傢伙！又被他實現了！」這件包紮作品雖然爲時只有三天（從九月二十日到二十二日），但整個計畫卻在一九七七年時便已提出，而且經過無數折衝、爭取才獲得巴黎市政府首肯，以柯里斯托近二十年來的輝煌戰果而言，這件作品卽使不能實現也將成爲現代藝術史上的重要檔案。不過此地報導頗有差誤，「龐紐夫橋」其實是「新橋」，法語中「橋」字（pont）唸做「龐」，「龐紐夫橋」實是二辭重複；至於說「紐夫橋首度成爲藝術品」卻與柯里斯托藝術精神相違。

柯里斯托（Jaracheff Christo, 1935-）是現代藝壇的奇人，生於保加利亞的加布羅弗，曾在索菲亞、布拉格、維也納等地藝術學院接受美術訓練，從五○年代末期便開始發表最初的包綑作品，啟始的時候是椅子、書本、女人，到後來則是碼頭貨物、商店櫥窗、博物館的地板、巨型建築物，甚至海岸山谷，最近兩件作品一件即是最近報導的巴黎紐夫橋包綑計劃，另一件是一九七九年提出至今懸而未決的柏林國家議會建築包綑計劃。柏林國家議會建築包綑計劃草圖曾經出現在許多有名的藝術雜誌上，很令我想起亨利・摩爾（Henry Moore）一幅名叫「望著一件包綑物體的羣衆」（Crowd Looking at a Tied-up Object）的畫作，作品年代是一九四二年，材料是鋼筆、蠟筆、黑水、水彩，馬克斯主義藝評家鍾伯格（John Berger）曾在他的著作《藝術與革命》（Art and Revolution）中選用這張圖片。在保加利亞受教育的柯里斯托極可能早年見過這張作品受到很深的影響，因為沒有機會親身訪問柯里斯托，只能說是憑空臆想，不過他的名作「被綑包的海岸」（澳大利亞小海灣，表面積約一百萬平方英尺）、「山谷簾幕」（美國科羅拉多州，全長一二五○英尺）、「奔走的牆」（美國加州，全長二十四英里，穿山越嶺直達太平洋海灣）都很接近這種羣衆對「人為偉大巨觀」的驚奇感。

當然早有藝術評論術將這種包綑藝家推溯到曼雷（Man Ray）一九二○年的攝影作品

「鄧肯的謎底」（用布和繩索包綑的縫紉機），以及一九三六年亨利・摩里斯（H. Maurice）以布包紮小提琴的「向帕卡尼尼致敬」，但我以爲都不如柯里斯托的「添入周圍環境因子」具有決定性。柯里斯托有一回談到：「基本上，我們活在一個政治性、社會性、經濟性的社會裏，我們的社會目標主要在指向對於周遭人羣的社會關切……當然這是我們這個時代的課題，也是爲什麼我認爲比較不具政治性、比較不具社會性、比較不具經濟性的藝術，都是比較不現代的。」

柯里斯托通常很少談論他的作品的個人內省眞義，而傾向於描述他底產物的技術面以及他底作品的獨立生命，譬如他會意興飛颺地描述「懷俄明州一家工程公司設計了特別的卡車，並發展出一套建造『奔走的牆』的機器，而這種卡車是以往不存在的」，此外計劃實現過程中所創造出來的人際枝節以及社會效應，乃至於爭取計劃執行許可時的法庭論戰，還有作品本身迷人的細微差異都爲他所津津樂道。

他的作品存在於一種物質事實的空氣裏，而爲這些作品出版的出版物也同樣帶著這種氣氛。書頁裏滿是照片和附隨這個計劃所產生的各種文件（完全依原來的形式複製），用以顯示每一件計劃的歷史：和律師、包商、工程師之間往返信函的選樣，作品工程進行中的照片或是所捲入的人的照片，爲整個事件提供了一種百科全書式的編年資料，它像是一個高效率

科技團體的資料庫，而不是討論某一主題的批評文學。他的作品只是暫時性的，完成一段時間後便全然拆除，僅由這些草圖、照片、文件、資料保留創作經驗的活動過程，但這些作品的暫時性卻往往增添了他的計劃的傳奇特質。正如他所說：「我想人的心靈是世界上最珍貴的……當我最近在以色列旅行時，驅車經過通往約旦邊界的小土徑往傑里訶 (Jericho) 去，周遭的景象一切都像極其他任何沙漠，只有一點不同，那就是我永遠無法忘記這是世界上最古老的城市之一，七千年前有人在這三十里內建造著我們所有的記憶，現在這裏雖然只有土地和石頭，別無旁證，可是你心裏知道。如果要說它和亞利桑納州的沙漠區沒有什麼兩樣，那是絕對反辯證的。你不能把事情分割成兩種，因為我們的整個知覺世界都來自我們的心靈；你不能把某種形式存在和心靈存在分開來，它們彼此結合在一起並共同運作。」

柯里斯托深信歷史的辯證力量，並為他所做的一切賦予一種社會約定感，他所有作品的目的都在增強人們對於他的生活型態以及他所處社會的整體運作的意識，他相信只有通過這種了解才能達到社會進步。他的計劃本身像在揶揄社會，而這個社會以某種方式回應著他，就像他們在生活中對橋、公路、建築產生反應一樣，唯一我們知道不同的是：所有這些能量都是為了一個「幻想的非理性目的」。

柯氏從自己的作品中觀察到：「你不能說一件藝術品所代表的僅限於你對它的嚮往，『奔

走的牆」以及『山谷簾幕』便有這種寬廣的意義，加州的農場工人以及柯羅拉多的牧童都知道這件作品不只是布、鋼鐵和繩索而已，他們知道還有山丘、風和恐懼，他們真的無法分隔所有這些感情。藝術品是幾個月甚至幾年的生命冒險，能看到這些農場工人以各種複雜不同的方式欣賞藝術員是好的償報，它不僅止是一『個人的方式』，也不是一種『形式的方式』，而是所有的東西結合在一道，他們可以發現自己的牛、天空、山丘、穀倉還有人都成爲作品的一部分。」

一位坎薩斯城居民談到他的另一件「走道包綑」作品說：「那樣作很好，因爲包紮撤除以後，你會以一種前所未有的情感來欣賞這座公園。」

而最令柯里斯托著迷的還是傑里訶城那種歷史經驗的覆蓋。他刻意養護藝術與真實生活之間的互相浸透，以喚起人們對於兩者的重估，然而無可爭議的是：他的作品的美學部分顯然勝過真實生活的部分。

柯里斯托談到他所使用的材料時曾經提到：「布就像是我們皮膚的延伸，它很接近人的存在。」或許正是這種對於布的獨特情感，爲他的整個創作發展埋下了根本的一致性，而從這種根本的一致中，似乎可以發展出無限可能性。柯里斯托這種製作新藝術的強勁可能性，和目前軟弱無力的前衛主義形成強烈的對比。在他的計畫中，直接的經驗、情感的參與以及

視覺上的美，都增強了觀者對於生命存在的敏感力，而他個人本身則透過一種嶄新而又更其深邃的方式，對風景、政治甚至全人羣產生新的經驗。我們幾乎可以想像偏頗的人或者要批評這是有錢國家富庶無聊的把戲，但這種反對舊藝術被少數有錢階級獨佔的新藝術，不能不說是一種藝術全民化、民主化的可貴努力，從這種眾人藝術中，我們究竟可以學習到怎麼樣的東西？

詩人之血

一九三二年一月，高克鐸（Jean Cocteau）（案或譯考克多）站在維歐斯・戈倫比耶劇院一小羣觀眾面前宣稱：

現在我願將我的本相呈現在諸位面前，或許諸位見了我這本相要說這是一種怪異、掙扎的產物，但我仍認爲它要比諸位現在所見到的我更眞實一千倍以上。

就在這樣的講辭裏，著名的劇作家，畫家兼詩人高克鐸向世人們介紹了他的第一部重要電影「詩人之血」；此後一直到今天，這部作品仍令歐洲、美國及世界各地的電影觀眾激情澎湃、迷亂眩惑不已。作品中幻虛似夢的氣氛、幽奇神秘的意象和非傳統的敍述結構都是造成觀眾和當時電影批評界毀譽參半的主因，批評界中甚至有人站出來痛斥高克鐸這種「電

影詩」是椿騙局，是一種「假詩人」的成品；高克鐸反擊道：「是的！我是個常說眞話的騙子！」他認爲他的作品永遠在研究一個世界和另外一個世界的邊界事件；一件作品本身的故事性是全然不重要的，重要的是它所呈現的視境（vision）。

雖然高克鐸拒絕承認「詩人之血」是部超現實的電影作品（爲了這件事，超現實主義運動的領導人安德烈‧布荷東對他懷恨不已），但在創作手法和要求觀眾絕對投入作品的理念上，高克鐸和其他超現實主義藝術家卻是不謀而合的；他們都認爲：藝術家應該打破藝術類別的界限，將音樂、詩歌、繪畫、雕塑、電影、戲劇、舞蹈……各種媒體混成一物做爲藝術情感的表達工具。一九二四年時，超現實主義藝術家們甚至成立一個「超現實主義研究所」，研究所有潛意識及創作機會的可能性，他們認爲藝術家不可能憑空穿鑿出任何東西，只能「幫助」藝術品成其自我。

高克鐸這部作品寫的是他個人和詩神繆思之間的掙扎，正如其他大多數超現實主義作品一樣，它的主人翁是位在宿命下備受折磨、年輕而又神秘的青年，他滿漾著詩靈，驕傲、痛苦、寂寞抑鬱，卻又帶著華麗、神秘的精神形象，對女子們充滿魔力（記住！這些超現實主義者當時都是年輕人）。電影中最著名的幾景有㈠詩人在「戲劇羣愚之旅舍」（Hôtel des Folies Dramatiques）中最後一扇門匙孔所窺見的「自戀的陰陽人」（畫面由繪畫、雕刻和

部分人的真實肢體組成）。㈡宙斯之牛和繆思女神在詩人自殺後靜靜回返永恒大息之所（高克鐸的鏡頭將飾演繆思女神的演員凝結成雕像，將貼滿歐洲地圖的真牛化為靜態的結構體）。㈢大不朽中的窒人冗悶（煩悶枯燥中的枕臂仰臥人體中景，人臉被勾劃成奇里 Chirico 式的雕像）。高克鐸的作品像是一片「一面是真實世界一面是想像世界」的透明玻璃。

超現實主義大師杜象（Marcel Duchamp）認為：「藝術是一種創造的經驗，而非一件物體的完成。」又說（「藝術是一種行為，不是一種物體，而且是一種絕對需要觀眾來完成它的行為。」在一次訪問中，高克鐸也被詢及他對觀眾的看法，他說：「我是個很好的觀眾，當我在劇院裏時，我能很成功地令自己完全抽象起來……對一般觀眾而言，他們很難抽象自己，因為劇院裏的燈映射在他們臉上，周圍在賣著冰淇淋，有人常要他們讓過，椅子又設計得不好常要掂起腳尖伸長脖子才能從人頭縫裏看到畫面……我覺得電影放映本身便是一種儀式，儀式的嚴肅性一旦失去，整部電影也完蛋了。」「無疑我是個最怪異而又最公開的詩人，有時我會覺得很難過，因為聲名嚇壞了我而我想激發的只是人的情感而已……可是在這同時我又責怪自己的憂慮，告訴我自己……別人所見到的我這些愚蠢、傳奇的產物並不足以保護我那不可見的自我，如果我能將那不可見的自我裏以無罪無虞的閃亮甲冑，當他們想傷害我時，也不過傷害了一位我不願認識的人罷了。」高克鐸也和其他超現實主義藝術家一

樣，希望觀眾能夠對他所呈現的精神經驗全然開放，然後很自然地將自己投射到銀幕裏，而後穿越銀幕進入作品並成就作品。對達達主義者而言，觀眾是他們的敵人，是他們所要攻擊的冷漠對象；高克鐸和超現實主義者則抱執相斥的態度。

有一回，有人請高克鐸用語言來界定這部「詩人之血」的真實意義，他思索了一會兒，道：

我所追尋的只是那些浮自人體最深處（the great night of human body）底形象的輪廓和細節，並把它們都拿來當成另一個世界的實體紀錄下來……這便是為什麼這部電影具有統一的風格，卻又同時能呈現各種不同的可能面；它可以有無數詮釋，但每當人們問到其中任何之一，我都默然不知如何以置答。

超現實主義者們認為：藝術的目的在結合所有個人的藝術經驗做為進入宇宙本體的鑰匙，並從而否定神秘的個人經驗論。我們觀賞高克鐸的電影也應抱執如是的態度吧！

關於雷奈和他的「戰爭終了」

這是一部戴著「單純」面具細膩而複雜的電影，寫一位企圖推翻佛朗哥政府的西班牙人狄亞戈（Diego）在巴黎近郊的三天放逐生涯，由於這位主人翁正面臨著他所謂的「生年危機」（Midlife Crisis）而陷落在足以涵覆他畢生決定，及長年潛伏在他心中矛盾疑惑的不確定及自我分析的階段裏，從而引發出對政治、戰爭、愛和工作的種種疑問，其中的企圖是相當龐大的。片名叫做「戰爭終了」，但什麼是戰爭呢？又發生在那裏呢？是外顯的世界還是人類的心靈裏？當它發生的時候，你又能做些什麼？

據說最初劇本的處理並不是本片中所呈現的直敍手法，它和雷奈的每一部早期電影一樣，使用了許多複雜的蒙太奇語彙，大量的前敍（flash-forwards）、回敍（flash-back）和想像佔據了整個劇本，後來劇中的人物卻開始一點一點地「侵襲」全劇，而後接收全局使整個劇本重新改寫。在一次訪問中，雷奈認為：「這完全不是蓄意的，而是一種類似生物過程的發

展。」「狄亞戈雖然不是那種太單純的角色，但也不是非常細膩的，他有兩、三個動機，可是決不是充滿神秘性的人物……因此如果賦予『戰爭終了』一種複雜的結構將是痴愚的。」

然而這決不只是一種單純的由角色出發的考慮，而是一種有意識地自我克制，使自己不致流於為炫耀而炫耀，為風格而風格，再而提煉出一種以人底思緒為脈理的寬廣道路。雷奈對於角色的看法是十分驚人的，他常常提出：角色被「真正創造」出來以後，他們便會接收整部電影，把整部電影推到必然的方向上去。他說：「我們發現，當一個角色開始去做我們所不讚同的事物時，他才變成一位真實的人物。」「對我來說，理想的角色是三句話便能吸引人，可是另三句話卻又令人不快，便是在這樣的兩極裏，我們可以試著去捕捉生活中的含混不明。」雷奈風格的形成並不在他電影形式，而在這種對人性的通明燭洞。法國大數學家戈岱爾（Godël）也曾說過：「完整的一定不合理，合理的一定不完整。」即是這種大器的思想傳統，使雷奈在拋棄早期迷人的不確定結構之後，還能使這部直敘電影免於「乾柴棒」式的枯乏。

「戰爭終了」的敘述方式乍看像是相當興隨不拘的，但其貫穿主軸的意義結構卻緊密而經過詳細計畫，基本上它分為五個段落。第一段的標題「警告璜」（To Warn Juan）和最後一段的標題「警告狄亞戈」（To Warn Diego）像是兩只互相映照的影像，片子開頭狄

亞戈以爲警察追索的是他的同胞璜，可是最後我們卻發現警察追查的對象其實是狄亞戈，片子的全幅圖形有如一幅雙螺曲線，到了電影結束時又指向一個新的開始。第二段的標題是「謊言中的眞實」(The truths of lie)，它引入了狄亞戈必須運作的漸趨老化的革命行爲，然後專注在他和兩位女人瑪麗安 (Marianne) 及娜汀 (Nadine) 的關係所形成的對比上；瑪麗安是他長年的情婦，代表的是婚姻和安定的生活，娜汀是初邂逅的年輕女學生，也是他新接觸到的新一代業餘革命團體的一份子，代表的是他心中的內在不安；他和瑪麗安的愛是全部的、舒適的，與娜汀的愛是部分的、刺激的，娜汀在他的工作裏頭，瑪麗安則在他的工作之外，但是與瑪麗安生活或許是可能的，與娜汀一起生活則屬不可思議。他和這兩位女性的關係正似映射著他對自己的職業生涯所產生的矛盾，經過二十五年的秘密間諜生活，他組織中的同伴給予他的同志關係已經成爲他不可或缺的部分，可是由於多次放逐所產生的疲憊，他生活中的這一面也開始有了裂痕，他開始變得粗心了，並且開始懷疑革命的最終希望。

第三段的標題是「放逐是一種令人無法忍受的行業 (Exile is a Tough Profession)」，它發展出狄亞戈這羣頭髮灰白的職業革命家和新一代業餘革命者之間的斷然二分法，狄亞戈的同伴們追求的是長期解決的方式，而娜汀的團體要求的是立刻、直接的滿足，而究竟怎樣

如何的抉擇才是正確的？娜汀所屬的「革命行動」集團向狄亞戈解釋所謂的政治事件，狄亞

戈大為憤怒，因為他既同意他們的看法，也同意那些他們所不贊同的人——這是一個邏輯問

題？邏輯到連人的錯誤也不容許？而更重要的是，我們可以假設所有政治問題都是可以解

決的嗎？這一段可以說是本片的核心。倒數第二段的標題是「一種無限向前的沉緩、頑強的

啟迪工作」(A Slow, Stubborn Task of Edification which Goes on Indefinitely)，「這兒

它似乎化解」兩種不同政治觀點所產生的矛盾，因為狄亞戈終於發現，沒有一種選擇是可能

的，而且兩者的存在卻又都屬必要，問題本身必然會回答它自己，而不是人所能夠判斷、取

捨、定決。

　　本片中有一段餐車中的想像是經過精心設計而又別具風緻、創意的，它寫狄亞戈在餐車

中偶然竊聽到一對夫婦無可名狀的對話，這個女人的聲音突然令他腦中浮起想像中的娜汀，

他看到她像杜象的名畫「下樓梯的女人」一樣走下樓梯穿過街道，這段立體——未來派式的

描述由四個鏡頭組成，每個鏡頭中娜汀的髮型，穿著都不一樣，像是四個不同的人，又像一

個人的四種不同面貌，而這素未謀面的女孩竟是如何的模樣呢？他應該信任任他的直覺的，因

為他腦中所浮現的第一個影像便是最真實的，但此時他的心境已漸趨渙亂。雷奈曾宣稱：

「我希望觀眾們不把自己和片中的主角認同，但卻經常和主角的情感認同。」能隨著狄亞戈

的情感思緒起伏，你會發現雷奈對人類心靈流動運作的掌握是第一流的，他片中所呈現的「無意識界」的回憶和想像以及「意識界」的真實情境，都同是真實也都同是幻象。

片子即將結束狄亞戈行將返回西班牙之前，他和他的司機開玩笑說：「開車以後，我們可以把自己的故事互相告訴對方嗎？」司機反問道：「是真的故事？還是假的故事？」兩人都笑了，狄亞戈說：「我會說個假的，因為真的故事一點也不重要。」雷奈電影的意圖並不在得到某一對象，而在企圖處理我們了解這個世界的方法。他認為電影只是一種過程產物的想法，和杜象認為藝術只是一種「行動」的想法是十分相似的。談到這兒我們便不難了解，為何雷奈的新片「我的美國舅舅」（My uncle in America）是一部處理昂利・拉波希（Henri Laborit）有關人腦運作生化理論的半紀錄、半小說式電影，因為他的作品都是發自他個人對於人類「了悟力」的不渝想像。人們說他的電影開拓了時間在電影中的種種可行性，源頭應該是發自此處吧！

「我的美國舅舅」

「我的美國舅舅」頗有幾分類近錢鍾書早期的文學作品，辛辣、犀利而又充滿詼諧，不過它沒有錢氏賣弄潑灑的毛病，而且在影像處理及敍事結構上都極爲高超。這部電影雖然以昂利·拉波希 (Henri Laborit) 的「侵犯及防衛機構」(aggression and mechanisms of defence) 理論爲原點向外幅散，卻頗令人想起藍波 (Arthur Rimbaud)「文字鍊金術」(Alchimie du Verbe) 中的詩句：

……我看到每個生命都有命定的幸福：行動並不是生活，而是消耗什麼力量，是一種忙亂。……

每個生命，我看出，都有好幾道命運。……

狂疾的全部辯題，我都沒有忘記；我能把它們一一背出。我掌握了體系。……

拉波希的「侵犯及防衛機構」理論最終不過把人當成另一種受行為制約的動物而已，但

在這部雷奈 (Alain Resnais) 電影中我們頗能看到存疑的暗示，他並未把這項理論視為衡量

人類行為的唯一尺度，無疑這種看法是比較精緻的，於是便又出現了拉波希的其他論點：

「生物是一種會行動的記憶。」(A living creature is a memory that acts.)「我們的腦子

是由別人塑造成的，我們就是那些別人。」(Our brains are formed by others, We are

those others.) 多令人驚懼的論調啊！法國大詩人許拜維艾爾 (J. Supervielle) 曾經如此

嘆喟：「『現在』是如此漫不經心，如此極少屬於我們自己，把我們誤認為別人。」如今竟

要我們相信我們原本沒有自己麼？雷奈如何令我們認真地去考慮這些論點的真實度呢？套用

蕭伯納的話：「如果你想說出真相，最好把它弄得很滑稽，否則他們會用石頭砸死你。」片

中絕妙穿聯的喜劇部分都是用來一再證實拉波希理論的，我們可以看到雷奈除了使用黑白影

片中的明星鏡頭外，也把鏡頭切到兒童或動物的行為中以提供一種轉移和紓解，於是便有人

說這電影是部「喜劇」了，然而這些處理卻也引發一種更深一層的思考，使它確如某些批評

家所說：這是一部邏輯上的喜劇，情感上的悲劇。

　　就某種意識上來說，這部電影又可以說是一份設計十分奇妙的大型教材，它利用三個個

案來解說拉波希的行為理論。開始時，劇中三個主要人物都是以孩子身分出現，正在接受家

庭塑造，而且方式上經常是違背他們個人意願的。尚（Jean）來自帶著塞爾特（Celtic）癖性的中上階層家庭，由於父親和祖父認為醫院的醫療設備顯然不可信賴，因此出生在一座家族私人小島上，出生以後則和老年的祖父一起住在這孤單、浪漫的碧綠小島，童年生涯幾乎完全不曾暴露在任何不熟悉的壓力下。在近於魔幻的私人土地上，富有有愛心及耐心的祖父帶他讀「黃金國王」（King of Gold），教導他關於自然的一切，長大以後他成為一位廣播電臺臺長，而後投身政治，成年期裏每當受到外在壓力，尚總是想起他的祖父以及迷人的私人小島。

片中另兩個人物比較沒有明晰的童年來默想，所受的影響屬於一種比較廣泛的文化型態——一些自己喜愛的電影明星——這些電影中的角色模型教他們怎樣在外在世界急劇變化時，對加諸其身的壓力產生怎樣的反應。瑞芮（René）出身篤信天主教的貧陋農家，是位魯鈍的工廠經理，本來的舊夢是好好學習主計方面的知識以求更有效率地經營農場，可是後來逃掉了進到織物業裏，在中型的管理中脫穎而出後，卻又碰到多樣經營的國內競爭方式慘遭敗績，蓋哈・德巴杜（Gérard Depardieu）把他內心裏的哀傷表現得淋漓盡緻。瑞芮每一遭到危機，腦中總是閃過自己最喜愛的電影明星尚・嘉賓（Jean Gabin）面對電影中刼難時所露出的堅忍、敏感、不動聲色的表情。這是個負面的模型——太僵化、太詩情、太富原

則，使他沒有辦法適應國內多樣經營方式的巧妙，因此尚・嘉賓的堅忍最後終於成爲瑞芮不再能夠堅持的虛假陣線。

在這同時珍妮（Janine）是位理想主義的年輕女演員，後來成爲吞併瑞芮鄉下工廠的巴黎大公司的織物設計員。逃開她的左翼工人階級雙親後，珍妮選擇四〇年代電影中虛誇而又貴族化的馬黑（Jean Marais）做爲她的生活模型——馬黑總是扮演無瑕浪漫的騎士救助暈倒的少女。這部電影中的女英雄選擇具有騎士精神的男性角色模型，而非扮演其中居於互補地位的被動女性，對陳腐習見的性別角色地位顯然是一種尖銳的調整，然而馬黑對珍妮所產生的影響也使珍妮和瑞芮一樣嚐到苦果，她爲了理想中的高貴騎士精神犧牲了自己的幸福——珍妮和尚有過一段戀情，但爲了同情尚的太太的謊言毅然離開尚。珍妮無疑是這三個人中最多才多藝的，但如片中所顯示，她也並不必然是最不容易受到傷害的人。

至於尚則是三個人中最實際、最富野心、表面上最不具情感的，他把自己也投射在另一位不同性別的電影明星丹妮葉・達希歐（Danielle Darrieux）身上，不過比起其他兩人，他較少回溯他的女英雄，偶像崇拜及理想主義的成分最少，而受上流社會故做紳士的閒雅影響最深。基本上他是被動的，當他受到保護時總是順從地回頭望向時光之流；雖然他在不斷受到壓力時所做出的最終反應不像另兩個人那麼極端，事實上到頭來喪失的最多卻是他自己——

不管在事業方面的野心或愛情方面。

最後三個故事交織在一塊，所有三位「主人翁」都面對著強烈的挫折感，而每個人的反應不同：尙不願爲了幸福去「冒擾生活」及「放棄鄉下大房子」的危險；珍妮是最堅強而且眞正最高貴的，不顧個人的絕望繼續向前行去；瑞芮企圖自殺，不再能夠堅持堅忍的面孔。

從某些角度來看，片中把人縮減爲老鼠並不是，一種人性的危機，鼠籠本身即是人爲他們自己建造的世界，也像蜘蛛爲自己所結的網。

在這一樣一部以悲劇性題材爲主體的電影裏，只有靠結構中的豐富秩序才能使它被人容忍，「我的美國舅舅」底結構有一種充沛的緊張及感人奮興的自由，像音樂中的賦格一樣由三、四個獨立的音輪流呈現某一引人注目的主題，又像極受科學家矚目的畫家艾雪（M. C. Escher）的作品一樣，表現一種不斷上昇卻又不斷下降，不斷前進卻又不斷後退的推展力量。與它保持一段距離的人見到這種人世的徒勞，難免要泛起一陣傷感或興起一股宗教之情，而置身其中的，或亦眞有能在頓挫之餘猶隨著動態中的悲喜俯仰，而私慶未爲生活所棄絕的吧！

至於什麼是眞正的美國舅舅呢？

對尙來說：他曾在私人小島上埋下秘密寶藏等待尙去發掘。

對瑞芮來說：「每當有人提起人世變遷，我的父親總要提醒我在芝加哥像位叫化子般死去的美國舅舅，這或許是他捏造的。」

對珍妮來說：「我想幸福是某些我所擁有的東西，它來自我的美國舅舅。」

而對織物公司集團的總裁，現實的聲音是：「美國並不存在，我知道，我曾在那兒住過。」

兩本關於臺灣美術史的書

《日據時代臺灣美術運動史》以及《臺灣出土人物誌》，是這十年來謝里法先生關於臺灣美術史的兩部重要著作。前者乃作者感喟於此地人的自外與無知所造成的史頁可怖空白，而企圖接駁流傳下來的斷簡殘篇，毋加以謝氏及同好友人追探的資料，拼鬥而成的一部歷時五十年的臺灣美術運動史稿。後者則除了江文也一篇外，大抵都是前者某些章節的修削訂正與擴充繁衍，惟年代不僅限於一八九五—一九四五這五十年間。我們若拿這兩本書對照來讀，更能感覺到謝氏認真嚴謹的態度。史的工作本來需要不斷地增添修正，若只是像中國過去的美術史一樣抄書了事，其不能傳也是必然，今天研究中國美術史的書籍，許多西文資料顯然比中國書重要，便是因為人家治學上的方法態度比我們嚴謹，文字、圖片的資料比我們豐富。

使用里法先生這部《臺灣美術運動史》有兩點是我們必須注意的：第一，它僅限於日據

時代這五十年；第二，它是一部「美術運動史」而不是一部「美術史」。許多人對里法先生這部著作頗加抨擊，除了因一些基礎資料上的錯誤不足外，沒有從著作標題上辨明這兩點也是重要的原因。在美術運動史上佔有一席之地的人，並不代表必能在美術史上享有相當的聲譽，而又由於藝術家年歲的參差以及藝術早熟晚成的差異，一段時期的較勁成果亦不足以為藝術家蓋棺論定，這是所有讀者以及當年實際參與美術運動的藝術工作者應有的認識。

談到這裏，我突然想起福柯 (Michel Foucault) 在他的《事物的秩序》(The Order of Things) 英文版序言中，談到讀者們或許可以怎樣使用他的書。當然他的意思並不是認為讀者們無可信賴，或是讀者們非照他的方法去讀去思考不可，而是認為如果他的意圖能夠愈清楚地傳達給他的讀者們，他的計畫愈有成形實現的可能。西式的研討課程上，亦訓練所有可能在未來從事研究工作的預備學者，在發言之前先辨清自己的立場處境以及所有可能隨之而至的限制與不足，如此可以助益於溝通，也可以免除一些不必要的爭論，甚至可以幸運地獲得別人的幫助。這是往後從事著述工作的人可以學習、留意的地方。

里法先生在處理這本書的方式中比較受人訾議的，是對於第二代的批評，他認為這批人「何等不中用！他們只知不合則退的念頭，決不敢有鬥爭來奪權的非分之想。」這種說法頗有以自己的性格強求別人性格的嫌疑，如果這樣的批評可以成立，那麼古今不知有多少藝術

家要遭到這樣的罪名，藝術絕不是可以爭奪得來的，雖然，「不爭」並不保證執有藝術。里法先生和第二代的畫人之間似乎存在著某種不必要的誤會，使雙方感情用事起來，我曾經聽到第二代的畫人們談到「美術運動史」撰寫之初，他們曾收到一分調查表格讓他們填寫，有的人不曾合作，後來竟發覺書中自己的出生年份是錯的，真相如何，當然我們要花很大的工夫才能發掘、核對出來，然而這種正確基礎資料的收集無疑是要化很大的心血，用很誠懇的態度才能完成，一部以「史」為名的著作在基礎資料上產生偏差總是很大的缺憾。

至於有人批評里法先生行筆為文間難脫民族偏見的困擾，里法先生似已坦然承認，他認為，如果只從美術本身演化的跡象來看「美術運動」時代的繪畫成就，這些前輩的努力好像僅限於日本美術工作的輸入，因此不得不從政治的特殊意義中來為這段美術運動找到一種價值觀，由於作者已如此聲明，所以不能贊成這種觀點（把當時的一切美術活動視為殖民及反殖民力量的鬥爭）的讀者只好不去使用這本書，而沒有權力要求作者改變他的觀點。當然除了這種觀點之外，或者我們還能找到其他有趣的觀點來談這段時期的藝術，這要靠有心的學者來努力。

這段時期的史料中最令人觸目驚心的是「帝展」部分。「帝展」入選當時被所有臺灣藝術家視為畢生莫大的光榮，可是當我們翻閱「帝展」資料，卻發現所謂帝展入選的榮耀，不

過是五百多件入選作品中的一件，這其實是另一種形式的科舉，入選了以後可以不愁沒人買畫，就像中舉之後總可以弄碗飯吃一樣。於是許多有才的藝術家，在一生和官展厮混中葬送了。有的分明不適於學院主義的畫風，卻勉強比賽得獎，而壓抑了自己拙樸質純的氣質。另還有人與高彩烈地誤以為，能把臺灣畫家的畫掛在東京帝展牆上，將勝過十場民族運動者的講演，只有王白淵氏的見解能跳出這另一型式的呼蘭河大泥坑。當然「帝展」只是現實人生種種威脅利誘以及人類慾望的化身而已，沒有了帝展，蛀蝕人類心靈的蟲蟻以及迷惑人底雙目的幻景還是會以另一種型態出現。

兩本書中談到許多畫家藝術製作上的認真執著，以及許多個人學習的方法及技法上的實驗，對後學都有很大的啟迪作用，這些思想及技法上的嘗試是整個文化累積中最結實的部分，如果後人不去記錄它追踪它，經驗便無法傳遞下去，而終致造成後頭數個世代的重複徒勞。在這樣的例子中極有名的是印象派畫家早年的技法實驗，幾十年後畫家猶未身滅之前便發現是失敗的。歷史如果不能於生人面對現在以及面對未來時產生助益，基本上只能說是死的東西，這些前輩畫家思想及技法上的奮鬥都只能在更持續的追踪考察下產生實質的意義，站在里法先生苦心埋下的發端、線索上，對前代所作的努力做更進一步的整理、詮釋應是我們無法規避的吧！

里法先生曾在書中激動地質問：難道中國文化是由一羣不受關心的人創造出來的？這問題很使我想起曾在某本書中讀到，法國人認爲他們生前出名的畫家都是二、三流的，而德國卻不如此，頗令法人羨慕，中國的景況較之法國如何，我想大家心裏有數，其實這都是傳播界、評論界的蔽塞、無知及心靈腐蝕所造成的。在書中我又讀到一些藝術家寧可葬身地層而不願出土重見天日，也有逝去的藝術家的親人不願他們再被人提起，這與其說是一種絕望、恐懼，還不如說是一種對社會無知的巨大控訴，葬埋了這些藝術家，社會所受到的損失顯然要比他們個人所受到的損失個大多少倍，當代的人或許會在現實利益爭奪的麻木渾噩中渾然不覺，但後代的人失去了前路的火光，只有再付出一代半代的代價去彌補。

里法先生所從事的努力是值得敬佩的。我這篇小文的目的，除了希望臺灣美術史的研究工作能在更多的人投入之後，走上一條具有更多可能性、更豐富、更堅實的道路外，主要也在向里法先生致敬。

藝術與社會

——墨西哥案例

二十世紀前半葉藝術與社會的案例中，最富戲劇色彩的莫過於墨西哥藝術。墨西哥壁畫運動固然有其特殊的政治社會背景，包括國家主義精神的抬頭等等，但也在抽象繪畫瀰漫出泛溢的個人主義危機的情況下，提出另一種思考的可能性，它所呈現的種種成果對世界許多國家產生很大的冲擊，其中包括二○、三○年代的美國，這段美國人如今多少有些諱於談論的年代。不要說美國的社會寫實主義者，就是紐約畫派大將鮑洛克（Jackson Pollock）的早期作品，以及當年被紐約畫派掩沒這些年才又慢慢被發掘出來予以重新評估的史蒂格里茲（Alfred Stieglitz）一系許多畫家，都可以明顯地看出當年的震撼，但這也是莫怪的事，因為美墨兩地實在太接近了。嚴格來說研究美國藝術，除了大戰期間流亡美國的歐洲大師有其不可磨滅的影響外，墨西哥這段社會藝術史也是極重要的。

在談到使整個墨西哥藝術於瘖默幾千年後重新恢復國際地位的四位藝術家之前，我想先

來介紹幾位幕後的大功臣，他們對整個思想的覺醒有其莫大的引導、支撐力量。第一位是傑出的人類學者曼尼耶・伽密奧（Manuel Gamio），他試圖詮釋墨西哥的種族背景做為墨西哥現代繪畫的柱石之一，當然這必需先瞭解墨西哥的本質是由許多不同種族合成的，但一切卻必需回歸到本土的價值上。這對當時臣屬於整個歐洲價值體系的墨西哥藝術無異是椿挑戰，墨西哥藝術中後來出現許多身上流動著印地安血統，相貌上帶著絕對本土色彩的人像畫，都是這種思想下的產物。

第二位是被尊為「墨西哥藝術施洗約翰」的阿特爾醫生（Dr. Atl），他啟發了許多年輕一輩的藝術家：眞正的藝術創造，並非取決於歐洲的新藝術是否能不斷地輸入進來，而在於藝術家是否能漸漸地重新發現現代的本土風貌。這位曾經支撐了大半個「墨西哥國家神話」的人物，家中堆滿了一架架的政治、歷史書籍，一大叠一大叠的素描以及大量的風景畫，他不但身體力行地畫了許多墨西哥景色，還發明一種用蠟、乾樹脂、汽油以及油畫顏料混合而成的「阿特爾色料」來傳達他心目中的本土特色，後來領導墨西哥壁畫運動的重要人物黎維拉（Diego Rivera）也因受他幫助得以到歐洲學習。阿特爾的理想幾乎是聖經式的，因此感動了許多年輕人，缺了這樣一個人，墨西哥的現代藝術決沒有今天的地位吧！

另外值得一提的是，曾經接受委託為工業設計學校制定藝術教育系統的莫伽（Adolfo

Best Maugard），以及曾經擔任教育部長的法斯康且羅（José Vasconcelos）。墨西哥當年教育事務的主持者雖屢隨政權更迭而有所變換，但不乏重視兒童藝術教育及大眾藝術教育的人材，莫伽曾爲墨西哥引入當時歐洲正在實驗中的教育方法，企圖教導孩子們怎樣觀察和運用宇宙間的視覺元素，像波狀紋、螺旋紋、鋸齒紋等，後來他爲墨西哥劇場出過很大的力，手下製作的舞臺及服裝設計都極具鄉土特色。法斯康且羅的影響面則更大，他制訂新的大眾教育政策，使建築、繪畫、出版、都市規劃以及其他文化、社會活動在短期間內都蓬勃了起來，他採納各式各樣的理念、實驗和計畫，使一切都能透過藝術來表達自己，直接、有力的視覺訴求對民眾產生了極遼濶的迴盪力量，墨西哥壁畫運動便是在這樣的本土生命力中展開，其中有歐洲回來的大師，也有十四歲的奇才帕欽訶（Pacheco）。

墨西哥壁畫運動所提現的藝術絕非只是舉著槍桿、揮動拳頭的膚淺政治、社會宣傳品，而是整個墨西哥現代及過去命運的見證，像黎維拉的「好僧侶與壞僧侶」（The Bad Monk and the Good Monk）、「蔗田」（Sugar Cane）、「庇昂的自由」（The Liberation of Peon）、「烈士的血滋潤大地」（The Blood of Martyrs Enriches the Earth）、歐羅茲柯（José Clemente Orozco）的「克沙寇特神的降臨」（The Advent of Quetzalcóatl）、「乞討」（Beggary）、「現代世界的神祇」（Gods of the Modern World）、席圍羅（David

Alfaro Siqueiros）的「哭喊的迴聲」（Echo of a Scream）、「戰爭」（War）、卡斯帖拉諾（Castellanos）的「小魚」（The Little Fish）都蘊藏著永恆的人性價值。

黎維拉是最早的社會機器軸心，他曾經寫過一句話：「想成為一位藝術家，首先必需先成為一個『人』。」這是非常具有控訴性的言論，但他的人格也的確了不起，他曾經娶過一位命在垂危卻極崇拜他的年輕女子，幫助她恢復生命，然後又發現她的藝術天賦被「滿足於當黎維拉夫人」的念頭所埋沒，毅然忍心與她離異，最後又想盡辦法使她成為一個獨立的個體、傑出的藝術家，這女子便是後來著名的女畫家卡荷（Frida Kahlo）──被布荷東（Andre Breton）宣佈為墨西哥超現實的代言人。黎維拉曾在歐洲旅行並落腳於西班牙及巴黎從事創作，和畢卡索、德朗、布拉克、莫廸格里阿尼等人都很熟稔，可是最後卻拋棄他早期的立體派畫風，轉向「能够復活墨西哥文化傳統」的屬於眾人的國家藝術，他希望他的藝術能為苦難的羣眾提現一種國家理念，卻又同時能被當做一種深邃的「人的故事」來了解，就像中世紀及文藝復興時代教堂中的雕刻、壁畫和彩色玻璃一樣。他再一次把藝術帶回到人們的生活裏，教育部、農校、水廠、醫院、大學裏都有他的傑作，後來他也應邀為美國三藩市、底特律、紐約等地製作壁畫，不過都不如他在墨西哥的作品那麼圓滿，或許藝術本來應該是一種國家生命的綜合體吧！必需要由認同本土文化命脈的人才能創造出來。

墨西哥壁畫運動之所以能感動當時的羣眾，以致後來令世界上許多國家愛好藝術的人士深心顫抖，乃是因爲他們跟羣眾溝通、交換意見的興趣，要遠勝過和美學家、政治哲學家的討論。誰會對枯柴棒式的政治、社會吶喊長期感興趣呢？但若是和自己一樣身上流著溫血，流動著相同命運的人的故事那便不同了。

當黎維拉的藝術張力慢慢減弱後，他的同儕歐羅茲柯開始成熟，於是逐漸取代黎維拉在墨西哥文藝復興中的地位。歐羅茲柯被人稱爲「墨西哥的戈雅」（The Mexican Goya），他的雙重主題主要在訴說：危險的羣眾是人類的惡兆，它可以製造出巨大的殘忍而使許多個體受苦。他把人類看成犧牲品同時又是供奉犧牲的人，於是都被拉長扭曲，飽受飢餓、磨難，畫面中的許多元素，部分來自阿茲特克土人的宗教儀式和傳說，部分來自西班牙風俗中的地方病態、恐怖，幽默中帶著批評嘲諷。「現代世界的神祇」中寫人類精神中黑暗、野蠻的部分就像骷髏誕生骷髏般地延續著，而一羣穿著學院袍服的骷髏卻立侍在旁，爲「偏見」和「憐憫」所盲目，可以稱得上是歐羅茲柯最具代表性的傑作之一。歐氏生命中的最後幾年曾經大量採用機械和抽象的風格，不過他似乎是個人道主義色彩太強的人，所以沒有辦法把機器的非人性透澈表達出來，卽使他只是想把機器詮釋爲一種對人性的威脅力量。

歐羅茲柯深信教育對羣眾的力量，他認爲藝術的品味只有在透過對藝術技巧及藝術目的

的了解才能達到，未經訓練的羣眾品味就像糖、蜜一樣，當羣眾的口味越甜，俗庸的商業藝術成功機會愈大。他有篇文章談到自己的藝術，說：「高談『傳統』是不必要的，我們本來是在傳統的行列裏從大師處汲取教訓，如果還有其他辦法那是我們不曾發現的，文化之流似乎是延續而一無捷徑的，從未知的啟始流向未知的終結，永不間斷。重要的是不模仿，不模仿外國，也不模仿舊的過去，盡我們的力氣及經驗去努力，誠心地、自發地。」又說：「雖然所有種族和所有時代的藝術都有其共同的價値，但每一個循環都必須爲它自己工作，爲它自己產生自己的成果，使其中每一個個體分享到共有的善。」「我們必須有一顆責無旁貸的心去利用新的精神和新的物質媒體，來創造新的藝術，否則便是怯懦。」「理念」無疑是歐羅茲柯認爲最重要的，我們能想像歐氏把「現代世界的神祇」畫在圖書館中的心情嗎？這位曾經失去一條左臂的鬥士，豈只在戰場上提著�121桿呢？

墨西哥壁畫運動中的第二代是與黎維拉、歐羅茲柯相隔十五到二十歲的席圜羅和塔馬尤（Rufino Tamayo）。如果我們把歐羅茲柯比做老墨西哥和新墨西哥的橋樑，那麼席圜羅便是現代墨西哥和國際之間的關係以及望向未來的眼睛，席圜羅也在歐洲學習過兩年，但他主要的興趣則在發現一種能表達他的國家潛在生命力的澎湃形式，巨大、鼓脹的造型經常在他的畫面中進退波湧形成他的英雄式風格，「戰爭」及「哭喊的廻聲」是他的代表作。他也像

壁畫運動中的重要人物一樣研究壁畫顏料和技法，但有一顆實際的心靈，因此發展出許多現代材料的使用，譬如在戶外壁畫中使用硝化纖維化合物便是一例。他的作品並沒有特殊的政治內涵，但經常強迫觀者去面對不愉快的社會眞實，「哭喊的廻聲」中那些坐在工業廢地上的小孩，不正是人類全體麼？他的作品經常令我們震驚與同情。

塔馬尤所扮演的角色，則是由墨西哥的傳統中汲取精華注入到現代藝術的潮流裏，他拒絕具有政治和社會意圖的地方主義繪畫，但繼續利用本土的題材來和通俗的墨西哥藝術以及前哥倫比亞的藝術相廻應。他的色彩極具鄉土意味，令人想起墨西哥本土的編織和手工藝，是現代畫家中極突出的色彩家，他和現代藝術的親密關係正同他和本國鄉土的關係同樣強烈，從作品「德璜特佩克的女人」（Woman of Tehuantepec）中我們可以看出端倪。

墨西哥壁畫運動中四個主要人物的立場我們可以槪括性的稍加描述：黎維拉在一九二〇年代拒絕歐洲各種新的畫派建立國家社會寫實主義的傳統，歐羅茲柯強化了對人性、對目盲社會的批判，席圍羅又開始接受歐洲各種思潮卻仍繼承國家的理念，塔馬尤則以歐洲爲參考座標放棄了強烈的國家主義。在這個過程中我們看到許多種藝術的可能性，也看到一個古老國家血輪的替換，墨西哥何其不幸在二十世紀前半葉有這樣悲慘的國家命運，也何其幸運出現這麼許多熱情而又傑出智慧的人物，被遺忘幾千年的墨西哥藝術傳統重又在世界舞臺上受

人重視。

臺灣這些年來本土藝術淪為口號，現代藝術陷於抄襲，都是由於商業主義及功利掛帥的緣故，從事藝術勾當的人日日想著搞關係出名賣錢，出版社決不肯出真正介紹藝術理論、藝術教育的書，畫廊更是要賺錢、賺錢、賺錢，藝術師資慘不忍睹，有理想、有見地、有魄力的教育行政工作人員不知何處去尋？從墨西哥的案例中我們能學到什麼呢？我們那些每一時代都有的少數真正從事藝術創作的人都註定要到死後才受人重視嗎？如果真如葉普斯坦因（Jacob Epstein）所說：「藝術是屬於眾人的，否則它什麼也不是。」那麼我們還活在這個社會中的藝術家該怎麼辦？

康乃爾、章光和及其他

A. L. Kroeber 曾在他的《人類學》一書中寫道：「從種屬上來說，一切純科學及純藝術上的發現和變革──指那些在實踐上和『科技』以及『實用』沒有關係的智性的及美感的追求──都可以歸結爲人類遊戲衝動的作用產物，它們是構成孩童以及其他哺乳動物之間底遊戲的『感覺方面的冒險』以及『和美感相關活動』的昇華品，而且呈現大量發達的傾向。

它們維繫在和生長相關的遊戲衝動之上，卻又和『舒適』、『保守』及『實用』分離開來；在科學和藝術的領域裏，則被迄譯爲『想像』、『抽象』、『關係』和『官覺造形』的領域。」

「創造遊戲說」的目的在向我們點明，許多對人類文化極有價值的思想、創造、技術，都是從無所用心的遊戲中點燃、觸發的，在藝術上這最好的例子莫過於充滿傳奇色彩的美國藝術家康乃爾（Joseph Cornell, 1903-1972）。康乃爾的一生幾乎完全消磨在紐約市郊的法

拉盛區，日常生活十分簡單，但他的內在生活則跨越了音樂、文學、電影、戲劇、芭蕾等一切表露心靈的藝術，為了照料母親及殘廢的弟弟，他不得不每天把相當多的時間花費在家裏，從來沒有旅行過，連美國本土也沒有跑過幾個地方，更不用說歐洲了，然而他的藝術後來卻被歐洲超現實運動的領導人布荷東宣布為美國超現實的代表作品。

康乃爾的早期拼貼作品和馬克斯・艾倫斯特（Max Ernst）十分接近，可是到了三十幾歲之後，卻突然問開始把他多年蒐集的海星、只殼、星象圖、玻璃杯瓶、煙斗、鏡子、玻璃珠球、名畫複製圖片、好萊塢明星照片、鳥類說插畫、鐘錶裏的單螺鋼線……組合起來，並配上砂、樹枝、地圖等瑣物成為他著名的箱了作品；他的每一個箱子都是自己親手釘製，甚至連箱壁上蜷裂的漆痕也都是刻意在火中焙烤出來的。當他開始做這些成人玩具似的作品時，原本只在讓他殘廢的弟弟做為排遣時光之用，可是後來卻由於它們璀璨澄澈宛若天際明星的宇宙特質而被供養到世界各地的博物館及畫廊裏頭；他的作品雖然也在商業畫廊展出過，但和商業買賣沒有太大的關係，他的作品大多數贈送給他所喜愛的人，收藏他的作品的人包括美國歐洲著名的詩人、芭蕾舞家、博物館及畫廊的工作者，還有他的藝術家朋友們。

康乃爾的作品與其說是多年蒐集心愛瑣物的組合，還不如說是長年情感心靈的晶化凝鍊，由他和這些瑣物的情感之河中昇起的，是一種基於藝術家本人本然需求而產生的獨特技法，它

甜暢地引釋出康乃爾的整個內在生活。而這種技法是充滿實驗性的，因爲它的起源和流指都不同俗常，它不是我們在水彩畫技法或油畫技法這一類非創造性半票藝術家所使用的書中所能見到的。對一位眞正具有創造力的藝術家而言，技巧只是伴隨他底思想追索而呈現的產物，再多的既有技法對他來說都是沒有意義的。

反顧我們的藝術教育，甚至我們的整個社會學習環境，卻都不引導我們鼓勵我們去對每一件最基本的、最尋常的東西產生自己獨有的感應，我們所追求的都是別人爲我們設想的，所學到的都是陳濫環境中既有、現成的東西，因此我們的社會很難產生眞正的創造者，而且衍生出人人都想當大文學家、大藝術家卻找不到眞正的讀者和觀眾，人人都想當救世主卻沒有人企盼拯救的荒謬喜劇。記得前些年我們很有些所謂的藝評家疾聲呼籲文藝工作者擁抱中國，我卻以爲不如讓這個社會的執事者們多鼓勵些潔淨自持的藝術工作者身上，而不是光憑口號或理論所能致現的，一個追逐時流的膚淺社會，不管談的是本土或現代，都顯得張牙舞爪卻又虛浮可笑，這率涉到我們整個社會的病態價值觀。在盲目的崇洋以及褊狹的排外之間，我總覺得西人的發明創獲以及人類純粹心靈的活動都是我們不需迴避的，試著去了解、學習、嘗試一切我們所不熟習、所不知道的東西，目的都在幫助我們解決中國大大小小的新舊問題，這

是我們除了護持國人舊有的文化遺產外不能不注意的一面，我們可以留神二、三○年代對中學和西學同樣下過很大工夫的錢鍾書、周作人，也最能持平地看出中國新舊文化的種種問題。

這篇文章之所以從康乃爾扯到章光和，乃是因為他們的創作類型是有些相像的，不是作品形貌上的相似，而是他們同樣把心愛鬼集來的東西加以精心組合，令其散放出一種全然不同的風致。年輕無名的章光和最吸引我的是他的沈靜內歛的氣質，我在見過他八九回後才在偶然的機會裏看到他的作品，並發現他做過許多努力和實驗，我從未聽他談論過藝術，或許藝術目前對他只是「喜歡去做」或「不得不做」的東西，談論全屬多餘。

章光和的作品從材料上大抵可以分為兩類：一類是攝影，一類是以複印圖象為底的「結構作品」（Construction piece），媒體雖然不同，但在精神及處理手法上是相當一致的；

一個人在慢慢建立了屬於自己的思考方式後，不管面對任何質材都能從他底精神主軸煥射出獨有的異彩。他的攝影作品多是先用機器獲得基本圖象後，再用酸或鹼直接在正片上擦拭，隨著時距長短以及酸鹼濃度的高低可以決定色彩變化，有時由於酸鹼的複性使用會使藥膜部分全被蝕盡而露出賽珞珞的部分，造成圖象某一部分的消盡褪淡，有時則直接用尖銳的器物在正片上刮劃，形成流星閃逝般的光痕或層重光林中的耀眼網膜。據他個人解說，當初發現

這個技法的起因，只是想把某件攝影人像底頭部完全消去只留下身體部分，不想卻意外發現酸鹼對正片藥膜具有一種類近於繪畫的色彩控制能力，而且和時間有著一種奇妙的關係。這樣的技法對所有從事彩色攝影工作的人都可能是十分近便有用的，臺灣很需要有這種把私人技法公開的雅量社會才容易進步，對私人技法秘而不宣的狹隘心態在這個科技猛進的今日社會，只是可笑的舉止。

章光和的攝影作品是相當抽象的，有些你還能辨認出畫面組成中的梳子、水珠、玻璃杯、草葉，有些則完全化爲一股無名有機體的震撼，這種傾向在他早期的海岸風景中便顯露了出來。他對色彩及結構的強烈敏感力使他對抽象語彙的掌握和瞭解要勝過許多人，但並不是爲抽象而抽象的，而是能够洞悉抽象是寫實之外的另一種思考方式。我們要了解，抽象和寫實並不是兩種全然相背的押注形式，一個人底藝術之所以與其他人不同，主要並不在他選擇的是如何的樣式（事實上這不是選擇的問題，也由不得你去選擇），而在於他對這個世間所存在的、所感應到的一切，是否具有一種與人迥殊的情感？他的藝術是否眞底因由這情感而發生？否則不管選擇那條路子都要淪入抄襲模仿的陷阱。在臺灣我們仍常聽到「畫寫實的排斥畫抽象的、畫抽象的瞧不起畫寫實的」種種奇聞，它底可笑和我們的現代國畫家以及西畫家好像完全生活在兩個全然不同的星球裏宛若一事。

章光和的結構作品是以複印機取代攝影來獲得基本圖象的，灰淡的複印圖象上施敷少量色彩，有的部分沾黏著奇妙的小鏡外框殘片，或是疏落插著黑色銀針好似含羞草朵朵般的牙刷末端粉紅色小橡皮突起，有些貼著泛橄欖綠光線的色紙、香煙盒上的金色數字、雜誌上撕下來的彩色人頭，還有錫箔紙片和描圖紙，使作品由二度空間晉昇為三度空間表達形式。在家的時候，有時他把這些作品和樹上折下來的綠色枝條懸掛在一道，予人一種奇妙的情感；展出時，或把他們裝在框裏並在框上黏上其他的手製品，使框子也成為作品的一部分，他的作品好像會隨時間生長似的。他對所喜愛的一切具有一種獨特的敏感力，不管如何撥弄他們都流溢出奇異的特質。

而值得提出予初學年輕朋友做為參考的是他的實驗精神，他經常一再把失敗的甚或不能完全滿足自己的作品拿來做各種各樣新的實驗，便是在這樣的方式中節省了許多錢，滿足了自己的創造衝動，同時也在這許許多多的叠覆實驗中累積了自己的情感、經驗並發掘了某些創造的可能性，前陣子我聽說他用彩色筆在黑白底片上塗抹，可以得到質地相當好的彩色照片，這是十分有趣的發現，我不確知從前是否有人做過，但對一個從事創作的人來說，這種積累將是極大的本錢。藝術教育的工作本來便要是引導學習者如何積累自己，但國內的教育盲人引路，年輕朋友只好靠自己來摸索，這是十分可嘆的事，章光和這種充滿彈力的實驗精

神在國外或許稱不得特例，但在這荒蕪的環境中全憑直覺摸索出來卻令人不能不刮目相看。

章光和傾向於早熟型的藝術工作者，二十六歲的他如今作品裏已經充滿了飽和的力量，日後企待開拓的領域便是思想和人生的體驗了，只要能堅持下去，他的路子一定會愈走愈寬廣，終至有一天把自己的每一個呼吸、每一片思想都流釋在作品裏，我期望幾十年後能看他像今天這樣不斷工作、嘗試，把他如今用語言傳達予我的東方風致提煉出來。

攝影與社會結合的嘗試

——談《人間》雜誌種種

《人間》雜誌還未出刊以前，我便看到兩股力量：一股來自樂觀主義者，他們認爲這個雜誌將使一羣美的製造者，不僅只停留在個人喜悅的表達上，而把一己的努力投資在實現對人們更有價值的目標，爲眾人創造出可以開導啟蒙、可以激發奮鬥掙扎的美。另一股力量則來自悲觀主義者，他們害怕這些生活的理性知識，害怕這些冷酷無情的駕馭眞實生活發展的法則，會使人們對這個社會喪失信心而帶來負面的效果。這種激情和恐懼幾乎都是我們可以理解的，就像前陣子所鬧的餿水食油事件一樣，有些人認爲便是由於羣眾的缺乏道德正直才使這樣的事隱存了十幾年，有些人則認爲傳播媒體不當公然揭發這類事件而使人心大亂，孰是孰非一時之間竟似無法分判。

無可否認我們這個社會已經陷入一個懷疑與掙扎的泥沼，但生活斷乎是整體的，我們不可能把它分割開來，只選取所謂的正面而拋棄所謂的負面，像礦災這種週期性的陷阱，像失

業這種代表不爲世界所需要的深沉情感，像似是流在人類血液中的封建官僚思想，像個人貪慾所致成的麻木迷惘，都不可能因爲我們不去提它不去觸及它便因此而不存在。當然這些都不是文學家或藝術家所能解決的，即使是社會學家、經濟學家也未必能不落入束手無策的境地，但大家一起來面對眞正的問題似乎是惟一的出路，時報人間副刊這一兩年來脫離純粹文學的領域，轉而關注社會種種問題不能不說也是這樣的警醒。一個健康自信的人會以一種地震儀般的敏感力，來回應周遭烱烱燃燒的快樂與痛苦，一個社會也是一樣，才能步上更堅強、更敏感、更具智慧的道路。

黑格爾有一段話值得抄錄來給大家看：

……矛盾及矛盾解決的過程是生物的一種大特權；凡是始終都是肯定的東西，就會始終都沒有生命。生命是向否定及否定的痛苦前進的，只有通過消除對立與矛盾，生命才能對它本身是肯定的。如果它停留在單純的矛盾上，不解決那矛盾，就會在那矛盾上遭到毀滅。

文化是一無捷徑的，它從未知啟始走向未知的終局，但緊扣住生活總是不錯，因爲生活

即是傳統，生活即是現在，生活即是未來，一切都無可逃遁。

《人間》的參與整個社會經濟奮鬥應景我們這個文化的福祉，藝術家和文學家都不應該只是擁有眼睛及耳朵的笨人或低能者，他們同時也是這個政治社會的動物，也應當為他自己以及周遭的其他人貢獻自己的關注和力量。沒有人能真正幫助別人，惟一能做到的不過是使自己的理想不致瀕於破滅罷，朵洛西亞・蘭（Dorothea Lange）在寫給她母親的信中談到拍攝「流民母親」（Migrant Mother）這張照片時所提到的即是這種相濡以沫的情感。臺灣年輕一代的攝影家，能在攝影這項工作本身向無利可圖的情況下參與這樣的奮鬥，對他們的一生應當會有決定性的影響吧！藝術決不僅止存在於人類官能的愉悅及滿足上，它必須啟發開導人們的官能，必須在改善人類集體存在的過程中扮演一個角色，只要社會存在著不公正與不善，藝術有義務加入視覺教育與視覺勸導的工作，使這個社會走向更好的路途。

又或有些只對攝影品質感興趣的藝術家曾說：「我們同意你的理念，可是你們有怎麼樣的標準呢？不能把這些照片都稱為好的藝術品吧？」關於這樣的問題我們要拿杜威（John Dewey）的話來回答他。藝術品是一種「經驗」——它並非只是對藝術創作者及他的朋友們有意義的孤立現象，而是作者做為一個社會動物所吐露的整體生活經驗的結果。從這裏頭才導出許多「品質」，但沒有一種品質能和產生它的環境以及生活經驗分隔開來，任何一個妄

想把自己從寬廣的世界中分立出來，而專心追求品質標準的藝術家，很難脫逃是個低品質的創造者。藝術來自生活，而不是生活來自藝術，只有透過增強藝術創作者和社會經濟之間關係的活動，才能使品質建立在真實、寬廣的價值上而獲得真正的提昇。在一個活動一開始時便要求所有的藝術家都符合某種靜態的品質標準絕對是荒謬的。

攝影家渥克・伊文斯（Walker Evans）在接受保羅・康明思（Paul Cummings）訪問時，甚至把自己的路子界定為「非藝術」及「非商業」的，「非商業的」我們很容易了解，但「非藝術的」的說法，無疑是在提醒我們當我們在耕犁一片全新的土地，當我們在面對事件的客觀狀態，而被迫不得不優先考慮社會的因子時，文學及藝術的想法應該被暫時拋棄。

他認為一位攝影家的態度及情感，會決定相機及作品的角度。而好的紀錄照片有幾個原則：一是摘錄式的，二是沒有濫情，三是具有原創性，四是帶有視覺衝擊但不是太圖象的。這是他在耶魯教學時對學生們所說的，或許對此地萌芽中的年輕攝影家也有幫助。伊文斯極反對時尚、反對潮流，認為報導攝影、紀錄攝影絕不可淪於一窩蜂式的時髦，而需由有真心的人去做它，他曾在三十年代紀錄了布魯克林橋以及美國本土中還沒有被發掘、還沒有被人研究過的舊式建築，許多年後又花很長一段時間紀錄無名的地下車乘客，把它當成一種自己對於「愛」的投資計畫。伊文斯或許沒有其他許多攝影家那麼有名，但確是報導攝影家中了不起

的人格典範，《人間》若能在整個創辦過程中培養出幾個這樣的人物，無疑將對這個社會產生很大的貢獻，而想要把中國人意識的新形式帶到攝影裏的這個想法也將有更大的可能吧！

不過話說回頭，一個雜誌是否能對社會產生長遠的影響，雜誌的生命期以及持續的活力都是重要的因子。和所有的雜誌一樣，這部文化機器開動以後，是否能從這個社會中獲得必要的經濟支持，以及稿源方面能否持續不斷地維持在相當的水平上都將是它成敗的關鍵。想把人性從刼難中拯救出來決不是件零星的工作，怎樣使人們覺得這個雜誌是從他們之中波湧出來，將是這個雜誌最大的課題，而只有當它獲得更多的認同及支持時，才有可能爲這個社會做出更大的貢獻。我有時候想，這個雜誌好比我們這個社會的試紙，當它被沾到裏頭時會呈現怎麼樣的顏色我們並不知道，但若不去嘗試我們永遠不會明瞭這個社會的決心，也許它會走上出奇成功的路子，也許它會落入意外失敗的田地，但可以肯定的是這樣的嘗試絕非沒有意義。

有關臺灣藝術的文字

臺灣的藝術圈有許多奇事，然而最足以反映出畸型與變態的，應該是附隨著大多數展覽、表演而產生的許多既非以廣告形式出現，又復稱不得評論，報導膚淺偏差卻又自以為是的藝術文字，關於這樣的現象，某位新導演的訪問錄中有一針見血的批評，他說：「所謂評論不過是有地盤罷了。」如果再加上「肯花錢」、「有關係」，便幾乎是所有這些藝術文字的全部原因了。

臺灣之所以沒有藝術批評，主要因為我們社會中從事藝術創作的人以及非從事藝術創作工作的人都沒有這一類型的需要，或者說的更露骨些，我們這個社會是否真的把文化藝術當成一回事，都是相當令人懷疑的。

前陣子有兩個據說是「很惹起一些爭議」的畫展，惹起爭議當然是好現象，因為總比一窩蜂吹捧要進步一點，可是當我讀了一些相關的文章以後，覺得這點進步好像也「有限得

很」，因為這點進步只是形式的而非實質的、內裏的、擾亂視聽的情況和以前見到的藝術文字並沒有什麼太大的兩樣。其中一個展覽以山水風景靜物為主，說是花了七、八萬在某藝術雜誌買下十幾將近二十頁的圖片和文字，文章是畫家一位老友寫的，作了很長一篇文，包括娶妻生子等等，很像中國舊式文人的追懷傳記文字，卻和藝術沒有什麼關係。比較起來更值得探討的是一位記者為這個展覽所寫的一篇文字，因為其中大量引用許多名人的話，使這篇文章更有分析的價值：這位記者顯然為畫家所受到的許多批評感到激動，可是不平的心卻又使他落入另一種恐怕至今猶未覺察的危機。

許多人對這位畫家的批評都是「沒有達到反映現實的功能」、「沒有明晰地勾勒出他逃避的對立面」，連對畫家稱揚備至的老友也期待「他的畫筆日後能注入更多的寫實，題材能處理更多芸芸眾生的形象」，這些評語乍看冠冕堂皇，其實都是沒有辨清各種藝術懷具不同功能的混亂思想產物。藝術本來有許多路子，作者由於個人的內裏取向，產生迥異的藝術函數而發揮不同的藝術功能，以某一路數的藝術功能來要求另一路數的藝術，就好比要求碗盤具有桌椅的用途是同樣可笑的，我們的畫家和評論者們卻經常發出如此荒謬不慚的言論，而自喜是文化的引領者，戳破了只有「不讀書」三個字。

「不讀書」是臺灣畫人最大的毛病，有人甚而公開宣稱「因為不愛讀書所以畫畫」，或

是「畫畫和讀書沒有關係」，當然畫畫如果只是「畫団仔」，這些話都錯不到那兒去，可是如果藝術是一種文化創造，問題便不那麼單純，思想理路的清晰便成爲一個重要因子，你必需知道自己在做什麼？爲什麼這樣做？在這樣的路數裏前人已經有了怎樣的成就？而自己可以怎樣再推前一步或別生闡釋？相對地，從事藝術文字藝術批評工作的人也是同樣，如果連藝術的各種元素以及各種不同函數功能都無法分別開來，那麼開了尊口只是多鬧笑話而已，還不如回家好好結結棍棍地讀幾本藝術的書來得實在。

最爲有趣的是還有些人拚力爭論這位畫者的創作方向是否具有可能性，爲文的記者還在文末特地錄下某美術月刊的老闆宣稱這位畫者的創作具有「絕對的發展性」，關於這樣的說法及爭論可以說是極其幼稚的，任何一種藝術都有它的可能性這是無庸爭議的事實，問題在於作者是停留在表相的經營上，還是能夠穿透到精神核心裏，這是很專業的問題，不是繞在外頭用「由己推人」的想法吵嚷可以解決的。天底下最大的恐怖主義，莫過於希望天下人都以我的想法爲想法，可不可能要讓別人去走出來，也只有眞正走出來了才算數，旁人的宣稱斷言都是口舌浪費。

此外我覺得像「明心見性」、「大隱隱於市」這一類的字眼也不宜濫用，每個人身邊都會有許多人了解他的眞實生活情況，報導總以不離譜爲原則，否則讀者便要取笑作者了。臺

灣執筆的人太過輕率，有些報導像寫小說似的，眞是「恩同再造」，當事人讀後竊喜之餘

不知會否想到此人寫的是否卽足在卜區我，這種案例比諸「一句話」可以擴展成三五千字

的「作文家」要來得危險，因爲前者會擾亂社會視聽，後者不過打混罷了。臺灣許多記者不

看展覽不與作者交談便能寫出報導是眾所皆知的，但若是訪談後寫出「人格再造」的文章，

便是五十步與百步之比了。

關心臺灣藝壇的諸君前必選讀過好幾篇以「看不懂的畫」爲標題的藝術報導，我常想：

這些撰文者是善於揶揄還是老實的可以？若是大篇大幅地在報章雜誌上承認自己看不懂畫卻

仍然吃著藝文記者這行飯不是很不可思議麼？老闆會不會因此炒我魷魚？若是要批評他畫的

不好，能不把論點拿出來麼？而這樣的標題豈不是「文不對題」？或者竟該說是「題不符

文」了？不能不說是可怪的事。

關於另一個展覽的幾篇文章比較可看一些，是寫三位從未出過國門的本土藝術家，其中

一篇在副刊上發表，雖然是爲熟人寫的，但在推介之餘也以一些婉轉有趣的訪談實事投影出

幾位創作者及臺灣整個藝術界的種種問題，算是對朋友以及對社會的立場都沒有失卻，雖

然不是由專業的觀點來談，但確是少見的持平文字。另有一篇是他們請帖上的介紹文字，可

以看出是受過相當訓練的人的手筆，但宣傳意味太濃，然最令人不解的是，他一面強調這三

位畫者是完全由本土中成長出來的，可是同時卻又高唱這些臺灣的新繪畫和國際潮流不謀而合，如果臺灣的本土藝術和國際潮流搭邊員是這麼重要，要是搭不上邊怎麼辦？與國際潮流是否不謀而合事實上對這些人是毫無意義的，如果他們走的員是本土藝術的路。我們的藝術家孤獨地創作一二十年，為的竟是等待一個新的流行來肯定自己，豈不是滑稽的事？臺灣藝壇便是出現很多這種似是而非的論調，使一些頭腦原本不怎麼明晰的藝術家陷入更大的混亂。

對於被忽視的藝術家，我們為他們應該爭取的應當是整個社會對於藝術家的正確認知，而不是為他們爭取更多到美術館畫廊展覽的機會，好幫助他們成名、賣畫，宣稱自己舊年的努力有多符合新的藝術潮流，否則他們不被忽視以後不是和各時代徵名逐利的流行藝術家沒有什麼兩樣？還談什麼忽視與不忽視、埋沒與不埋沒呢？

許多人在為別人、為自己抱不平的時候，反而失掉一顆清醒周到的頭腦，於是你會在他的不平中看到另一種不平，這是寫文章的人常犯的大忌，或許我自己也常觸犯這條律法，但願意拿了來和大家共同勉勵。

爲欣賞「德國現代藝術展」準備的一些功課

關於如今正在臺北市立美術館展出的「德國現代藝術（一九四五——一九八五）」這項展覽，我們在報章雜誌上看到許多宣傳文字，一再追加預算說是花了一百多萬，遠從德國弄來這批藝術原作當然是費了很多人力和心血，可是一直到現在我們卻還沒有看到一篇文章，約略地來告訴我們這究竟是一個怎麼樣的展覽？它是否負的卽能代表德國現代藝術的全貌？如果不能，它又是一個如何的抽樣？而從它的歷史淵源中我們應該怎樣來瞭解這個抽樣，從而對我們的社會產生某些比較實質性的助益？其實這篇文章本來輪不到我來寫，因爲我們頗有幾位留德回來的藝術家，不過既然沒有人肯來做，只好硬著頭皮來揷話幾句。對於德國、俄國、墨西哥及南美許多國家的藝術，我有一種很難分說的情感，總覺得它們和中國好像流動著某種共通的命運，叫人無法釋然忘懷，以是對這些國家的種種變動有一股出乎個人的特別關注，但首先必需宣稱，決不是專家學者式的。

這次參展的藝術家大概只佔我所知道的著名德國藝術家的一半，而且多偏向德國第二次現代運動的第二代，或許還偏向某些地區。如今舉世聞名的藝術家像巴斯利茲（Georg Baselitz）、呂貝茲（Markus Lüperz）、基弗（Anselm Kiefer）、潘克（A. R. Penck）、波爾克（Sigmar Polke）、朵古庇（Georg Jiri Dokoupil）都在我們不知原因的情況下未曾參展，霍迪克（K. H. Hödicke）、柯貝靈（Bernd Koberling）、密登朵夫（Helmut Middendorf）、費庭（Rainer Fetting）的作品也都付諸闕如，以社會雕塑觀聞名的波伊斯（Joseph Beuys）只來了一件折斷鋼刀外捲毛氈的小作品（題名為「武士刀」，應該是一種對軍國主義的批判罷！），以及印曼朵夫（Jörg Immendorf）只來一件版畫作品，都不能不說是熱愛德國現代藝術的人引為惋惜的事。不過這次展覽場上的作品，在這荒漠般的藝術環境中還是頗有可觀之處，最起碼大多數人可以親眼看看在藝術的領域裏，我們所知所見之外，另有多少種思考的可能性，不管這些作品以後在歷史的篩器中是否能夠留存下來。

在談論這些作品之前，我們不能不簡單敍述一下德國第二次現代藝術運動的背景。德國的第一次現代藝術運動即是眾所皆知的表現主義這段時光，後來希特勒禁止現代藝術活動，並舉辦著名的「墮落藝術」展做為全德人民的藝術反面樣板，使德國現代藝術橫生生被斬斷，許多藝術大師因而流亡異鄉，後來美國藝術雄霸天下，事實上也跟希特勒的勢力在整個

歐洲蔓延有關，美國藝術史上幾個重要的學校「新包浩斯」、「黑山學院」、「紐約藝術學生聯盟」，都由流亡美國的歐洲大師所領導，美國藝術之所以有今天的地位，不能不說有一部分是託了希特勒這位德國妖孽之福。而當紐約畫派勃興時，德國反而因爲在戰亂中失去了許多位現代藝術的重鎮，被一波波由美國發生的新的世界性藝術潮流淹漫得幾乎亂了陣腳，這時幸虧出了波伊斯、巴斯利茲、呂貝茲等相當的一些人物。

呂貝茲一而再、再而三地於談話中表示，拒絕成爲依賴美國式抽象而創作的藝術家，雖然他和美國抽象表現主義大師高爾基（Arshile Gorky）是早年親密的朋友。這種拒絕成爲美國各種藝術運動的學徒的反對聲浪，不止發自呂貝茲口中，還有其他一些老的和年輕的藝術家。不過呂貝茲的作品幾乎要到六〇年代早期，才眞正明確，全然的擺脫假設的美國藝術領導權，這段時間也正是巴斯利茲發表他的鄭都宣言（Pandemonium）的時候。我們還應該注意這時美國本土境內也出現了同樣反社會、反形式的宣言，像偶發藝術以及後期抽象表現主義比較粗魯不文的一面，當然這都是後話，因爲這些美國本土的反社會、反形式宣言不可能在德國六〇年代早期的回顧觀點中露出頭角。呂貝茲認爲美國人並不是他的「父親」，他的風格法則沒有一項是由美國人所引發的，雖然他自己透露鮑洛克（Jackson Pollock）的早期作品對他有決定性的影響，但熟悉美國藝術史的人都知道，鮑洛克的早期作品受墨西哥畫家

影響很深，還有紅人的原始繪畫。

巴斯利茲比呂貝茲年長三歲，兩人可以並稱是德國新繪畫的試金石。巴斯利茲似乎是義大利樣態主義版畫（Mannerist prints）以及非洲雕刻的對偶合成體，人們或還記得名藝術史家亞諾‧豪瑟（Arnold Hauser）認爲現代運動始於樣態主義的論點，當然我們也不會忘記原始藝術對種種現代化運動的影響。巴斯利茲對於直接、穿透的精神力量有一種逾越常人的狂情，他費盡苦心希望能以自由的心靈和筆觸，畫出傳統爲自己捏塑虛設的韁鞍。六〇年代開始他有許多人物便都是上下顛倒的，後來竟成爲他底風格的標誌，好像這些畫本來就不能從正面來讀，因爲在這個時代這個世界中，人的處境本來就是這種悲劇沉痛的顛倒錯亂。他的畫不只是上下顛倒的，而且是由內向外的，像是畫面上所有的筆觸以及形體的顛倒狀態都是由人底內部放射出來的，它和杜庫寧（Willem de Kooning）從空間裏挖掘出形體又不相同。至於呂貝茲則爲了避免被人定型歸類，不斷地變動他的風格基礎使他的創作曲線產生一種強烈的不安定性。但他的藝術不安定性並不是無風格的，而是一種譏諷地設想墮落和腐化後所產生的諷刺體系，它完全是針對美國前衛運動中高度一致的個人風格而發。這種想法後來影響了許多更年輕的藝術家，如此次參展的梅茲（Gerhard Merz）、海德（Klaus Heider）、吳理希斯（Timm Ulrichs）都有這樣的傾向。巴斯利茲的畫面著重線條和筆觸，呂貝茲經常

偏向量感的經營。

對基弗來說，繪畫是一種觀念藝術：他向我們展現，整個所謂繪畫藝術的復活，事實上是觀念思考的結果。把理念等同於藝術視界的觀念藝術非常適合於德國的民族性，而基弗尤爲個中翹楚，他把榮光的德國過去和藝術中的抽象理念完美地結合在一處，所關切的是文化和抽象藝術之間的關係，幾乎每件作品都是歷史事實和他底抽象經驗互相對話的結果，他雖然把抽象藝術當成一種容許發掘意外聯結及意義的方式，但他的藝術經常帶有某種圖像主義的基礎。譬如他近期的「名歌手」（Meistersinger）便是在一片像是森林又像是深沉地界的色料上，以十三組稍許帶著聲浪或閃電暗示的婆稭代表十三位名歌手，很令人聯想到華格納和尼采。另一件「世界智慧之路」（Wege der Weltweisheit）則在畫面上展現許多從舊式插圖中取來的德國名人頭像，其中有詩人、哲學家、半傳奇式的人物，都像從似是日耳曼生命樹的德國森林根部冒長出來，這片森林很清楚地標明是屬於「野人」賀曼（Hermann）所有，他是傳說中毀掉法里留（Valerius）羅馬軍團的傳奇人物。

潘克和印曼朵夫的繪畫風格雖不同，但也都是觀念主義者。潘克的創作方式和呂貝茲一樣屬於準自動性技法一路（Quasi-automatist），印曼朵夫則以一種嘲訕的手法走在社會寫實主義的路徑上，描繪的是滿佈衝突矛盾的世界以及被撕裂的人形。潘克的人形被縮減成最

簡單的象形文字般的辭彙，好像數學系統中的啟始——「零」字一樣；印曼朶夫所呈現的人物則似爲兩個世界所撕裂，永遠無法逃出個人處境的自相矛盾。然而在兩人的作品中，這種張力最後都是以個人自傳的形式被表達出來，潘克是一九八○年才由東德逃到西德的畫家，印曼朶夫則住在兩德邊界上，他們好像精神上的互補部分，又像是轉換的自我或是來自同一世界不同部分的弟兄；潘克過份個人的藝術觀念彌補了印曼朶夫強烈社會取向的批判態度，兩人的作品像鏡子般互相照映對方，似是意味著東德和西德的悲劇分裂。

波爾克的藝術則把所有所謂近代前衛的「高級藝術」都從神話中打了下來，留予我們一種折磨煞人的空虛感，他底藝術來自通俗文化的美學，告訴我們藝術可以留在一種不加界定的境地，而根據觀者的官覺來告訴他自己是處於一種怎麼樣的狀態；他並不解決形象之間的並置關係，只是以觀念或嘲諷的態度組合形象和背景，拒絕所謂的和諧整體性這種幻影。在這次展覽中我們也看到許多近似這一類的情感，一位大師出現通常都會影響許多人，不管這些人如何想擺脫。像是波伊斯的遊魂幾乎盤桓在所有德國新藝術的上方，因爲畢竟是他第一個在新的原創感上，意識到「傳統」和「現代」以及「根本」和「新」之間的交會處；波伊斯的材料從油脂、毛氈、泥土、紗布，一直到動物標本、十字架等各式各樣的物體，對他來說幾乎沒有不能用的，每樣東西經他使用過後都似乎帶著某種象徵意義或是沾染著某種宗教

氣氛，他的目的在讓藝術進到生命中的每一個領域，把政治、宗教、科學、藝術視為一體；

若是先熟習了波伊斯的藝術再來看這次展覽中的許多繪畫雕刻，便不會覺得怎麼意外，這次展出中十分惹人注目的于克（Gunther Üecker）許多都是由波伊斯發展出來的，雖然我們不能不承認他的作品亦有特殊迷人之處，像「時間之磨」以及標浮在刀尖上的「命運」，然而逸出魔掌的部分仍屬不多。

展覽中大多數的畫從比較嚴格的藝術史的角度來看，都是比較不沾染文化歷史特質的，有的偏向抽象表現主義，有的偏向傳統題材（人、動物、植物）、有的偏向普普、歐普，也有從霍夫曼（Hans Hoffmann）一路拓展出來的，好像在幾種不同的藝術圍攻下閃來閃去卻始終沒能脫逃出來。少數我所深愛的作品是色彩深沉豐富、結構緊密、造型堅實的克利格（Dietr Krieg）、運用多重媒材創造出飄浮遊移空間感的仙客爾（Hermann Schenkel）、色彩奔放筆勢驚人磅礡的徐朵樂（Walter Stöhrer），華麗沉鬱完全用直線筆法交織成生命網絡的秀夫斯（Rodolf Schoofs）。至於莎樂美（Salomé）、齊默（Bernd Zimmer）這班柏林藝術家，只能以一種驚人的力動感來了解，我們幾乎可以說他們代表德國第一次現代運動的表現主義的簡化，他們以強制的、我執的方式奔走於自我和媒材之間，不斷重複已熟悉已同化的表現主義技法，來達成某種近於樣態主義的鬆散的、人為的流動感，像是住在柏林

這項奇特的生活經驗，除了披瀝成酷烈如火的繪畫能量外別無他途。

雕刻方面我則欣賞哈耶克（O. K. Hajek）的「都市空間符號」，哈耶克的風格或許從這樣單一一件作品中看不出來，不過有心的觀眾可以注意作品解說。哈耶克的創作觀念大抵是由包浩斯系統發展出來的，他的作品企圖將藝術和公共空間結合爲一體，除了繪畫和雕塑外他也從事都市陸標、都市圖像以及路旁標誌的設計工作，並把自己在政治文化上的一切努力都視爲藝術品，企圖努力爲藝術在社會中扮演的角色重新加以定義，冀望每個人都能分享藝術家的創作。于克的雕刻前面已經談過，不過他的作品應該能拓展此地人對於雕刻的新觀念。會場一入口洪達西（Ulrich Horndash）的「音樂堂」是我深愛的作品，成排的長旗上印著像迷宮、籃球場、田徑場、家族徽號還有其他無以名之的圖案，似是一件舖陳各種不同學科各種不同世界的宣告，布旗上的車線、綯折、旗桿、螺釘以及燈光投射拋落下來的隨風輕動的光影變化，都是作品的一部分。另外沃爾夫（Günter Wolf）用三塊大小、高低、折招次數都不相同的鐵板組成的結構主義混合極限藝術的黑色巨型雕刻亦有可觀。馬亞諾夫（Wasa Marjanov）的超現實建築主義雕刻有一種動人的奇趣。

海德（Klaus Heider）的攝影作品也不能不提，他用簡單的影像直接有力地告訴我們視覺騙局的眞相，而又像是另一種把四圍環境及影子涵蓋在內的觀念雕刻。

最後我要提出的是一些作品以外，在展覽佈置上不該犯有的錯誤。首先，掛畫不應該用尼龍繩，尤其是國外的畫內框沉重結實，尼龍繩會因重力長期下拉而變長，作品的位置便會偏墜在適當視線的下方。第二，像柯那波（Imi Knoebel）的「七角」作品，決不可以拉線來掛它，它底周圍除了白牆外什麼也不能有，這是這一類型作品的特性，否則便要破壞原作的意圖造成誤導。第三，為什麼非要拉起圍線立著禁止跨越的牌子？裝置作品這樣一圍等於全部完蛋，可笑的是我還在會場上看到有人因為想靠近些讀一讀被圍作品的解說，結果把柵欄整個拉倒，拉了圍線卻又把小字的解說貼在牆上，誰有那樣的千里眼去看？第四，吳理希斯的攝影作品居然透出館內消防栓的紅燈，簡直不可思議。五，作品解說有好些處是錯的：莎樂美（Salomé）的「戰鬥學校」材料顯然是不透明水彩（Gouache）或壓克力而不是水彩（Watercolor）；印曼朵夫作品的素材說明應該不是「橡膠、布」而是「套色版畫，橡膠版、布版混合」，或許還該註明「加刷底色」；吳理希斯的「Alphabet and Signal Flag in Waves」我不懂為什麼要譯成「海洋・悠然」，這是浪漫過頭的作法，「波上的字母和旗語」不但清楚而且準確；六，史多爾（Arthur Stoll）有兩張畫布顯然是一幅作品，卻立了兩件作品說明。不能再這樣一直點數下去了，恐怕還有別人看出更多展示上的錯誤，我們的美術館工作人員上上下下都太離譜了，不能不讓人著急。這樣的事我們要當成一種大眾藝術

教育來看，不但每個美術館、文化中心的工作人員必須知道，而且應該讓每一位參觀的人都了解。我曾在古金漢博物館看到一位中年婦人不小心，撞翻一件倚靠物性平衡架成的現代雕刻，鋼針撒得滿庭滿地發出刺人耳膜的尖響，可是事後並不因此把所有作品都圍起來。其實說穿了這是一種生活上的文化教育，別的國家小孩都可以做到的對於藝術品的認識與敬重，我們的大人和小孩就永遠學不來嗎？還是我們寧願相信這些都是永無救藥愚蠢無知的獸子，一代一代地圍下去？

藝術評價上的一些基本態度與認識

去年我所讀到的一些藝術上的文章，所聽到的一些演講，還有私下和朋友們的某些閒談中，很感覺到此地對於藝術評價上種種問題的懵懂狀態，不管說話執筆的人是有意識地對某一位畫家從事褒貶，或是只是無意識的感興而涉及藝術評價的問題，都像是很嚴重地缺乏藝術評價上的一些基本態度和認識，而做著毫無學理根據卻又純粹從個人主觀想像中捏造、冒長出來的畸形言論，這些作者和論者許多甚至是國外遊學多年，如今經常四處演講撰文很是受到一般年輕學生追從擁戴的畫家和作家，令人不能不驚覺這是可憂的現象，一個社會缺乏了對於藝術評價的基本認識，便等於該一社會中許多真正從事藝術創作工作的人注定要被埋沒，這豈是社會的福祉？

雄獅美術八五年六月號的鄭善禧特集中，有位名作家先生發表了一篇〈淺談中國近代水墨畫的發展一致畫家鄭善禧〉，文中除了毫不意外地向鄭善禧致敬之外，並極力推崇齊白

石、徐悲鴻、黃賓虹、陳衡恪這些老畫家，但卻有意地貶低傅抱石，認為傅抱石一路復古，在題材、技法、觀念上都沒有留下疑點、困難與尷尬，因此除了提供對中國傳統繪畫理論整理的興趣外，作品本身遠遠不能與齊白石、徐悲鴻相提並論，這樣的評價法的確是石破天驚前所未聞的，作者不知道是真的「淺」還是以「淺談」做為中國舊式文人的慣性自謙？關於傅抱石是否真的「一路復古」的事，我們權且順著這位名作家的筆路，因著題材、技法、觀念一項一項地來加以考察。

先談題材：傅抱石當然是以古典題材的處理最為聞名，他所畫的屈原、湘君、山鬼、少司命、杜甫、王羲之、晉賢圖、永和九年蘭亭雅集、虎溪三笑、龔半山與費密遊詩意、月落烏啼霜滿天、平沙落雁、大滌草堂圖、琵琶行，還有這些年來現在蘇富比拍賣場上的唐賢詩意圖冊，都是可以垂世的名作。如果我們說這樣的題材脫離生活沒有意義那是不可思議的事，傳統本來便是在我們渾然不覺的情況下滲透在我們的生活，流動在我們的血液裏，我們在史書、文學作品和藝術作品中所讀到的，令我們對我們的文化源頭產生一種必然的好奇和想像，這種好奇和想像是人類精神生活中很重要的一部分，人必需瞭解過去、清楚現在才能更堅定地步向未來，因此每一代都會有一些創作的人試著用新的表達方法對過去的題材、心靈從事新詮釋，如果今天在臺灣從事所謂文化藝術評論工作的人以傅抱石的古典題材為詬

病，那麼無異是宣告此地這些年來雲門舞集、蘭陵劇坊還有許多以古典題材為創作的戲劇、

電影、文學和美術都是毫無意義的，這豈不是自掌自嘴的狂妄可笑事。

接著我們再來考察傅抱石的創作真的只侷限在古典題材上嗎？我們看他的嘉陵秋色、待

細把江山圖畫、歐洲風景、中山陵、鏡泊飛泉、北國風光、全家院子、山麓小景、雨花臺、

古堡、虎跑、鏡泊消夏、布拉格教堂、布加勒城堡、水電站、梅花山都幾乎完全是寫生出來

的（見中華書畫出版社的《傅抱石畫續集》），其中有西式的建築、民國的服飾、電線桿、

煙囪、教堂、汽船、工廠、火車、紅綠燈，在他水氣迷濛的畫面中並不顯得突兀，「在雲山

蒼茫中不食人間煙火」的評語，讀者們即使不看原畫只讀我的描述也要知道是錯的，這位名

作家到底讀過多少傅抱石的畫而妄下斷語，讀者們是可以想像的。

至於技法方面，傅抱石的獨步藝壇是無可爭議的，抱石皴幾乎是每一個醉心過水墨畫的

人，都知道的名辭，不過傅抱石並不是為技法而技法的人，他對畫面中的空氣和濕度有一種

特殊的敏感力，他的水氣迷濛和雲山蒼茫並非枯瘠的傳統因襲，而是如英國畫家泰納（J.

M. W. Turner）一樣發源於科學、生活經驗的個人風格。傅抱石的兒子傅小石在描述他父

親的技法時有十分生動的刻繪，是研究傅抱石十分重要的資料。傅抱石的一部分技法和抽象

表現主義有著密切關聯，因此當時很受衛道人士攻擊，最有名的便是文學史家盧冀野譏嘲傅

抱石的打油詩：「遠看似冬瓜，近看癩蛤蟆，原來是山水，哎呀我的媽。」傅抱石許多畫湊近去看全是亂點亂線，退出來後卻才發現這些亂點亂線長成、凝聚的形象，光憑這點要在技法上說傅抱石「一路復古」也是說不通的。十幾年前當我還在唸書時，曾在尊古齋看過一批送去重裱袁守謙先生收藏的傅抱石小册頁，其中有一張乾筆皴擦出來的簡筆小山巒，像是一朵朵怒放的菊花，簡直是純粹抽象表現主義的作品。我所批評底這位名作家把水墨和抽象表現主義的關係加在另一位大陸畫家吳冠中身上，吳冠中的作品如何我們姑且不談，但中國水墨和抽象表現主義的關係，最少可以向前推到黃賓虹、傅抱石是可以確定的。又從某個角度來看，這種拿中國水墨畫來和西洋畫派攀扯關係的說法或許竟是毫無意義的，但能這麼體諒地來爲吳冠中找臺階，卻又如此薄待傅抱石簡直不可思議，希望這不又是某種口號的產物，這種爲了希望別人盲從自己的想法，而企圖把所有和自己意見不相符的死人、活人都打倒的封建觀念應該改一改啦！其實或許也沒有這麼嚴重，只要能結結棍棍靜下心來多讀點書再說話，那麼對自己和社會會有更多的好處吧！

最末項是傅抱石的觀念。傅氏著作很多，有興趣的讀者可以自己找來讀，題材和技法事實上是從思想和觀念中映射出來的，擁有與眾不同的創作題材和技法的人，他底思想和觀念不同於人是不言可喻的，這個題目過於龐大不是這篇小文所能負荷，我們期待別的專家在更

其學術性的刊物來談。

關於傅抱石沒有留下困難、疑點和尷尬，決不足以因此貶低他在藝術史上的地位，從他思索問題的方式以及解決問題的方法使人可以得到許多借鑑。具有大才力的藝術家通常可以相當完滿地解決自己思考的問題，才力稍弱的藝術家雖不能及身而成，但能把解決到某種程度的問題交予後代亦不可等閒忽，每一位不模仿過去也不模仿外國的藝術家，他們所面臨所思考所解決的都是具有時代意義底不盡相同的問題，妄斷其間高下都是癡人妄語，我所談到的這位名作家極其推崇的齊白石和徐悲鴻，恰好也極推崇傅抱石的作品，不能不說是好笑的事，抱石先生有一幅著名的大滌草堂圖便是由徐悲鴻題識，上書：「元氣淋漓，真宰上訴」，徐氏在地底下看了這位名作家如此捧他卻又蓄意貶傳大概也要搖頭苦笑吧！還有鄭善禧先生，善禧先生不知如何看法？藝術評價一定要以作品為依據，否則跟狗兒喘氣沒有啥麼兩樣。

在國外藝術評價要靠很大型的重要回顧展，然後由專家學者出論文印畫冊，很多展覽一輩子只能碰上一次，錯失了可能再永無機會。在中國沒有人力沒有財力策畫這樣的展覽，於是要靠學者們在私人收藏中鑽來鑽去，撰文出書予眾人看，但是名利取向的社會中真假學者一般人是分辨不來的，於是許多糊塗人石了好畫家的壞畫冊以及壞畫家看來堂而皇之的畫集

子，便輕易妄下斷語，其實畫冊很不準確，很容易對沒有見過原畫的人產生誤導，尤其印刷編輯水準低劣的畫冊，看了壞的畫冊不如不看，就像完全不懂藝術的外行漢所策畫的展覽不可看一樣。很多人家裏買了許多書和畫冊，懂得版本的人一看卻都知道就是垃圾，只能說是浪費錢，臺灣應該有一輩人專門介紹好的書、好的文章，批評壞的書、壞的文章，有心上進的人才不會浪費了錢卻又把腦子看壞了，當然這需要社會上大多數人都先有這樣的警醒和需要，否則到頭來還要落入另一批學問稀鬆腦袋瓜也不怎麼清楚的胡言亂語者手中。

另一篇文章登在甫一出刊卽被查禁的新的藝術雜誌上頭，是一位歸國學者的隨筆，其中有一條：「瑪麗・卡莎特（Mary Cassatt）的重要性大概像羅蘭珊（Marie Laurencin）一樣，是『婦女保障名額』吧？！……」這段文字雖然只是輕描淡寫卻牽涉到藝術評價的問題，瑪麗・卡莎特我沒有研究過，說羅蘭珊屬於藝術圈的女性保障名額應是超過了頭，我們不談原畫，光看臺灣不難買到的日本求龍堂出版阿部良雄監修的《羅蘭珊畫集》，便可以看出羅蘭珊獨到的地方，阿部是羅蘭珊專家，集中選入的畫跟許許多多俗流的羅蘭珊畫冊都不相同，連畫面細部的割截好似也都在他的處理下爲羅蘭珊作品添了新的註腳，我曾在紐約齊爾品家及許多私人畫廊中見過羅蘭珊作品，她底色感、題材及畫面結構處理都不應當是「婦女保障名額」一句話可以抹殺的，有的人喜歡強烈熾熱的畫，見了女性溫婉或者沉著寂靜的畫總覺得

不過癮，那是可以理解的事，但寫成文章要影響許多人不能不多加考慮，我總覺得一個畫家辛辛苦苦工作了一輩子來樹立自己的精神面貌，在沒有學術論據的情況下，想用橡皮擦把人家一生的努力全都抹去，不應當是可以稱道的事，關於這樣的隨筆文字雖然無需多加苛責，但是還要奉勸讀者們不要隨便迷信所謂的專家。

最後要談的是常玉和趙無極的評價問題。臺灣此地的人很喜歡和留法回來的人爭論這個題目，許多年輕畫者和學生們也喜歡在公開的演講裏或私下的談論裏詢問前輩畫家學者的意見，好像要爲他們兩人判出高下生死，有一回我聽一位法國回來的名畫家公開答覆說常玉不過是個破落戶罷了，我當時聽了心裏很是吃驚，一個受人尊敬的前輩畫人這樣答覆問題等於糟蹋自己，其實趙常兩人的年代、背景、性格、氣質都不相同，作品的路數也大不一樣，要分高下本來是孩子的看法，一位地位尊崇的名畫家也糊塗當真起來而且態度輕率得令人不敢恭維，不能不說也是欠缺了藝術評價的基本態度和認識，這樣的畫家大概大不到哪兒去罷，因爲眞正懂得藝術創作的人不可能不懂得尊重別的藝術家。法國的人看到怎麼樣的常玉作品我們不得而知，但臺灣歷史博物館收藏的這批常玉作品不能不說是具有其獨特氣質的，常玉把中國的色感以及吳昌碩一路的水墨筆法擬現到油畫上，是中國現代畫史上很重要的成就，我們不能因爲趙無極在法國的地位遠高過前面的常玉，所以以後的藝術史家不能不討論到，我們不能因爲趙無極在法國的地位遠高過前面的常玉，所以

把常玉貶得一文不值，一個人日後史上的地位並不一定會等同於生前的身份，這是藝術評價上很底層的事實。

當然沒有離開過臺灣的人對常玉的了解很有限，正如同臺灣的人對趙無極的作品了解很有限完全一樣，可是我想如果沒有重要的大規模底常玉和趙無極的回顧展，法國的人也無法真正明瞭常玉及趙無極作品精神的全貌，斷章取義、瞎子摸象式的個人經驗無需激辯。當我在歷史博物館看到趙無極的展覽時吃了一驚，六幾年的作品還來了許多佳作，七幾八幾年的作品有的簡直像胡奇中早年的皇冠插畫一樣，和我在紐約時庇耶・馬蒂斯(Pierre Matisse)畫廊一年一度展出的趙無極畫展不啻天壤之別，當然這牽涉到運費、保險、畫價及購買力的問題，不只趙無極，幾乎所有回臺展覽的海外職業畫家都有這樣的現象，連臺灣一些早年留日的老畫家也都不在臺灣展覽好的作品，好畫全都賣到日本去，我所知道的便有好幾位，所以藝術評價的工作在臺灣做起來更爲困難，從事研究工作的人必需有更大的耐心及更客觀的態度才不致妄下論斷。

臺灣鼓勵藝術的方法好像多辦幾個比賽增設幾個大獎便能立竿見影似的，其實灌輸眾人對於藝術欣賞以及藝術評價的基本態度和認識的大眾藝術教育才是最重要的，而我們的藝評家、藝術史家以及藝術行政工作人員，也都需要有計畫地長期性地去努力栽培，這些都應該

是文建會重要的工作吧。

臺灣藝壇筆記（十八篇）

這個專欄開始之前，想先申明個人立場。由於許多年來翻譯、塗抹一點關於藝術的文字，被一部分朋友好意地冠上「藝評家」的稱呼，但批評的困難自己還知道一點，因此不能不加婉拒。基本上，我覺得自己所寫的東西，不過出於一位從事創作工作的人對其他創作者的好奇，以及對於周遭整個藝術環境的感發興嘆，個人偏頗自然無可免卻，但我亦深信只有在公平、開放的「深明自我限囿的主觀意見的並陳」之後，才有「客觀」的「存在可能性」；我常覺得，這個社會有太多冒充執有「客觀」以及盲目迷信「客觀」的人，他們以為「客觀」像帽子或手杖一樣，可以爲自己或某些權威人士所擁有，可嘆的是爲了這虛假、冰僵的客觀，人們經常堵塞甚至遺失了自己感覺、思考以及質疑的最重要的能力。

一、〔洪通回顧展〕九月八日～十八日 美國文化中心

洪通回顧展時，我們很吃驚地看到各種不同的意見，一部分人強調他的作品和鄉土民俗藝術之間的關係，另有一部分人則搬出西方的畫人及畫派來爲洪通作註；更有趣的是對洪通

繪畫的批評，有人說他的畫「賓主不分，缺少主題的感覺」，有人說「就創作技巧而言，洪通全無」，有人甚至說「如果再多接受一點繪畫的表達能力，很可能會有更大的改觀」，這些專家們的意見令人有一種不可思議的茫然，雖然我們並不確知這些見解是否真的吐自這些專家口中。

翻開米謝・德渥（Michel Thévoz）的《生率藝術》（Art Brut）一書，書頁裏正好有一小段是和洪通藝術有關的：「生率藝術站於所謂的有教養的文化藝術之外，因為它代表的是一種對『順從』的拒絕，它蔑視所有一般我們在藝術事件中涉及的價值、模式及歸類，它向我們的教育訓練、我們的社會以及精神病學的參考框架、我們的種族優越感以及以成人為中心的種種態度挑戰——換句話說，也就是向所有以『文化』為名的約束力量挑戰。」

關於洪通的藝術，除了欣賞之外，我覺得或許我們可以做的只是，從他的看事情的方法以及圖像發展的方法來思索一些新的藝術的可能性。譬如從洪通的卷軸作品中，我們便發現某種所有屬於文化框架之內的創作者，不敢輕易嘗試甚至不曾思過、想過的對於中國舊卷軸形式的大膽試探，而他初期一幅由摹仿傳統國畫忽而轉向個人變形的作品，亦予人一種充滿返思的興味；至於一些自由、奇妙的技法運用，則為我們大大打開了筆墨表達的可能性。

詢問洪通和法國素人畫家盧梭（Henri Rousseau）的作品孰優孰劣，我以為是沒有意義

的事，這好比爭論鷄跟狗哪一種是比較好的動物一樣，當然這樣說要得罪許多人。

二、〔朱德群畫展〕十月三日～二十日　國立歷史博物館

這個展覽是幾個月來宣傳攻勢最驚人的畫展，我們看到許多海內外名人為朱先生操刀，連一向少為人執筆的彭萬墀先生也加入陣營，讀了這些文章之後很有一些感想：

㈠好幾位先生強調朱德群繪畫中的「中國水墨畫精神」，有人甚至說「西方人不知把油彩調稀去任意潑灑」；「西方人不知把油彩調稀去任意潑灑」這樣的話不是可以亂說的，因為抽象表現主義中以此為技法的不乏其人，「中國水墨畫精神」也應該不止於油彩對於水墨材料特性的摹仿，以及單純的山水圖像的聯想，而應該是一種超乎材料、技法，甚至某些中國傳統深以為訝的特殊題材（中國水墨畫並不是除了山水之外便無其它）之上的更高的東西，遺憾的是，這樣的東西我並沒有在朱先生的作品強烈感受到，當然這並不是說朱先生的作品便因此不好，而是我們不一定非用這樣的方式來了解這一類型作品。

在紐約時曾和幾個不同國籍的朋友做過一個實驗：在石版上共同製作一件抽象圖像，可以隨意增添改動別人完成的部分，並把它和自己的部分結合成一體；圖像一直進行到雙方滿意之後，每個版印出八到十張黑色版畫，然後各自帶回家依自己的視象著色、增修，作品完成後互相把每一個細微的想法、技法解釋給對方聽。最後我們很訝異地發現每個人的視覺習

慣以及心靈內涵，在不同的文化地域薰染下是如此不同，它等於一種更準確的、更具探索個人想像力、表現力的墨跡實驗。中國人習慣性地把許多抽象圖像聯想爲山水雖然未必是件壞事，但從另一個角度來看，其實正是一種想像上的侷限，抽象畫中的「中國學派」這樣的美夢，眞能建立在這種侷限的想像上麼？

㈠直到今天，我們仍看到許多大型傳播媒體，大篇大幅地刊出許多關於畫展的中國舊式文人腐敗的應酬文字，不能不說是臺灣藝壇的悲劇，許多文字實在輕率到此處我們不忍引用，卻又出自極有身分、地位的名人手筆。

㈡從許多文章中我們讀到朱先生顯赫的畫歷，令許多年輕朋友不禁爲之迷惘，當然我們不知道法國眞正的情形，但我們都知道藝術價值並不一定等同於生前的地位。明眼人都可以看出朱先生用功的程度以及對於油畫技巧的純熟掌握，朱先生畫得並不差，但許多文章火都過了。讀了文章之後再看作品，我們會發覺並未得到先所預期的震動人底生命經驗的動人視象，而抽象畫中常見的「淪於慣性重覆」的危機，我有些出乎意外地發現連在大學藝術科系裏就讀的學生們也能感覺到，無疑這是所有從事藝術工作的人都可能面臨的危機。

三、〈「消失點」—吳瑪悧空間〉十月二日～十一日　嘉仁畫室

可能是件極少人參觀的作品，國內對這一類型的藝術表達形式還不習慣。質地上有點像

這次國際電影節菲律賓年輕導演基拉・塔希米（Kidlat Tahimik）的電影〔噴了香水的噩夢〕（The Perfumed Nightmare），粗糙，但極有味道，或許是吳瑪悧回國以來發表的三件作品中最好的一件。

作品相當簡單，只是在破舊昏暗的釘滿夾板的公寓房間裏，以炭筆在原本經過多次改髹的灰藍的邊邊的四牆及天花板上，藉著廉價夾板的空間轉折拉出一些簡單的點、線素描，白天整個幾乎被封死的公寓空間並未開燈，地面上舊畫室的污漬和四牆廉價的夾板以及邊邊的漆髹強烈地令人聯想人底廢墟，屋子正中是件同樣顏色、同樣材料釘成的五面封死的夾板箱子，箱上有支手電筒，請觀眾照射箱的內部——箱的內牆上是一大堆粉筆寫成的「我」字。

這件作品討論的到底是，人「消失」在這種廉價、破敗的居住、工作空間裏，還是另有所指我們並不知道，但它確實令我們思索某些問題，且不僅是藝術上的。

四、〔洪瑞麟畫展〕九月二十六日～十一月一日　市立美術館

作品年代跨越幅度最大的一次洪瑞麟個展，從三〇年代日本學習時期一直到最近，雖然未必蒐羅了所有洪瑞麟最好的作品，但無疑是一次重要抽樣，可以用來了解洪瑞麟到目前為止的整個創作歷程，可惜整個陳列編年顯得雜亂無章。從旁觀者的角度來看，這樣的割裂式的展示方式，極可能和洪氏一生創作生涯的強烈起落存在著必然的關係。

從藝術觀點看，洪瑞麟最好的作品還是集中在四○年代一直到六○年代的礦工題材，不管是油畫或水墨人物速寫；在這些作品中，我們可以強烈感觸到礦區獨有的光線、氛圍，甚至氣味，還有礦工族羣由於職業習慣所產生的特殊的身體語言，油畫作品雖然時時存在著魯奧（Georges Rouault）的影子，但一部分水墨速寫確實透露出個人獨有的魄力，從部分水墨速寫中，我們很可以了解當年爲何有一部分人對洪氏獨賞青眼。

可惜大多數個人都是脆弱的，洪瑞麟在沉寂多年之後，七○年代以降的作品便開始明顯的趨向下坡，後來當他傳奇性地被發掘、報導出來之後，雖然也曾數度意求重拾信心、力圖振作，但我們發覺他這些年的作品，不僅運筆生澀了，對水彩、油畫顏料生疏了，甚至早年對生命的激情以及豐沛情感也沉消了，我們幾乎可以讀出，有一長段時期他對自己的藝術生命存在著沉重的懷疑。

有時我會想：像洪瑞麟這樣的藝術工作者，如果在創作生命的高峯受到承認，他的一生將會如何？如果他在沉落後，不被傳奇性的再發掘出來，他會變成怎樣的人？當然還有一個更重要的、更真實的問題：如果他真是個誠實、執著、堅強不屈的創作者，我們還能看到他的藝術生命再起高峯嗎？

五、〔許武勇畫展〕十月三日～十八日　永漢文化會場

一直不能決定要不要寫這個展覽，因為心中騰湧一股巨大的猶豫，好像有一些事是自己還不能了解的，而且甚至是超乎藝術以上的東西。

這是許武勇醫生發現自己生病以後，第一次決定對外界公開展出他四十幾年來作品的一部分，以往我們只從一些雜錦式的大型展覽看到他的少數原作，還有便是圖片以及他私人印行的畫冊。老實說，我每次見到他的畫作的印刷品都覺得像插畫一樣──有的是好的插畫，有的是不怎麼好的插畫──可是一看到原作便又修正自己的想法。當然在國外看了名家的展覽再對照展覽所出的畫集、目錄，也常有這樣的情形，但心中的交戰、衝突從沒有這樣大過，因此這回展覽我特地去看了幾次，想弄清到底是怎麼回事。

從比較多的畫作及圖片中，我體會到原來許先生畫作中許多色彩的細膩變化是臺灣目前的印刷所難做到的，再則便是畫刀所呈現的肌理變化，這在許先生的作品中是極重要的，一削減了這兩項，藝術的最精純處便被剝奪。另有一個原因很可能是我們容易將許先生畫作的印刷品誤列為插畫的理由，那就是畫面中說明性的部分太多、太顯明！許先生極崇拜的魯東(Odilon Redon)也有這樣的缺點，當他的作品內容太容易辨認時，便失去了個人獨有的極難傳述的神秘感，而使觀者不再擁有對於作品的想像空間。但從許先生的原作中，無疑我們可以感受一種人格的堅定及澄淨。我曾請教過許先生，他為什麼一直畫他自己稱之為「追求

羅曼主義與美」的作品，他的回答是人生太苦了，所以希望用繪畫來讓人們忘卻世間生、老、病、死的恐懼與痛苦。他談到他所拯救的一位病人，雖然活了二十五年，可是病人家屬卻恨他害了他們一家人，這是令人深心顫抖的人底故事，一位對人懷有柔心的醫生在這俗塵世界中的角色衝突，便是他的創作動力麼？

談到這兒，或許有人要懷疑我把人和藝術混淆在一塊，但我要很坦然地承認，在我的信念裏，人確實比藝術重要，一個人若果丟失了做人最底層、最重要的東西，想當藝術家對我而言直是妄想。

許武勇先生的作品中最吸引我的，其實是一九四三年他入選日本獨立美展的油畫「十字路」，據畫家說，畫中描述的是他留日期間記憶中的臺北橋附近街景，當時已經接近大戰末期，臺籍留學生們都知道日本即將戰敗，但日人卻普遍渾無所覺，留日的他腦海中經常浮起故鄉景色。如今我們從畫面上看，整個街景處理像極一幅舞臺佈景，或許在許氏的潛意識裏，這畫描寫的正是當時臺籍同胞卽將面臨的歷史的十字路口，若然如此，這樣的畫便對臺灣的歷史具有重要的意義，歷史常在個人無法逃避、閃躲，甚至個人無能意及的情況下，預示、實現它的必然性。

六、悠遠的情感——楊善深大陸寫生展

楊善深幾次來臺的展覽中，這一回雖不是最大型的，展品卻屬最精，其中一部分作品我們曾在香港春風畫會編輯的《楊善深寫生集第一輯》見過，但原作的精微氣息卻令人於面臨下產生另一種震動。

國畫圈內的人或許未必樂於承認，楊善深的寫生畫稿高於他比較近於傳統形式的作品（譬如我們在一些比較大的彩色精印的楊善深畫集中所見到的），但從整個中國二十世紀近代水墨畫吸收西方寫實觀念的脈流上來看，這些像是被注滿了歷史以及個人生命的追摹自然的作品，代表著不尋常的意思。中國景物脫離了前代藝術所施用的筆法，所慣用的構結方式，會將失去它的獨特內涵嗎？傳統因襲派的恐懼便在於此；但若由一普遍尋常的角度看去，一張簡單的風景照，對吾人所能產生之觸動，未必亞於一件傳統山水畫，這便說明了藝術的種種可能性正如同人的種種可能性。

我們若拿楊善深的水墨寫生稿和徐悲鴻早期的一些鉛筆素描並列，將發覺一種有趣的相類性，但徐悲鴻所提出、所思索的問題，在這位嶺南派畫家身上得到更高程度的完成。這種完成不只是水墨乾筆技法成功地覆蓋了西洋硬筆的表現領域，而且是以點和線的虛實捏拿變化所創造出來的物象的內部空間以及外部空間，來取代傳統國畫中已經開始淪於濫用的沒有生命的「留白」；再而便是他因景生情隨意抄得寫就的一些關於歷史或地方上的記載，於畫

面經常顯示種種有別於傳統的結構試探，字和畫之間的關係變化，之前我們還沒有見人家這樣活潑的實驗過。西方人所說的「並置」手法以及中國美學中所謂的相激相摩，常在楊善深的寫生集中出現，可惜這次的展品中沒有能夠包羅。

楊善深的寫生畫稿之所以動人，並不是因為它教我們怎樣才是一張好畫，或者怎麼樣畫一張好畫，而是它教我們從事藝術工作的人應當怎樣以虔敬的態度，去覺知生命、歷史以及我們所活存的現實世界，史籍上華麗壯闊的記載與畫面上素樸、荒墟的遺跡相照，予人一種悠遠的情感，這種情感，我們善於自尊自大的畫家們久已遺忘。常聽許多關心藝術的朋友們論談臺灣藝術是否可能產生自己的流派，楊善深的寫生畫稿令我們感悟到比流派更深沉的問題。

一九八七年紐約出版的《鮑洛克（Jackson Pollock）傳》正文前引用了兩段話，一是美國畫家挈斯（W. M. Chase 1849-1916）得到機會出國前所說的：「啊！若是天堂和歐洲由我選，我也要到歐洲去！」；另一段是鮑洛克一九四六年寫下的：「每個人都要到巴黎去或者已經到過巴黎，身上背著『你無法在美國畫畫』的舊糞。想想看，他們全都會回來的！」這位紐約第一代大大畫家所說的，正是臺灣目前藝術處境的藥石。

七、關於邱惠珍的兩個展覽

邱惠珍的畫作於上個月下半月份，以「生活系列」與「人的問題」兩項主題，分別發表

於永漢文化會場及美國文化中心；同早先幾年她在美國文化中心所做的第一次展覽一樣，一部分作品優雅的色彩、細膩的情感以及準確的落筆，頗不俗惡，因此很讓一些不竸尚時髦、偏崇現代的藝術欣賞者矚目，然就藝術而言無疑還有很多可以談議的地方，今以乘便之故，隨意來講，極可能也不一定對。

側聞相較之下，原作者是以比較嚴肅的心情來看待「人的問題」系列，而欲把它拿來和從事創作的朋友們相互切磋，「生活系列」則偏於旅駐歐洲三段不同時期的心情、所見記錄；可是做爲一個觀畫者，我好像在「生活系列」這類筆記式的作品中，對作者的本色有更親切的了解，恍然見到她的作品和音樂之間的關係──莫札特般的音樂或人聲的曲調，貴族的、瑩澈的同時帶著某種易碎特質，有時不可免地濛染某種憂思，這種憂思是屬於有閒的、嗜愛深沉的人要受不了。

美國文化中心會場中的「人的問題」畫作，顯然普遍流於文學挿圖式的輕薄，比較可觀的是「包袱」等少數幾件作品，「包袱」寫一個小人駝身曲背地牽扯一件大網似的東西，就中浮顯一幅奇異人臉，頗動人心；餘它多數則不免在圖象上偏於概念化，展覽推介文字中特別標舉的對於「人的限制的反省」，在我們撤去了畫的標題之後，極可能於畫面上便絕不可尋，好的標題當然可以用來點活藝術的至深微處，擴大它的感染，但藝術卻不可能只賴標

題。從這些「人的限制」中我們好像隱約讀到畫者的限制，這些畫與其說是探討人底種種式的限制，毋寧說是另一種自傳形式的流露；人的限制豈止於憂思與翹盼？不義、執著、暴戾、貪婪、怠惰皆吾人尋見。好比剛過去那年，看到臺灣一位女性編舞者的說是具有「女性意識」的作品，舞中前段大意是說女人並非必得蓬頭垢面躲在家裏「做一位大男性背後的女性」，當然這是對的，但最後舞蹈中出現的「新女性」卻只是穿著漂亮的衣服拿著皮包去喝咖啡學英文逛街扭步，而不是在舞蹈上讓我們覺得，女人並非不可能像男人一樣創出屬於自己的生命事業。

此處當然不在惡意編排創作者的無知、浮陋，而在指論藝術的深廣與準確表達，也不在論定「生活系列」必然優勝於「人的問題」，而是覺得在藝術領域中，我們很難分判什麼是比較重要的題材，什麼是比較次要的題材。藝術中本色當然最為重要，但還要從本色的幼幹上來茁壯、發展。邱小姐的創作現況所呈現的種種問題在臺灣年輕畫人中其實相當普遍，但她所具有的某些誠懇的、不染俗惡的氣質，令一部分人對她寄以期望很是可解，這篇文字也是基於這樣的理由，膽敢以她做為論談對象。

八、談丁雄泉在龍門的展出

這次的丁雄泉畫展，對一般的觀賞者而言或許並不是壞畫，但對熟悉丁雄泉作品的人來

說，卻未必見得是好畫。當然丁氏的作品仍具有它的獨特魅力，映麗的色彩、流暢的線條、時或吐露的奇異佈局，很見根柢，不過內行的朋友們都看出，這批畫比起一九八五年丁氏在美術館展出的展品要差一大頭；色面輕了、平了，喪失了丁氏佳作中慣有的深度，線條也在過度的暢快中缺少那麼一兩分凝鍊，使大多數畫作偏於形式主義式的堆砌，雖然某些小幅儘力使用奇矯的構圖來加彌補，但不免有為構圖而構圖的費力。丁氏這回的作品，若大膽地來說，是愈來愈傾於裝飾、甜美以及偏賴技巧。

一部分人以為丁氏這次的作品和一九八五年美術館那批展品，最大的差別或者在於硬筆及軟筆的運用難易，緣而滋生不同的創作面貌；無疑宣紙毛筆對於偶發性的高度易感，使畫者對於工具掌握的難度，比起容易刪修的蠟筆、粉彩要高出好幾倍不止。不過或許至少還有好幾個原因，使美術館那批硬筆大畫成為不可輕忽的作品：一、那是我們所知道的第一批丁氏完全以蠟筆、粉彩完成的巨幅作品；以偏適於小幅作品的繪畫材料來克服一個巨大的畫面，逼使畫家於困難的掙扎中重新面對創作中最底層的問題，因此我們看不到像這回展覽中這麼「容易」的畫面。二、蠟筆及粉彩這兩樣材料，在本質上便比彩墨凝重，丁氏的色感傾於映麗之美，凝沈內斂的材料對他的色彩具有穩定作用；當然，彩和墨的適度重染亦可達到這樣的效果，但丁雄泉並不使用，也是性格使然。三、其時，丁氏的太太剛死幾年，丁氏在

外雖有風流之名，與愛妻感情實甚深篤，這批畫好像是丁氏在憂思中回顧他一生中美好堪念的歲月（其中有畫顯然是紀念他的愛妻），與其他時期的畫作頗不相同。

這次展覽的畫作與曾在美術館展出的作品，相較之下，代表的是創作上的長期慣性所產生的彈性疲乏加之以生命上的落潮？還是因為在商業場合展出所以不需拿出最好的作品？我們極難得悉實情。不過在國外時常聽畫畫的朋友們說，回來臺灣展覽不需帶太好的畫，因為好的作品往往沒人買，反而二、三流的作品大家搶著要，因此大家都帶可以賣的畫回來，這樣的情形持續了許多年。

但即使臺灣買畫的人真的都只懂得二、三流的作品，我們禁不住要懷疑，這些回來臺灣展覽的海外畫家員的都不在乎本國的人對他們的藝術的看法麼？我想不是。必然另有其它原因，令他們覺得我們整個社會還不懂得藝術，而這其中當然包括：畫廊工作人員對於藝術的知識水平，從事藝術文字工作的自由撰稿人或大眾傳播媒體的工作者，面對一個畫展時所發的議論，以及更大環境中的等等種種，一切都有待我們不規避問題根源地來加努力。

九、陳澄波作品試詮

撇開一部分學院式的作品，陳澄波其實是位游移於素人以及表現主義之間的藝術家，又或許這樣的說法並不準確，因為所有素人藝術實在都是表現主義式的，但素人是以一種異於

學院、傳統或前衛的態度去創作，並在他們對題材的處理、詮釋上嶄現某種具有高度個人特質的天眞、素樸，因此或者我們可以大膽地改換一種方式來說，也就是——他的成功的表現主義式作品，即是他的素人本色及傳統、學院訓練的適度平衡地域所冒長出來的奇花異樹（如他的一九二七年以及一九三○年所畫的兩張自畫像、一九三一年的「我的家庭」、一九三三年的「戰後」、一九三○年的「祖母像」、一九四七年的「遠望玉山」……）。

換句話說，他的作品可念排成三線：底層一線最接近素人繪畫，我們可以很清楚地看出他的原始視界對某些色彩、對某一類型線條、構圖的偏喜，不管是成功的鄉土、生活紀錄，或僅止於感情宣洩的筆墨塗抹。頂處一線最接近傳統、學院作品，也即是他畫來參加展覽、比賽、用以掙出頭地但最抑制本色的作品；整個時代地域的限制逼使他以這種方式來向上爬昇，但他對這一類型作品的不滿足，明顯地呈現在前面所提到的中間地帶創作產物裏——這些平衡地帶的花樹不僅透露出某種奇異的宿命感，而且也把他一些獨特的視覺習慣以一種令人深味的方式蓄涵起來，但有經驗的觀畫者還是可以辨出。

基本上這三條線上的作品是一體繫結的，它呈現的是一位藝術家整個生命追索進退的不同切面，自我完成與現實浮世所謂的出人頭地之間的鬥爭，經常是投身創作的人最大的試煉。

陳澄波的藝術頗令人想起墨西哥二十世紀初期整個本土藝術重建的奮鬥，他的對於土地

以及活動其間的一切平人的柔心及熱情，正是一切不尙空談的本土運動的根苗，臺灣若有一天眞想踏實地建立自己所謂的本土藝術，陳澄波無疑是位可供借鑑的重要參考性人物。在這年輕一代普遍迷於現代主義的執著迷戀。他的堅實的、以一種近於古典重量創造出來的畫作，和一切眞具有原創性，目的在喚醒人們對於現代主義作品，其實是座落在同一國度裏。眞正的藝術是一種指向生命核心的力量。

高爾德渥特（Robert Goldwater）一九三八年談到二十世紀現代藝術家時說：「被孤立的個人處境所引發的種種問題，導致藝術家萌生單由個人的內在意識生產某種東西的最初需要，因此，樸素主義或者是不可免卻的能！」陳澄波一生參加許多競賽獎並投身教育以至政治活動，卻畫出呈現在我們面前這樣的作品，應該是富有深意的。

十、雜談新展望獎

今年的新展望獎公布了，而且作品終於呈現在我們面前，當然，同如世界各地所有的獎一樣，我們聽到評審公平與否的爭論，但若執著館方出版的一九八八年中華民國現代美術新展望得獎入選作品簡介的小折頁，把每一位作者爲自己作品所撰的簡短解說，和現場作品一一核對，並加以仔細咀嚼，或許可以發現一些更富意思的現象。

下面是一部分完全屬於個人的觀察：㈠入選作品中有解說和作品全不相干的。㈡少數作者大談對本土的關切，可是整個創作語彙卻是純西方式的。㈢某些作品的思考方式和創作語彙都是純西方式的，對於作品的掌握也還稱得可觀，但若置於國外大的藝術會裏，只能說是成功的仿作，在此地卻被誤爲創作。㈣幾件有裝置意圖的作品，對空間特性的發揮仍不了解。㈤不少作品在圖像及作品解說的文字上，十足透露出他們對這個社會的不安恐懼，我們不斷看到「枯燥乏味」、「無奈」、「光怪陸離」、「不可理喻」、「扭曲不安」、「畸型暴亂」、「人獸不分、黑白不明」、「疲憊」……這一類字眼，這種傾向的作品不僅在會場上呈最多數，而且有內裏最強的趨勢，好像這些圖像（不管是自創的或借來的）都確實與這些年輕創作者的經驗深所感應，而非只是目下時行的國際藝術潮流如此。年輕創作者們開始意識到他們對於社會應有的關注以及他們和社會間不可免的關係，可是這方面的語彙經驗，卻顯然由於臺灣這些年來藝術教育的偏偏狹限而呈明顯的窘迫之態，藝術的社會功能我們好像因由對政治的無量恐懼，始終不敢於各級藝術教育來談。

以上對於創作部分的觀察，直接令我們想到關於評審的部分。從評審的結果中，我們比較清楚看到的是眾評審對於不同形式的愛惡，而非創作形式與內容的契合狀態。評審一直是臺灣許多大小展覽、給獎的議論癥結，它不僅牽涉執審人的專業素養和人格，也涉及主辦單

位對整個評審方式的設定，好的評審制度以及受人信服的執審，才能吸引優秀的創作者，從而尋出給獎的眞正意義。

十一、郭柏川作品的一些可能詮釋及其他

三月二日剛落幕的郭柏川油畫紀念展，沒有能夠獲得應有的注意是件可惜的事。這位生於民國前十一年卒於民國六十三年的畫家，在中國二十世紀早期油畫，企圖以西方材料體現中國傳統美學的努力中，無疑是相當具有重要性的試探人物。正如劉錦堂把油彩繪在絹質長軸上，郭柏川把油彩繪於宣紙上的實驗，其價值也並非止於原本隸屬兩種不同文化的素習畫材的新的混雜而已——劉氏在畫面上展現了近代中國陰鬱以及波濤掙扎年代的人的處境，郭柏川則錄下了中國的風景、人的相貌、某些獨有的色感，並在某些作品中成功地結合了水墨畫的傳統美學。

郭柏川與齊白石、黃賓虹交遊的事頗值得我們注意。郭柏川的許多靜物並不勾嚴輪廓，而是利用色與色間的細微變化，刻意把「形」對外在空間打開，使畫面中的物溶入整個空間裏，如：一九五一年的郭氏作品「大龍蝦」以及一九五七年的「螃蟹」便是最典型的例子；這些畫很令我們想起齊白石晚年在一幅蝦作上所談的創作體驗，題詞如下：「余之畫蝦，已經數變。初只略似，一變迫眞，再變分深淡，此三變也。」由迫眞到分深淡，在使畫意能深

能遠，而不只是單純的物形描摹。

至於郭柏川和黃賓虹的關係，我們應該從中國藝學中所謂的「以書法入畫」來看。方裏帶圓、拙中藏巧的筆法其實是郭柏川的繪畫主體，這點我們可以從郭柏川的簽名式和畫中物象的密切繫結得到明證，他畫中的人、靜物、風景實在都是他的彩色書法所澆成的塊壘，這種情況在他的一部分風景畫中尤其明顯，如一九四五年的「北平京華美專校園」、一九五四年的「美濃湖」、一九六四年的「月世界」都是。當郭柏川把他的注意力集中在物的質感以及形貌上的相似時，這種書法便受到稍許的歛抑，否則便全然是書法了──以光影和整體佈局為主眼的彩色書法。

或許也正由於這種書法的觀念，我們很明顯地看到郭柏川個人獨有的色彩表達系統。他經常有意地把畫面控制在幾個主色裏，而以幾個習慣性的間色做為主色與主色間的過渡，或做最後的整飾點活工作──便是倚靠少數幾個主色的強烈對比，以及筆與筆間的準確切分為主幹，郭氏於作品中體現了他「正、強、明」的藝術理念；然也由於這些經常為缺乏經驗的觀畫者所忽略，卻最能見創作者功力的元微之處（不管是擔任過渡或整飾的角色），使他的畫在強烈的形式中帶有幾分嫵媚。又由郭氏一部分風景畫，對於中國某些地區以及臺灣，地域性色彩、光影、晴晦的驚人掌握，我們可以感覺到他的色彩系統具有極其現實的一面，而

非止於純然表現。

當然從歷史上的經驗，郭柏川以及劉錦堂在材料實驗上的成敗還有待我們繼續追蹤，法國一部分印象派大師到了晚年，便發現他們幾十年前年輕時候的技法實驗，從畫面效果的恆久保持上來說並不成功，不過或許也正是這種未曾盤計功利的心境，使他們的藝術彰灼著動人的光芒。

關於這樣的展覽，沒有人在展覽期間做適當的介紹，可惜！

十二、關於「中國——巴黎」早期旅法畫家的另一個展覽構想

無可否認，「美國紙藝展」、「德國現代藝術展（一九四五——一九八五）」、「德國現代雕塑展」以及「眼鏡蛇藝術羣及其十年後的影響（史都吉范伯格收藏）」，仍是美術館開館以來四個最重要的展覽，查理·摩爾的想像建築以及「美國南加州現代美術展」當然亦有其可觀之處，但不能不說只聊備一格或缺乏主題。由於中國藝術方面史料性的、專題性的展覽始終付諸闕如，使最近即將開幕的「『中國——巴黎』早期旅法畫家聯展」備受矚目，不少關心中國和西洋畫第一階段大規模接觸所產生的種種混融問題的專家、學者以及愛藝人士，紛紛流露對這次展覽中所可能出現的畫家以及作品名單的好奇，最近館方向外發佈的名單暫且是林風眠二十二件、徐悲鴻十三件、常玉二十三件、潘玉良兩件、劉海粟十二件、趙

無極十三件、朱德羣十二件，其中一部分仍不在肯定中，擧著這樣的名單，我們開始對這個展覽有了比較清晰的輪廓，一些莫需有的冀望也隨之掃除。

基本上這個展覽的標題是相當鬆動的，因此若嚴肅地來苛求它的回顧性、史料性以及專題性或許是庸人自擾。距離眞正學術的標準無疑它還有很大的距離，最簡單的推論便是名單上還可以添入方君璧、吳作人、司徒喬、龐熏琹……等若干位在創作上相當傑出的人物——當然其中可能存在著政治、人情以及運費、保險種種問題，但若轉換一個方式，未嘗不可以圖片和原作交雜的通變來彌補它的史料性。第二是整個展覽的年代並未標定，因此它很可能只是把所能借到的幾位曾經留學過法國的畫家的作品湊集在一處，有的畫家侷限於某幾年，有的則橫亙相當長的年代，這樣的展覽我們當然不能說是一無可取，不過想從這樣的展覽中見出某一時代的中國畫家（不管他落居在哪裏），於面對西洋的強力文化衝擊時，所做出的種種不同反應及思考時，無疑會因散亂而受干擾。

其實另一個更具意義的展覽應該是探究：這段時期裏（若果我們爲它標定一段有意義的年限）這批不同的藝術家在面臨同一股所未習的文化勢力時，心中所隱湧的是些怎樣的問題，他們企圖採用怎麼樣的方式來調合、解決它，解決到怎樣的程度，又把怎樣的問題遺留給自己或傳遞給別人（可能是留學他國的或一直在本土工作的藝術工作者，也可能是以另一

媒材從事創作的人），當然這些必需由作品的適當並列中由觀者自己來尋索。只有這樣的展覽才能真正為年輕一代的藝術工作者汲入前賢的文化經驗，而不只覺得那是落伍、過時、於己無干的舊時代嘗試。

美術館應該慢慢捨棄雜七雜八的小型展覽，把經費集中在學術性的、專題性的大型中國藝術回顧或真正具有前瞻性的展覽上班，在每一檔上集結更多的專家，投注更多的人力、耗費更多的心血時間去籌劃，而把展期牵部拉長。當美術館開始能辦出一、兩件關於中國藝術的重要展覽時，再拿這些展覽去和世界各地的博物館交換，便不會落於凡事乞人的劣勢，或者單向接受別人的文化宣傳（有一不好聽的字眼是「殖民」，如果受者事後反悔，雖然先前自以為佔了便宜）。

十三、談蕭如松作品

六十七歲的蕭如松在阿波羅畫廊所舉辦的第一次個展，很令我們再度警覺「美術運動史」的不等同於「美術史」。臺灣到目前為止只有兩部所謂的「美術運動史」，而在意義上遠優勝於「美術運動史」的「美術史」，卻由於實際作品探尋的重重困難以及缺乏有見地的機構、人才實地投入，像是連八字的牛撇都還未見到，不過深可慶喜的是像蕭如松、呂璞石、王攀元、余承堯這樣的畫家，於近兩竿少量地或大規模地展出他們自己多年的心血，使我們

發覺臺灣這幾十年的藝術，並不如我們過去所見、所想那般囂騰浮華，在我們所落居的這片土地上，猶然隱存一股沉潛感人的力量秘密維繫著整個文化命脈，他們一生在藝事上的成就決不輸給同年代的所謂藝術運動中叱吒風雲的人物。「美術運動」的過分強調固無礙於堅忍的、心智已趨成熟的藝術家，但對年輕的、初步入創作領域的藝術工作者很有誤導的可能，畢竟藝術運動的參與和藝術真髓的探究兩者間並無必然的等號關係。

蕭如松最精彩的畫應該稱為「靜物風景」——也就是靜物和風景的混揉體——它包括了我們日常尋見的角落以及畫者精心安排的擺置（如：「噴水池」、「燕麥」和幾張在窗前裝置了茶杯、樹葉、幾何紙型、不知名物體，甚至添繪了類如透視線的作品，都令人為他凝鍊、純淨的風格感到震動。）他最所專擅的幾何分割結構與乎光的流瀉、變幻，在這些作品中獲得最完滿的呈示。當我們在他的展覽會場聽到水一般的音樂，胸中昇湧一股聽覺與視覺互註的感悟，他的畫面分割以及細膩的、隸屬於同一調性的色階變化，其實完全是指向音樂韻律的，很令人想起克利（Paul Klee）的「賦格」實驗。自然、斑剝猶仍帶驚人準確的刮紙技巧，以及色階遷移的熟諳處理，使犀利、大膽的分割更富空間轉折——尤其不惜刮破畫紙的「斷」的技法出現在直式的、強項的幾何線條中，令人凜然感受畫家個人強烈的內在需要，以及或許潛伏在每一位東方人感覺之力中的特殊美學。這些「靜物風景」其實是表現主

義的，就像有人稱塞尚（Paul Cézanne）是表現主義者一樣，內歛同樣是一種表現，和誇大同樣遠離現實。

當我們這樣想時，偶或看到蕭如松類近伯希菲爾（Burchfield）或納虛（Paul Nash）的表現主義式風景便不會感到意外，不過這在他的作品中並非大宗。蕭如松的風景恐怕主要還落在寫生上頭——以理性的（考究方法的）、準確的畫技，運用層次分明可循的「色」，捕捉畫者由自然界中提煉出的光影，或者我們應該說「光」才是這些寫生作品的主題，景不過用來寄居結構。

蕭先生的畫面中對於人的處理，最成功的一次是隱微在窗玻璃中的倒影，這極易受人輕忽的存在，一旦被發現後，像是為觀者開啟了另一意外的空間，比起他那些傾於感情說明式的，或企圖以處理靜物的方式來處理羣人的畫遠為動人。

十四、許曉丹作品試探

去年我在報上撰寫「談藝小札」專欄時，便想介紹許曉丹的作品，那知正找出我所蒐藏的她的資料時，一個小道雜誌開始大篇大幅地連載許曉丹一連串的戀愛故事，緣由自己不是個喜湊熱鬧的人，終於撤除了原初的主意，這回許曉丹第二次在臺北展出，正好趁機會談談我對她的作品的看法，抵消一下人們對她的戀愛奇行的過度好奇。我常覺得我們這個社會對

藝術的情感，還停留在童稚的傾聽藝術家浪漫故事的階段，對於藝術本身其實沒有太大與趣，從報上各式各樣的「站在高原絕頂」的故事裏，我們可以得到證實，當然藝術工作者本身也必須爲此負責並由其中得到警惕。惋傷的身世和優秀的藝術並無必然關係。

看過許曉丹作品的人，很容易見出她是位自傳型的畫家。她的第一次臺北個展，除了一些自畫像以及她和她底戀人們的二重像之外，一部分作品出現十字架、眼淚、祈禱念珠以及狼的意象，頗具自我救贖意味；在這個階段裏，這位自許爲「被色彩燃燒的女人」，對於色欲的雙重意義無疑還不能全盤接受——積極地來說，它以「自然精神」的姿態出現，令人、物、世界更生氣蓬勃；消極地說，它以邪惡的精神表現自己，是破壞的本能。四年後的這次臺北個展，我們看到許曉丹解除了她的大牛疑惑，「二十六歲的命運」、「天堂就在地球旁邊」、「飄流在兩個世界裏」、「夜裏摘星」、「火祭」、「觀望世界的靈魂」都比她以前的作品豐富、大膽、清晰、肯定，雖然無可救藥的浪漫情感以及自我沉戀的傾向仍一如前昔，她的進入另一個（夢的以及藝術的）世界的想法，隨著現實生活對她的試煉而益發強勁，火的毀滅與淨化特質同時顯現在她的作品裏，她的每個「夢」都像容格（Jung）所說的「始源於一種不太像人類的精神，反倒有點像宇宙的氣息——揉合了美、慷慨以及殘酷女神的精神」。夢的彌補部分感官缺憾的力能，在她這些像蓮花一樣由心靈幽黑深邃處冒長出來的作

品是相當明顯的。

極富意味的一樁意外是：「飄流在兩個世界裏」這幅畫，在刊登於前所述及的某雜誌時，圖片被反向倒置，卻更顯示了許曉丹與人反是的世界。她在這樣的世界裏是如許悠遊，令人想起一種人的慣性的自我解放——不管是人生的、道德的、甚至藝術技法的解放。人們可以輕易地將一根自己的習慣性的線條倒置過來，使自己「不可能」的部分成為「可能」；從這樣的意外中，許曉丹無疑可以學到許多事。

許曉丹的人和作品使我想起不記得誰說的一句話：「藝術家真正的實體在於，以人類的身分重新征服自己的重要性。」新一代的攝影奇才辛蒂·雪曼（Cindy Sherman），早年希望成為電影明星，後來則把自己裝扮成各種不同階層、不同處境的人，拍攝來做為對於人（羣體）以及對於自己（個體）的探討，是女性藝術家中以個人為表現工具的傑出案例。

十五、對謝春德攝影展「家園」的一些意見

拍照了十五年的謝春德，把他歷年來的彩色作品挑出一部分在雄獅畫廊展覽，並出了一本彩色攝影輯「家園」做為回顧。當然關於他的作品有許多名人寫過不少文字，但是實在地針對作品而論的我還沒有見過，所謂批評在臺灣還只是說說好話，兜著圈子轉轉而已，這回春德曾經表示想聽聽我的看法，所以我這個攝影的外行人厚著臉皮來講。

在臺灣批評彩色攝影有一種莫需有的困難，照片沖印以及影集印刷技術的幼稚，使我們幾乎沒有辦法分辨我們所面對的到底是誰的作品，作者在一旁解說這張照片洗得不好，應當如何如何才對，這件印刷品的感覺比照片原作好，因為如何如何，一陣下來，聽的看的人都感到茫然，技術上的障礙原本需要藝術工作者去做實質上的克服，而非邀同觀者、批評者去做想像的超越，這種情況無疑告訴我們，臺灣的彩色攝影工作者距離真正的創作還是相當遙遠的。

當然一個從事了十五年彩色攝影工作的人是不可能不具他的個人特質的，春德對於某些臺灣此地獨有的色感以及布的紋樣具有相當動人的體貼能力，在彩色攝影猶不勃興的此時，春德在色彩方面的某些經驗無疑可供更年輕的一輩做為參考。結構顯然是春德作品中較弱的一環，從一部分作品中，我們甚至感覺到一再割截後捉襟見肘的窘迫，許多長期投身商業攝影的中國籍的彩色攝影工作者，包括柯錫杰、李小鏡都有這種現象，我們很難斷言其間存在著必然的因果關係，但商業攝影的某些特殊要求，對人底視覺習慣所可能產生的影響很難完全排除——或者更準確地來說，只有天賦極高的人才能真正凌駕他所面臨的種種限制（商業全排除——或者更準確地來說，只有天賦極高的人才能真正凌駕他所面臨的種種限制（商業只能稱得其中之一）。

春德這次展出的作品中有幾件我相當喜愛，如：臺南古廟中靜立的現代兒童木馬，臺東

縣金峯鄉鐵絲網後不知思何處的粉紅衣裳女孩，金門縣金城鄉的綠色照相館，臺南市廟裏擱著十二生肖紙形供人取用、燒化的木架連同膜拜者雙腳所結構成的畫面，輕霧裏南投縣和社弧形堤牆下似等候著什麼的青年男女。這些作品由於並不濃烈地散放彩色攝影容易沾染的沙龍式黏膩氣味，也並不令人輕易地將它們和西方現代攝影大師的某些作品連串在一道，或許可以說是比較「謝春德的」吧！但距離形成一條強勁的創作軸線，極可能至少還需要五倍、十倍同一水平然樣態不同的作品。

關於影輯以「家園」為名，頗令部分朋友捏一把冷汗，輯中作品是否眞能展示「家園」二字沉厚龐沛的力量委實值得斟酌，臺灣各式媒體對於極端浪漫、十足文藝腔調式的標題的迷戀，再一度顯現於這部影輯上頭。春德的前一部黑白影輯「時代的臉」亦犯相同的毛病，一個時代豈是單純的幾十個浮囂或不浮囂的名人所能代表？從藝術最根由的思索及體會上來說，春德不能不說受了太多俗流的影響，然或許也正要由這樣的覺悟中，重新開啟眞正屬於自己的藝術。

十六、星星十年展與漢雅軒來臺

「星星十年展」落幕了，這是近年來少有的在藝術圈激起許多議論的展覽——其中不外關於「星星」成員作品的評價、以及剛來臺經營不到幾個月的「漢雅軒」的宣傳手法。強烈

的批評以及盲目的附和是必然的，因爲臺灣很久沒有這麼有生氣的活動，它吸引社會的程度，相信遠非一兩年前便試探「星星」來臺灣展覽種種可能性的紐約友人們所能想像。

若從反向的角度來思考，或許能幫助我們冷靜下來看待這些事……如果臺灣不曾有過所謂的「星星十年展」，如果「漢雅軒」不來臺灣紮營，那麼，臺灣又會怎麼樣？單純地批評這個展覽作品不好，或批評「漢雅軒」要了許多商業噱頭，並無太多實質意義。商業畫廊本來是在以「商業」和「藝術」爲兩端的鋼索上捏拿平衡；噱頭之所以能夠成功，是因爲我們這個社會是個淺薄的、愛慕虛華的社會，是因爲我們多數媒體的工作人員，缺乏專業的素養及深刻的人生識力，以至於無法發揮監督的功能，將展覽中屬於藝術的，屬於政治、歷史、社會的，屬於商業的各個部分辨別開來。各位相信麼？我聽過臺灣的年輕藝術家討論怎麼樣的創作可以上報。

「漢雅軒」的經營手法，不僅將對整個臺灣的藝術市場產生很大的衝擊，而且很可能將逼迫和藝術相關的各個環節的工作人員提昇他們的水平。我們原有的畫廊是很不專業的，不管在商業或藝術方面──不是完全不識得獨特商品的創造，便是拙劣到令人一眼望穿。

當然，星星成員「最後晚餐」油畫的製作及焚毀，「星星鐵盒」的獨特商品創造，星星成員破壞舊作的錄影帶播放，意圖將「漢雅軒」塑造成重要文化社交場所的盛宴，都是相當

明顯的與商業相關的行徑，但邀請蘇利文來臺演講（雖然講演內容我們要不客氣地說並無新意，但比較可看的有關中國藝術史的書都是洋人寫出來的，卻是不爭的事實。臺灣的社會以及年輕一代從事藝術史研究工作的人要加油了——當我們的社會「真正需要」並提供適當的條件時，或者才能出現這樣的史家和著作。），劇本《重審魏京生》的演出，以及將「星星十年展」畫集處理成文件式的檔案（我們必須注意，它不是被處理成一般畫冊），都證明張頌仁比臺灣其他畫廊的老闆都不一樣。股新的（尤其是富有活力的）力量注入之後，舊的系統平衡勢必遭到破壞，關於「漢雅軒」會給臺灣的藝術圈帶來怎樣的影響，其實我們並不是那麼樣的「完全處於無能為力的被動狀態」，所以恐懼、憂慮並不是必要的，當然盲目附和必然是傻瓜，因為凡事皆不可如此。

關於「星星」的藝術，任何人都可以懷疑它不是那麼偉大，但它的歷史意義或許會淡化、卻絕不會消失，「星星」最動人的時刻，應是當初被掛在「中國美術館」外東側鐵欄杆上或擺在地上，羣眾們一面吃東西、一面看、並交耳竊笑談論的日子，這和日後掛在外地的紳士淑女穿梭的宏大畫廊形成多強烈的對比啊！當然歷史不能停頓，不過「星星」的藝術也將隨著所處時空的改變，面臨不同的考驗，「星星」對十年前的大陸，對現今的大陸，對今日的整個華人世界，對後日的全世界，意義很可能都不同。

我對「星星」成員的兩個憂慮是：㈠過度地解說自己的作品。㈡當原初所反對的外在箝制力量消失以後，他們是否會像許多流亡海外的共產國家藝術家一樣，轉弱個人的原創動力。由於篇幅的限制，無法細談這次展覽中每個人的作品，不過此處我願一提「星星」中我最喜愛的作品──令人想起戰國時代河南信陽古墓出土鎮墓獸的王克平的「沈默」（可惜這次展出的翻銅拷貝，失去了我們從照片中讀到的木雕原作色彩元微之處）。

十七、關於北市美館「畢卡索橡膠版畫展」

這是個標題、宣傳俱屬錯誤的展覽，因為所有展品中竟沒有一幅稱得是版畫原作（類似的情況也發生在前陣子的安塞・亞當斯攝影原作展），稍許對版畫有常識的人都知道，所謂版畫原作必須帶有作者簽名並註明版數方屬「合法」。相信這個展覽一如宣傳中所指出「展出一○四幅畢卡索橡膠版畫製作的資料展」的人，若在這樣的前提下，我們必需承認所見到的這些資料是可珍貴的。我們這個社會中常見的「內容與包裝不符」，不知是屬於「無知」抑或「浮誇」，「無知」雖然不是不可能，但美術館中有那麼多藝術碩士總令人不忍相信，「浮誇」則無藥可醫──又或許「無知」和「浮誇」其實是孿生兄弟。臺灣的社會不能停留在這樣的水平。

在我們承認這是一個藉由名人的版畫製作資料，意圖達成大眾版畫教育的展覽後，或許

我們可以學到兩點：㈠怎樣利用現有資料組織一個活潑、生動富有教育性的展覽。㈡一位帶有強力創造性的藝術家，在接觸一種不同的表達媒介時，和該一媒介所可能產生的「角力」現象。

這次的展覽中有兩件作品是比較值得特地提出來一談的：一是一九五八年的「仿小卡拉納希的女子胸像」——橡膠版畫是一簡單、價廉的版畫媒介。因此在國外常為學童版畫教育所使用，但落入畢卡索手中卻可以成為一具有無限創造價值的材料。二是畢卡索獨創的，在國外稱之為 Reduction Block Print 的一九六二年的「女子頭像」——這種方法是在同一塊版上，藉由材料本身的減削過程創造出不同的印像；而由於每一次的削刻都會改變印製出來的圖像，因此藝術家必須在製作前事先擬清能夠創造出最後作品的每一步驟，並依這些步驟計畫他的刻法。它和一般的版畫不同處在於一旦發生錯誤便無可回頭。在這兩張不同型態的版畫之間，或許存在著一種和畢卡索「典型的西班牙人性格」極其相關的藝術質地。

畢卡索之所以放棄「仿小卡拉納希的女子胸像」這樣的正常版畫製作型態，而轉向傾於非絕對控制性的、冒險性的、失敗率比較大的 Reduction Block Print，很可能是跟下面這些原因有關的：

㈠畢卡索年輕時代整個西班牙政治、社會、經濟的絕望，使人們傾於「希望他們可以相

信一切可以在一瞬間產生激烈變動」。

㈡畢卡索經常被認爲是 Prodigy（不凡的人、神童），而 Prodigy 只是某種力量的工具，他沒有自我，是一切，也是無物。他認爲藝術是自然的一部分，沒有所謂的進化，只有不同的變貌。

㈢畢卡索常否定理性的力量，憎惡「探索」與「發現」之間的因果關聯（立體派時期是他生命中的例外）。

㈣比畢卡索小八歲的羅卡（Lorca）所提出的西班牙特有的 Duende 美學，Duende 是一種非邪惡的魔鬼，只有在死亡（理念的死亡、聲音的死亡、姿勢的死亡……）可能出現時它才現身向死亡挑戰，所有暗沈陰玄的聲音都存在著 Duende，而有趣的是代表導向文藝復興時代人本主義的清澄光輝的天使——像 Antonello da Messina——在西班牙卻是受到輕視的，因爲它們不向死亡挑戰。

總的來說，不管在生前死後，畢卡索的人以及性格，確乎把他的藝術擠到陰影裏，他的名字創造了個性的傳奇，是天才，是瘋子，是當時活人中最偉大的藝術家，是億萬富翁，是共產主義者，作品胡說八道，孩子也可以畫得比他好（最近臺灣還出現類似的幽默漫畫）……，當人們談論畢卡索的時候，藝術常常是次要的主題，或許這也是這次展覽錯誤標題以及

不實宣傳的原因之一，可憐的畢卡索被置於半神狀態，死後猶然無法解脫，如果他有所謂的寂寞，必定是如鍾伯格所說的「如瘋人般的寂寞」。

又，這次展覽中的蛇足續貂部分——國內十位「名」藝術家的「向畢卡索致敬」作品——我們很難想像送到國外展覽時外國人會怎麼想，不過這種應酬應景的遊戲以後或者可以免去，省受貽笑之譏，這樣的展覽不是不可辦，但攪混在一道，態度又不夠嚴肅，怪不好看的。

十八、讀張才「一九四〇年代・上海」

七十三歲的張才先生日來所展出的「一九四〇年代・上海」，是近年少見的令人心血沸騰的攝影展，年輕的一代很難想像中國曾經出過這麼一位對歷史、時代的意識敏銳、清晰到這等程度的攝影家。

已經不是「對比」手法的問題了，我們應該說那是一「認真、勇敢、熱烈而謙遜生活」（借用張才先生描述他那個世代的青年人的用語）的心靈，面對時代的深沈壯濶，塊實奇景所泛生的驚詫、品攬、傷痛與低迴。

巨大的西式美人市招下，人們只有仰臉瞠視的份，魔咒般的沾染超現實意味的大「當」字，把猥瑣的估衣攤壓到一角，有形和無形的梯子在此時出現，恰似某種世情的註腳，櫥窗

裏一件件的西洋華服外臥著襤褸的街頭困窮者，一等碼頭上大巴士和艾青詩中的獨輪車並列，剛由禁錮中被釋放出來的壕响的控訴與仇恨，一旁懸掛的便是我們從小孩和江米人兒的世界裏，昂揚外籍富人，正擬穿越引車賣漿的勞動人民休憩盤落之處——但這裏頭並沒有壕呴的控訴與仇恨，一旁懸掛的便是我們從小孩和江米人兒的世界裏，見到的不同種族的可珍的共同希望與嚮往，以及租界事務所外華洋浪人並臥的角隅事實，可憫的人類真正的敵人其實是他們內心的貪欲和怨毒，而與國籍、種族無關——這很可能是張才先生想要告訴我們的，張才先生之所以最心愛「最後的歸宿」（描述已經剷除的臺南安平墳場景象）這件作品，除了暗房意外的克服與境界再創（這是從事藝術工作的人至高的快感）的經驗外，極可能是和這樣的人生觀密切繫屬。

有人認為「最後的歸宿」令人聯想西方攝影大師所拍的夜景，我以為那是只取皮相的說法，而輕忽了作者整個創作生命的內在核心。

「告地狀」應是張才先生另一件可以垂世的作品，影像中淪為乞丐的疲病文人在地上所書寫的，我們竟該說是一個人一生的生活還是藝術呢？未來，「告地狀」將會和蔣兆和的「流民圖」、司徒喬的「放下你的鞭子」、劉錦堂的「亡命日記圖」，共同成為記錄中國近代苦難歷史的重要作品。

廣義的 graffiti 美學，極可能是張才先生這套「一九四〇年代‧上海」的另一個主題

（graffiti 原來的意思是塗鴉，一種亂刻亂畫的圖像或文字，後來則廣泛地被引伸為「公眾場所中的任何一種書寫」）。除了觸目的巨型美人、鑰匙、提壺、書寓招攬、醬園、板鴨、當舖等不同中西市招外，我們還注意到這套作品中隱存的對於阿拉伯數字的執念──這種現象或許張才先生並不察覺，但於觀者而言是相當有興味的。

整個會場的陳列有一個角落是相當完整的，那是掛著弄猴戲、告地狀、路邊吃食攤、小孩及江米小人……等幾張作品的一隅。展覽中若有任何瑕疵，應當是（或者因為）眼力不如從前，部分作品的洗印放大焦距稍許錯失，但並無損整個展覽的氣派。

聽說張才先生還有許多關於臺灣過往民俗節慶以及原住民九族的照片，應是年輕一代愛好攝影的後生們迫切想見到的，一本審慎抽樣的攝影選輯亦屬必要。國外一些大家親自監督自己的回顧展以及影輯作品編排的觀念，臺灣到了應該汲取的時候，從會場的展覽說明以及座談會上的發言，我們發覺張才先生對整個時代，對他的前輩以及同輩人的批評，極為肯繁，若果他來從事評論工作，應是很夠看的，我們很好奇的是他對目前整個中國攝影的看法。

藝術與色情

藝術與色情，經常在種種式式不同場合，被人們不假思索地視為兩個相互獨立、可以界斷、甚至互相排斥的領域；一件涉及「性」底材料的作品（不管或多或少），不是在「藝術表現的自由度」的口號下被認為當然合法，便是在意圖貶抑的情況下被宣判為「色情」，然而這類過度約化的結論，不管是那一種，是否真能對人底存在狀態產生意義，其實是相當令人懷疑的。

如今只有極端冥頑無覺的人，才會堅持創作者不當使用「性」的材料，因為「性」無疑是人底不可分割的一部分。當從事藝術創作工作的人宣稱他們必須擁有「藝術表現的一切自由」時，他們同時也在宣稱他們擁有描述、表現、詮釋此一「真相」的權利。但我們必得注意，這種為「藝術表現的自由度」激烈辯護的主張，事實上是以兩種不同形式呈現的：一種是，在整個價值結構裏，「表現自由」的價值是凌駕一切的，只有在這樣的原則下，人們才

能發現眞理；另一種比較弱的形式是，藝術家必須擁有表現的自由，如此才能發掘藝術的眞理，從而創造出偉大的作品。

然而關於這些「發掘眞理」或「創造偉大藝術品」所必需的「表現的自由」，有兩點很值得我們加以斟酌：一是，沒有一位藝術家不受他所處環境的各式文化價値所約束──我們很難想像，只因爲這些具有束縛力量的價値，便將使他們無法創造出其所置身的文化環境裏的所謂偉大作品──譬如，宗教藝術中，關於製作聖像繪畫的種種限制，並不曾阻止中世紀以及文藝復興時代的藝術家們創造出偉大的作品；更値得注意的是，許多大天才甚至公開表示，眞正的創作經常由「限制」而來。第二，即使眞有一個環境，能持續幾個世紀在法律及政治上，充分鼓勵它的藝術家實踐他們的表現自由，眞正能爲它的文化貢獻出重要而具有原創意念的藝術家亦將爲極少數；大多數藝術家只是重複運用他們從藝術以外領域拾擷而來或學來的種種而已，所謂「發現一個新的眞埋」或是「發現一個已經樹立的眞理」，其實難乎其難。

而那些攻擊「色情」，擔憂「社會解體」的恐懼，實情往往是「個人的穩定性」受到威脅，於是，警察一個社會或模範一個社會便成爲他們責無旁貸的義務；他們從未想到那些支持「表現的自由」的人，可能也是站在社會長久安定的立場，要求摘除舊的眞理的假面，令

「謊言」以及「幻象」的眞貌顯現於世人面前。此處我們便醒覺，這兩派人士的見解、終極關懷，其實都是社會的，也就是說，他們的意見核心都是怎樣才對社會有好處。而其中一派對人類理性懷有令人或敬或畏的信心，另一派則無疑屬於悲觀論者。

卽使拋開眞理不談，我們發現每個人的興趣其實都在展露他所精熟的事物。想像一位修理汽化器的專家，你若告訴他，那一種汽化器他無法修理，他當然要生氣起來，或是告訴他那一種汽化器他絕不可以去碰（不管他能不能修理）他的憤怒當然也可以想見，要是強迫他接受這樣的意見，他會沈入羞恥與罪惡裏，覺得自己的人格受到攻擊。

我們若把前述的「個人穩定性受到威脅」以及「覺得自己的人格受到攻擊」的情況，降到比較幼稚的水平上，其實和孩子們的遊戲沒有什麼兩樣——它令我們想起小時候的一種遊戲，遊戲中所面臨的挑戰是：穿過一條邊界去攻擊處於另一方的敵人，以及在沒有被抓到的情況下回到自己這方；如果你被抓到，那麼必須在敵方領土後的監獄裏接受囚禁，直到同一方的某一個人在沒有被捉到的情況下接近監獄把你拯救出來。當法庭或一個檢察機構，邀請一羣所謂的「專家」來判定一件作品究竟是「藝術」或「色情」時，實在正是這兩組孩童的對抗，而大可注意的是，一個人並不可能永遠扮演「警察」或永遠扮演「違犯者」的角色，因由著不同的場合、處境，每個人的角色經常都在游移改動。

當然，人生還有許多遊戲以外的行為，這些遊戲以外的行為基本上可以化為三種重要模式：一，僅只單純地違犯已經建立的規則；二，在不曾逆料的危險處境中展現整個社會的能耐；三，接受建立在這種能耐之上的更優越的社會秩序結構。

若由這樣的角度去看，遊戲提供機會改善某一特殊領域、拓展某一領域的疆土、或讓人們經由「違犯」去習得能耐，未始不具它的階段意義。

淡水、美術及其他

在我從事部分個人研究時，偶然注意到臺灣美術家對於淡水的獨特鍾愛，我好奇地把這些美術家們在面對同一座風景，或面對著相類景物時所得到的畫面並排在一塊，用來分析他們之間風格的異同。但是一種奇特的心情，漸漸將我的注意力導向他們的作品和土地之間的關係，突然整個形勢為之改觀，好像數學上的某一圖形，由一個座標被轉換到另一個座標上，於是是所謂的藝術的個人風格不再是最重要的東西，浮顯在我們眼前的反倒是淡水這片土地的特色，以及這些美術家與淡水之間的關係。

淡水為什麼能吸引這麼多美術工作者呢？其實從某種意義上來看，這個問題和「淡水為什麼能吸引這麼多外地遊人」沒有什麼兩樣，它的原因有兩個：一、大多數美術家所畫的淡水，不過是少數的幾個吾人素所熟悉的景；二、他們所畫的淡水，和他們的其他題材作品實在並沒有太大差別；也就是說，事實上他們只是受過美術訓練，帶著顏料、畫布的淡水觀光

客而已，他們對於個人繪畫形式的興趣，遠超過對淡水這片土地的興趣。陳澄波和李永沱是少數例外，在他們的作品中我們經常強烈地領會到淡水獨特的人文以及自然景觀，而由李雙澤及郭柏川所遺下的少數淡水作品中，我們亦能感到畫者和這片土地的脈息牽連。雙澤若不早夭，肯定可以留下更多關於淡水的作品；郭柏川以南臺灣的盛陽風格著稱，然畫淡水時自有另一種情味，好像不只是光影晴晦的區別而已，從郭氏大多數的作品來看，他的風格（尤其在色彩方面）是相當貼近於土地的。

淡水河朝著出海方向，左首是觀音山，右首是大屯山，福州、廈門、汕頭到臺灣的先民在兩岸落居，荷、英、日人的入駐、傳教，留下許多至今猶然屹立的富極異國情趣的古舊建築，混雜在中國式的居室商店之間，形成淡水風景的一種特色。河海交會繁富多端的天候變化，為這座鍊形舞臺上的作息人民投映出一切人世的情感，任憑節取。穿遊在這樣的世界裏，鮮少有人不被感動，不管面對的是迷宮般的小巷深弄，或是可以極目遠眺的露臺高處，在這兒，只要有眼睛、有心靈的人都不可能無所得而歸，視覺上的新底經驗不過其中之一，藝術家想用自己所創造的圖象來和它競量，甚至追節、紀錄它的一瞬都是妄想，然而可觀、可珍的藝術或者亦即是由這不廢的掙扎中所產生。

陳澄波對於淡水的興趣並不僅於風景而已，而是包括整個歷史文化背景以及風土人情，

他的兩件關於淡水的作品——高雄龔家收藏的一九三五的「淡水風景」、一九三六年的「淡水河邊」——可以稱得臺灣美術史上的垂世之作。一九三五年描述重疊堆壘、華洋雜處的建築奇景的「淡水」，以及一九三六年寫繪淡水丘狀起伏地形的「淡水中學」，都有一種由土地中冒長出的生命力——不只是樹和其它種種式的植物，而且是建築。小人以及鳥獸的點染十分精彩，像是連人的服飾、裝扮、行爲都可辨識，陳澄波在這方面的成就並不輸給傅抱石、楊善深。他在這些作品中所採用的鳥瞰式構圖，一方面誠然和淡水的地形有關，另方面亦極可能和中國畫中蜿蜒流動的散點透視美學，以及他個人對於波狀起伏線條的興趣有關。

陳澄波對波狀起伏線條以及蜷曲線條的嗜愛，在他信手塗繪的水彩及素描作品中最爲明顯。淡水對陳澄波而言，似乎具有和他的家人同等的重要性，視覺線條的起伏（包括建築的以及山巒的），以及整個地形上的空間起伏，髣如與他的內在心靈存在著某種強烈的相應。淡水所予人的視覺上的流動化變與及繁榮多姿，和中國山水中「可以遊」的觀念是絕對一致的。陳澄波在他的創作自述中曾談到：「雖然我們用來作畫的材料是舶來品，但作畫的主題毋寧是東方式的表現，或者說是以自我文化爲中心，在藝術中求表現。」他的淡水作品可以稱得這一類型中的翹楚。

李永沱是淡水著名的素人畫家，據他自己稱說，他畫畫的目的是「爲了快樂人生，爲打發無事可做的困惱」「爲了畫族親的人像」，希望把五十五年來經驗中的淡水「保留下來做爲臺灣的古代文化材」，成爲臺灣特色觀光區的公告用。其次這批畫，也能做爲重修李協勝公記族譜的圖片說明，能一舉兩得」。李氏的畫和他的文字一樣，帶有奇特的拙樸之氣。他畫淡水的某些景色，有時原因竟然只是「這個地方常有專家外客來畫，因此我也給他畫看」，有時原因是極爲令人感動的，「過去已經畫了很多觀音山了，但是很少畫大屯山風景，其實我住在大屯山下忠寮里，沒有畫大屯山心裏也很感覺不安很難過，所以不得不畫大屯山」。

便是這種不同的創作態度，使他的作品和職業畫人截然迥異，我們看到他任興地把他自己以及他的親族，和他故里中的山水、建築，甚至往昔手植的植物，野生的百合花，記憶中的船帆、雲彩、車轎組合在畫面上，時而是如火燃燒的力量，時而是幾何大力逼人的潑射，時而是廣角、魚眼般的探望，時而是稚拙親煦的舊昔記事，都是用情極深的作品，粗糙中含揉著沉厚龐沛的土地底生命力。他的鳥常成羣直線飛行，有的成行接續如動畫般降落，雲霞經常是他的作品中的最精彩處，把山水、建築、植物的騰湧力量無限向外延伸，花、樹、貓、豬、蝴蝶、蜻蜓永遠在緊要地方出現，每個觀賞的人都禁不住渴望活在這樣的心靈空間

裏頭。

李永沱的淡水和陳澄波的淡水，令我們打開不同的眼睛，雖然發源自同一片土地。

關於我所喜愛的淡水我應該怎麼說呢？淡水有一些個人畢生難忘的景緻，至今還沒有人畫過：從外海的一面乘船由海上仰望聖心女中後頭相思林中無名城堡般的丹下健三建築，春日由海上襲入河口的茫漫巨霧，淡海沙岸暝色中的廢棄碉堡，靠近三芝一帶礁岸上被風雨海水挲摩成灰白色的遇難船隻的堅實屍骸以及遠處暮色中的野火，淡水坡道暗夜中令人聯想地府之門的紅牆以及大榕樹上垂掛的雙環……或許哪天要等自己來畫罷。

每個深愛淡水的人都有他不同的理由。

素樸的關切

五二〇事件對許多長年關鎖在大都會裏的人不啻晴天霹靂，然對曾經真正用心去接觸臺灣農、漁的人，心底難免湧起一股令人酸心的「未足意外」的傷懷。早在我們求學那個年代（已經是十幾年前的事了），天真的大學生們所組成的農、漁村服務隊，便已發現臺灣漁、農繁榮假象下所覆藏的困窮，然而他們熱烈心腸所化成的文字，在所謂有關當局的「政策」下被冷凍了起來。如今山洪暴發了，因為沒有人能夠攔堵事實。

從當年那些年輕孩子所組成的農、漁村服務隊老在雲林的小村落間打轉，我們似乎見到雲林農權會領導整個五二〇活動的歷史必然。關於這樣的事件，所有還存有心肺的人都應該靜下來好好想想，臺灣這個地方究竟出了什麼錯？當然這年頭有心肝並不重要，沒心沒肺滿街快活跳蹦的人多得是，但我們也快慰地看到了「社會運動觀察小組」所出版的《五二〇事件調查報告書》——一種理性的對於整個事件的詳細分析；以及像張義雄這樣的畫家，勇敢地投注他最樸素的、最個人式地對於臺灣農民的關切。其實真正了解臺灣藝術的人都知道，

許多不管賣得好或賣得不好的「名藝術家」，一轉背後都像要飯的狗一樣受人奚落，他們對於整個社會的「華而不實」或「竟無分毫」的關注，使他們必然地在這個社會上不具有發言權（或只是空鬧笑話而已）。水一直在上漲，它會淹死所有的人，自以為是藝術家的並不能倖免。每個人都再不能不正視目前的社會處境，並盡一己的薄力共同去改變它，雖然每個脆弱的個體都只能以自己的方式——張義雄或許不可免的也和我們一樣是其中之一，但我要衷心地向這位前輩致敬。

最後要順帶一提的是，當我在張義雄的自傳中讀到他五十歲時「如果能再到日本去，就是撿垃圾也心甘情願」等字句，心中不能不想起去年（一九八七）紐約出版，德波哈・所羅門（Deborah Soloman）所撰的美國大畫家《鮑洛克 Jackson Pollock 傳》正文前所錄的兩段文字：一是美國老一代畫家契斯（William Merritt Chase, 1849-1916）得到機會出國前所說的…「啊！若是天堂和歐洲任我選，我也要到歐洲去！」另一段是鮑洛克一九四六年寫下的：「每個人都要到巴黎或者已經到過巴黎，身上背著『你無法在美國畫畫』的舊糞。想想看！他們都會回來的！」

對臺灣的未來，不足道的我有無限的盼望。

《前衛電影》編譯序

這與其說是序，還不如說是供狀。

本來我想說我的本行是美術，對電影不過是位業餘愛好者，然又因為時時懷疑自己是否真的擁有過本行，所以或許連業餘都談不上罷？當初所以動念想編這樣一本書，完全是基於一位創作者對其他類型創作者的好奇。許多年來，我一直對怎樣「想」一件事或一樣東西懷著很深的興趣，對電影當然也不例外；至於自己是否能夠勝任這樣一樁工作，或者自己是否意識到自己的無知，也才醒覺我所熟識的朋友裏，在電影和藝術理論方面最令我敬佩的啟明兄及傳興兄，其實比我更有資格編譯這樣的書。當然可以想像的是，兩位在我的整個工作過程給了我許多幫助，尤其啟明兄為我蒐集了大半資料，出了不少編書上的意見，並於百忙中為我看過一部分自己覺得在譯筆行文上比較不容易處理的稿件，這樣的情誼當然要在書首

提出申謝。

對讀者們，我也想交代一下這本書爲什麼會以這般的樣貌出現。原初所擬出的作者名單，包括：哲曼・杜拉克（Germaine Dulac）、曼・雷（Man Ray）、費南・雷傑（Fernand Léger）、狄齊伽・維托夫（Dziga Vertov）、艾森斯坦（Sergei Eisenstein）、蕾妮・瑞芬斯塔（Leni Riefenstahl）、丹妮・蕙麗葉與史特勞普（Danièle Huillet & Straub）、漢斯・海克特（Hans Richter）、安迪・華荷（Andy Wahol）、梅雅・黛倫（Maya Deren）、諾曼・馬克拉崙（Norman McLaren）、麥克・史諾（Mike Snow）、保羅・夏瑞茲（Paul Sharits）、史坦・布雷凱基（Stan Brakhage）、泰瑞・昆哲（Thierry Kuntzel）、馬爾孔・勒葛里斯（Malcolm LeGrice）和彼得・居達（Peter Gidal）等十八位，之所以出現這樣的名單，乃是因爲希望書中所蒐入的文字，是由前衛電影的作者們自己現身說法來談他們自己的作品，或者他們對於電影以及電影環境的看法，不管是以文字、圖像或訪談的方式。

不過一入手後，便發現事情遠比想像中要複雜，哲曼・杜拉克、蕾妮・瑞芬斯塔的文字一篇也沒蒐到，艾森斯坦則據說近幾年整理出來的文章可以出兩三本書，曼・雷僅得〈電影狀態〉一篇，而雷傑一些初看不甚起眼的文字，於湊集一處後似乎閃動某種特殊的意義，在這同時，包浩斯（Bauhaus）大師莫候里・諾迪（L. Moholy-Nagy）從對於電影最底層元素、

法則的思考中所昇起的一些極富啟迪性的奇想，則如章魚般盤纏住我的腦子。於是在時限逼近被迫做出最後決定時，不得不把這本書的重點放在，於前衛電影最初一段時期的奮鬪、掙扎中付出理論思考大力的幾位人物身上，但艾森斯坦從缺，理由是期望改日有人譯出他的專書，哲曼・杜拉克及蕾妮・瑞芬斯塔由於個人的寡學亦只好繳出白卷。

全書十幾篇文章的先後秩序，是把比較明晰、可讀的放在前頭，比較奧澀難解的放在後頭，希望不致一開始便把讀者嚇跑，至於以梅雅・黛倫為殿軍，則存早期歐洲前衛電影思想波傳美國的意味。梅雅・黛倫另有《關於藝術、形式和電影的各種理念的文字改綴字謎》

(An Anagram of Ideas on Art, Form, and Film) 小書一冊，或許哪天再來譯給大家做參考。至於書末摘自曼・雷自傳中的《達達電影與超現實主義》，是為了使曼・雷部分不致偏弱，〈電影狀態〉一文立論深沉而不失趣味，惟一千餘字而已，令人有意猶未盡之感，自傳體文字和書中其他文章有相當差別，所以列為「附錄」。

翻譯中常見的文障和理障，想來可以在譯文中處處發現，不過個人學力不足也是莫奈的事；從不同稿本的英譯雷傑和維托夫中，我深深體會到翻譯的不易，而外國人把一些經典文字一再重譯的精神極值得我們來效法。譯文中桀謬不通處要請行家們來指正，這書若有機會再版，定要把這回倉促出書的整個文字都訂正一次。

在這麼一個商業取向的社會裏，能出一本這麼板著面孔的書要感謝徐立功館長，另外要感謝黃瑪琍小姐設計這本書的整個格式。至於個人方面，由於富有私人紀念價值而想一提的是封面中的著色石版畫「鎭墓獸」，這張版畫是八年前我在紐約對電影最著迷那段時期的作品，當時心中想的是：像這樣一件充滿異力的鎭守古老靈魂的藝術品，其中所隱存的駭人力量，若如電腦將銀幕上的形像瞬間解體般把它的軀殼整個炸開會是怎樣一幅景象？其間過程又將引生如何的思想？直到今天，我仍無法說淸所以然地認爲，這樣的想法好像和「前衛」具有某種關聯。

藝術斷想

・下面所說的種種，對所有不具相類思想的人都是沒有意義的。

我小時候，不甚言語，止常躲在被窩和浴室裏為自己編纂故事，並為這些故事製作連環圖畫。這種固執的自我世界，使我一直到今天，還在做著與童時舊夢相類的東西，想來我這輩子裏，注定要為自己的世界製作插畫吧！

我常希望我的藝術能表現一個平衡遭到破壞後，到達另一個新平衡底過程中的某個斷面。

我喜愛孤獨，因為孤獨能使我所欲表達的世界與我促膝相對。我亦喜愛眾人，因眾人

乃我所從來。

小時，我們常在夕日竹林外的草坡上放風箏，遠處火車低低行過，風箏似要飛入遙遠的太陽。我們常在紙片上穿個小洞，讓它循著箏線飛向太陽，像是人與太陽之間的一種訊息傳遞。

舊式臺灣房子的屋頂上都有塊天窗，晴朗的日子，陽光透過玻璃形成一道光柱巡行在屋裏，淡淡的煙塵在光柱內游動，像是太陽和屋子的無言劇場。

有段日子，每當回到家裏確定家中沒人時，我底心中便蹦出一股無名的喜悅，我喜歡倒立在沙發上，跟那些突然長出眼睛，突然活過來的牆壁、地板、桌椅、傢俱互相凝視。

出國前兩夜，我夢見五根金色巨鈎（依我童年的經驗，那是一種帶著優雅迴鈎的漁具）嵌在自己無頭無手無足水晶明澈的軀幹裏，像件美麗的雕刻，沒有痛楚，也沒有

激情焦慮；而後我的手（我的意識告訴我那是自己的手）探入體內，循著鉤的倒刺將鉤一一退了出來，夢便結束。有人說這是日間思慮的產物，我卻愛其中金麗明透的美感，如果真要拆解它的意義，那麼或許該說在我這一生的旅程裏，會有這麼些許困難障礙等著我一一克服。

了不起的藝術都俱有一種無限的航行力，直到超出你的視境之外，渺無蹤跡。

傳說有一種叫做「止舞草」的魔藥可以使人狂舞至死。當我看到某些精神病人，甚至某些極具發明、創造力的科學家、藝術家的作品時，我常想：是否世間眞有如此的藥物，而此些人竟誤食而渾不自覺？

紐約的地下車裏，我看到一位黑人老者，執著鉛筆在一張小紙片上，以千種不同的輕重、方向、角度和姿勢塗抹著，像是一種個人的自我沉戀，又像是一樁動人的藝術表演。

在一座精神病院裏，我看到許多精神患者的收藏。奇怪的是他們手製許多手槍、鑰匙及飛行氣球，像是他們準備逃離我們這個世界，或是槍擊我們這個世界的許多東西；至於鑰匙，想是用來開啟我們所不知道的世界吧！如果藝術真有什麼功能的話，必然同如這些鑰匙。

藝術最奇妙的部分，在於知性和感性間的張力平衡。開始時，你需得催動情感的澎湃波濤，而後又要分身於上，像神一般地俯視自己，洞察自己所缺欠、所誤謬的一切，加以彌補、疏導。

初回國時，我的身體、心靈狀況都非常脆弱，當時煩亂紛擾的心情，使我只能在偷閒的情況下翻翻大學時代所讀過的物理、數學教本，並順手塗抹一些藏在心底的神話故事和童話景緻。有天靜了下來，捧著滿是塗鴉的物理教本迴賞，突然覺得書中許多空白書頁，甚至原有的物理圖片，都是我心中所欲訴說的種種。這一瞬間，似乎突然把我多年所學的科學和心所眷戀的神話藝術結合在一塊；在那幾千年前，於今我們視為神話的種種不可能是當時的科學麼？而今天的科學，幾千年後又怎保不變成古舊的神

話？

許多人喜歡把藝術工作者扭曲誇大成迴異常人的神仙或怪物，這都是我所難贊同的；其實藝術只是一種理想，一種個人取捨的生活方式，和其他人選擇旁的行業、旁的生活方式並沒有什麼兩樣，如果止因沾上了一點自己也並非真明其妙的東西，卻自喜比常人高超不凡，甚或把自己想像成三頭六臂的怪物，便大謬然矣。

「風格」是藝術家的思想脈理，循著這個脈理可以找出作品和作品之間的連繫。我常想為何柚木的葉片總是單身儉葉？有些樹為什麼總是先開花後生葉子？為何釋迦菓成熟後，葉子總是掉光，只在禿枝上掛著幾顆又黑又大的菓子？這不都是自然中的奧秘麼？創作也像植物的生長一樣，風格便是支配御駕整個成長的要素。而我最豔羨的卻是那《山海經》中「百菓樹生」的三桑之樹，其中風格難以言喻。

許多年來，我常聽人批評：「某某人的作品因襲傳統一無創意」，「某某人的作品受西方人影響太深不足以代表中國」一類的話。但每聽到這種的話，我心裏便想：說這

話的是怎樣的人呢？說這話的本意、用心何在呢？許多人喜歡把自己不了解的東西歸

為文化傳統以外的部分，害怕知道太多西方的東西會誤入洋人的陷阱，又有許多人為

了護衛傳統，忽略了傳統本身也需要進化；其實這都是沒有必要的。對一個健康的人

來說，任何食物都可以喫喫看，對身體有益的部分自然消化吸收，對身體無益的部分

自然化為糞屎，沒有什麼值得躭慮的。如果要抱怨，我們應該抱怨不管在傳統文化或

西方文化各方面的介紹工作都做得太少、太不實際，而不是時時懷疑這樣的東西對我

有用嗎？會不會產生副作用？要知道天底下所謂的萬靈藥都是只在卡通、童話裏出現

的，人的世界裏並不存在。至於那些病弱的人，我想喫了什麼都要拉出來的，就讓他

們偏食去吧！

藝術批評的第一步是「了解」。沒有了解的功夫，猶如不知射箭人的靶垜所在，自然

談不上評判射箭人是否命中目標，更談不上指引作者。為作者和觀者之間架設橋樑。

至於報章雜誌上，那些動輒為畫家們劃分流派、歸屬類比的藝術文字，都只不過搬弄

一些藝術史上的名辭，和小學生、中學生「代公式」的家庭作業沒有什麼兩樣。

藝術教育中最難的是「累積」兩字，只有累積式的教育才能幫助更多數的人增廣，提高他們的品味，使他們的創作成長、浪動爲日常生活呼吸頻率的一部分，否定式的藝術教育，固然也可能產生禪宗式的頓悟，但只能正面或是負面地對少數人有所裨益。

一個社會藝術水平的眞正提高，主要還是仰賴大多數人的品味和欣賞力，止有欣賞水平的提高，眞正有創造力的藝術家才能不被斷傷、埋沒。

創作的人大抵可以分爲兩個基本類型，像是走在一條梯形的巷道裏，第一種人是從窄的一頭走向寬的一頭，這種人的原創性特強，但卻容易流於偏狹及自我沉戀，因此最大的課題在於如何開放自己、如何豐富累積自己，像是柏格森所說的如何將本能力化爲直覺（或譯爲直觀）；第二種人在同一條巷道裏反向而行，他所面對的問題和第一種人完全相反，他必需在許許多多的盤覆實驗中分辨出事不干己的部分，一一斬除，難在要有鑽地機一般的創造動能，而又有大力割棄的眼光和勇氣，直指核心。

藝術像一座枝葉虬結、密不透天的莽林，它們的根部分別發自不同的心靈實體，卻又在空中某些地方會通交融。

在釐清許多思想上的混亂之前，很難容許眞正的創作生根、茁壯。

每一件作品都是藝術家爲他的內在世界所製作的模擬標本。

我永遠不知下一分、下一秒、下一時辰，我的生命會將如何，於是止有靜靜地伏在角落裏，等待下一個藝術創造的機會，奮身向前。

三民叢刊 54

紅樓夢新解
紅樓夢新辨

潘重規　著

自蔡元培、胡適兩先生對紅樓夢熱烈討論之後，紅學已成為文史學中的一門顯學。在舉世風從胡氏的自傳說之後，潘重規先生獨持異議，發表論文主張紅樓夢是漢族志士反清復明之作，使學界對胡氏再做檢討，而開展紅學的另一新路。潘先生在香港新亞書院創設紅樓夢研究課程，刊行紅樓夢研究專輯，又於一九七三年獨往列寧格勒，披閱該處所藏乾隆舊抄本紅樓夢，發表論文，飲譽國際。歷年來潘先生與胡適、周汝昌、趙岡、余英時諸先生討論的文字及論文，今彙集為「紅樓夢新解」、「紅樓夢新辨」重加校訂出版，使讀者能一窺紅樓夢作者之真意所在，暨紅學發展之流變。

三民叢刊 6

自由與權威

周陽山　著

自由與權威並不是對立的觀念。一個真正的權威，是使人自願接受的力量，服從一個真權威並不會使人感覺不自由，相反的，他是指引人們進一步思考、發展的助力。而一羣人獨立的自由，也只有在權威設定了自由的範圍後才得以維續。作者周陽山先生，探索有關自由主義、權威主義、保守主義及各種激進思潮在中國的歷程多年。在本書中，作者進一步透過相關的國際知識發展經驗，檢討自由與權威，自由化與民主轉型，以及國家社會與民間社會等層面的理念，期為民主化的歷程建構一條坦途。

三民叢刊14

時代邊緣之聲

龔鵬程 著

時代的邊緣人，不是無涉於世的出世者，他只是退居在時代激流之旁，以讀書、讀人、讀世自遣，以文字聊爲時代留下些註腳。本書即是以時代邊緣人的心情自謂而做的記述，偶或玩世不恭，亦曾獨立蒼茫，但終究掩不住其對時代的關切及奮激之情。

三民叢刊15

紅學六十年

潘重規 著

本書爲「紅學論集」的第三本，集中討論紅學發展，及列寧格勒《紅樓夢》手抄本的發現報告及研究。作者於《紅樓》眞旨獨有所見，歷年來與各方論辯之文章，亦收錄於書中，庶幾使讀者一窺《紅樓夢》之眞意所在，及紅學發展之流變。

三民叢刊16

解咒與立法

勞思光 著

近來臺灣的社會力在解除了身上的魔咒之後，一時四處噴發，整個社會因而孕育著新生和希望，也充滿了騷動和不安。勞思光先生以其治學的睿智，剖析社會紛亂的眞象，指出：「解咒」之後，必須「立法」，亦即建立新的規則，若在這一步上沒有成果，則所謂「進步」亦失去意義。值得吾人深思。

三民叢刊 21

浮生九四
——雪林回憶錄

蘇雪林　著

蘇雪林女士是新文學運動中第一代的女作家，在文藝創作和學術研究上都有豐碩的成果。晚年她親自撰寫此書，敘述其一生的經歷，文藝創作的動機及學術研究的進程。文筆質樸，字字眞實，不僅是個人的紀錄，也是時代的見證。

三民叢刊 22

海天集

莊信正　著

「海內存知己，天涯若比鄰」。若能以文會友，與天下人相交往，實爲人生樂事。作者在書中所欲實現的，正是此一理想。全書共分三輯，第一輯論中國文學，第二輯談西洋文學，第三輯則屬於比較文學。論述地區包含中、美、英、法、俄，篇篇精到，爲不可多得之作。

三民叢刊 23

日本式心靈
——文化與社會散論

李永熾　著

日本人具有複雜的民族性格，美國人類學家潘乃德曾以菊花與劍來象徵這種複雜與矛盾。李永熾先生在本書中，從日本人的家族組織、社會思想、文學及電影作品等方面深入剖析日本的文化與社會，藉由此書，將有助於我們更了解日本式心靈的面貌。

三民叢刊27

冰瑩書信

謝冰瑩　著

寸筆短箋所成就的，不僅是一封封信件，更是一份份心意。本書蒐集了謝冰瑩女士寫給她的小朋友、大朋友、老朋友們的信件，雖然對象不同，但作者對周遭人事的深厚關懷卻處處流露，細讀之下，更能體會字裏行間所蘊涵的溫暖之意。

三民叢刊28

冰瑩遊記

謝冰瑩　著

遊跡萬里，不僅能增廣見聞，且能開拓心胸，若身不能至，則一卷在手，神遊萬里，亦可一舒胸懷。透過謝冰瑩女士生動靈活的筆觸，常可使讀者有與之偕遊之感。或可稍補不能親臨之憾。

三民叢刊29

冰瑩憶往

謝冰瑩　著

記憶裏可能盡是些牽牽絆絆的事物，然而它也可以成為我們面對生活的力量。作者以清逸的文章，追述往日的點點滴滴，在歲月的流逝中，更堅定了她對創作，對生命永不懈怠的信念。

三民叢刊 30

冰瑩懷舊

謝冰瑩　著

本書蒐集的多為作者對故人的追念文章。謝女士生平以真心待人，至親好友的生離死別，對她尤其有特別深的感受，筆之為文，更顯情誼，將人生遇合的不定，生非容易死非甘的難堪，描摹的十分貼切。性情中人，讀之必有所感。

ISBN 957-14-1802-1 （平裝）

-907 80001117

著　者　黃朝茂

發行人／劉振強

出版者　三民書局

印刷所　三民書局

編　號　S 90022

ISBN 957-14-1802-1 （平裝）